動物畫
表現技法

主編／王海強・編著／林端・校審／顏蘭懿

TECHNIQUES OF
ANIMAL PAINTING

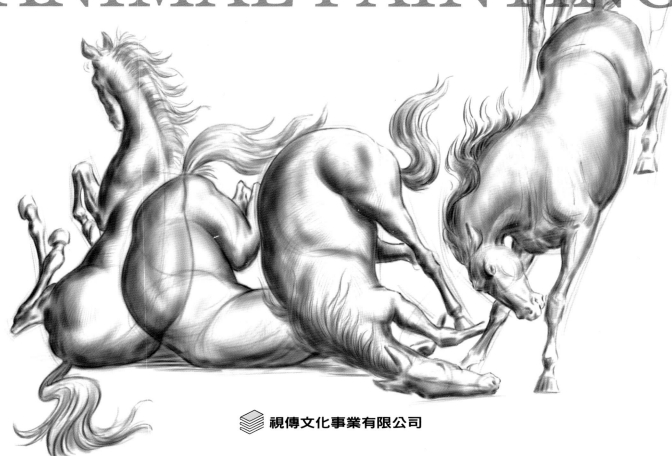

視傳文化事業有限公司

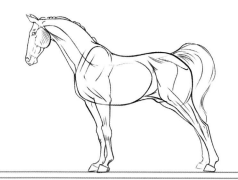

前　言

　　動物作為繪畫題材的歷史非常久遠，原始人的岩洞壁畫中就有許多關於動物的記載與描繪。大自然中的動物能給予我們很多的創作靈感，它們美麗的外表與優美的姿態本身就足以吸引我們去瞭解和描繪。本書給廣大繪畫愛好者以及動畫、遊戲和數位媒體工作者提供了一個系統而權威的參考。

　　本書對動物的講解主要分三個部分。首先，用理性而客觀的眼光去觀察它們，學習每一種動物的形體結構以及骨骼肌肉解剖，抓住它們的外形特徵。然後，我們就可以讓它們動起來了，認真觀察，仔細研究每一種動物的運動規律和動態特點，注意這些動態與它們的生活習性密切相關。最後，在我們熟練掌握這些動物的畫法之後，可以將其漫畫化。這一部分需要我們有更加豐富的想像力和扎實的基礎知識，因為你得透過對動物特徵的誇張而創造一個漫畫形象。而這樣也就要求你要更多地認識和瞭解動物的顯著特徵，這樣能幫助你更精確地去呈現出來。在這個過程中，寫實與誇張是相輔相成的兩種學習方法。

　　希望本書對所有喜歡畫動物的人，不管你是初學者還是職業畫家，都有所裨益。

目　　錄

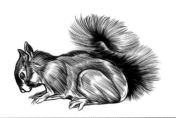

Chapter 4 貓科

Chapter 5 狗類

Chapter 6 其他類動物

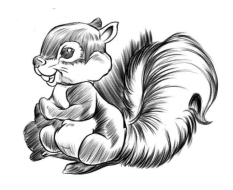

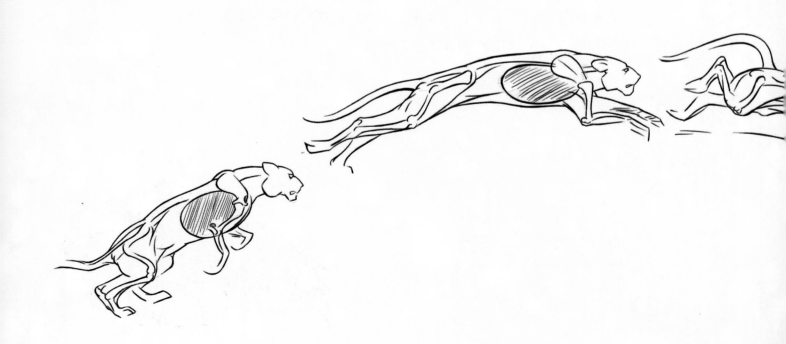

Chapter1

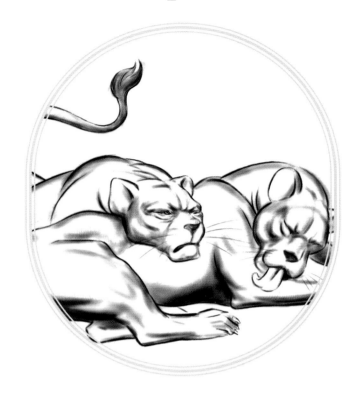

動物畫初步技法

一張畫的繪製需要思考其構圖、起稿及佈景，更需要創造視覺上的走向
等問題。但在這之前需要掌握基本的繪畫技法，在這一章中，我們將有
系統地學習一些動物畫的基本知識與技法，比如軀幹分為哪三個部分；
頭部的畫法和簡單骨骼的畫法等。

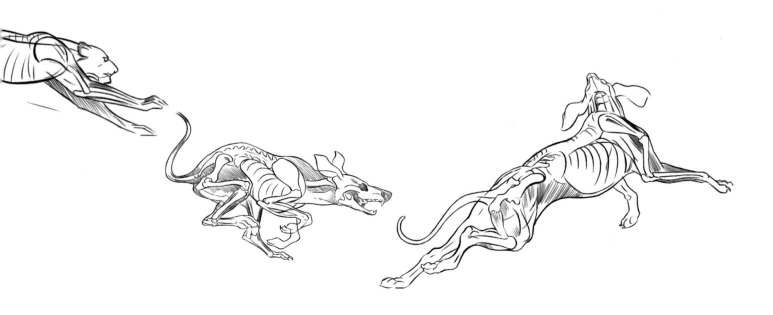

1. 動物結構基礎知識

　　把動物的軀幹分做三個部分——前部、腹部、後部。這種劃分方法有助於我們掌握正確的比例。先勾出背部輪廓線（即脊柱線），它能幫助我們確定動物的中心。

　　我們在畫動物的時候需要畫出其內部的骨骼，它可以將身體的各部分緊密地連接起來。有助於我們去理解動物整體的結構，然後再根據骨骼去理解肌肉的分布，一旦你熟悉了各部分骨骼的大小比例之後，畫起來就更容易了。

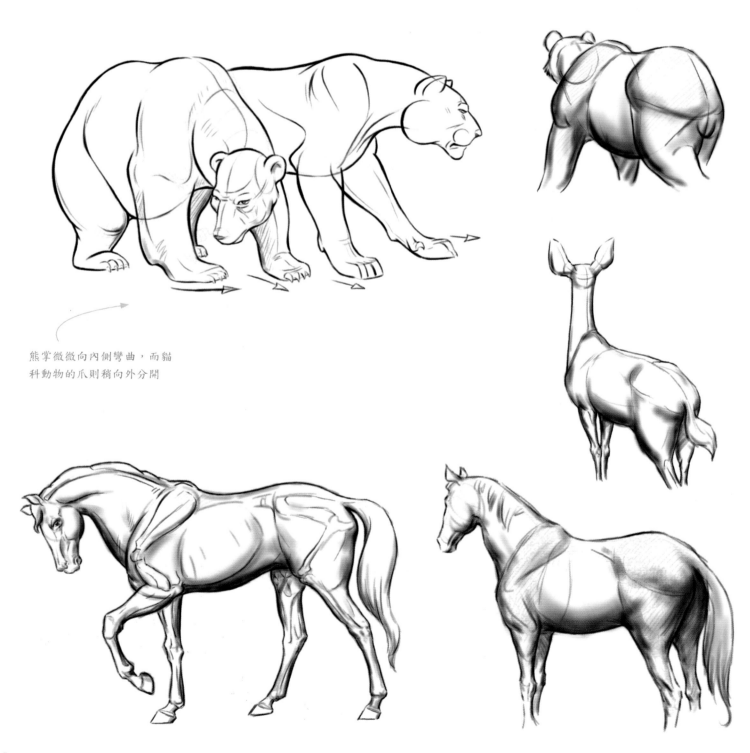

熊掌微微向內側彎曲，而貓
科動物的爪則稍向外分開

大部分有蹄的動物的四足關節都有些向內
翻——幼小的時候更明顯（如右邊組圖）

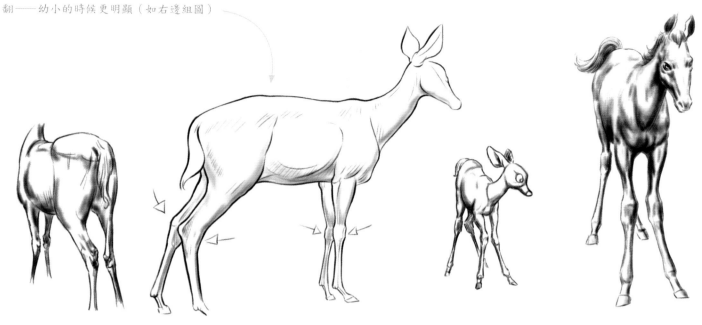

作畫時把馬的頭部也分成三個部分：口部，
較長的鼻部和頭蓋的基部

耳朵在腦後連接，為了方便起見，畫一個卵形來定基線

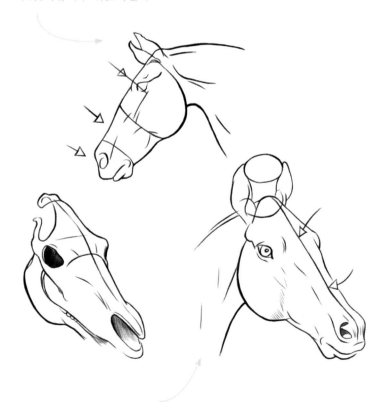

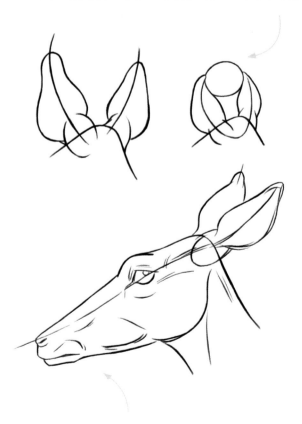

還可以把頭部分成對稱的兩半

把眼睛、耳朵和鼻子連成一條線，這種方式適用於大部分動物

畫動物要注意足部位置的變化，一幅足部有變化的動物速寫，顯然比足部畫得平行僵直的速寫更有生趣。

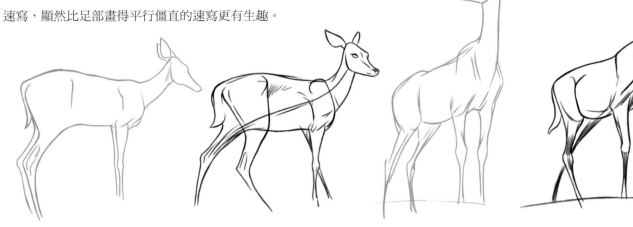

畫不同角度動物的時候，心裡要有立方體的概念。如果你對一個姿態下筆不夠肯定，可先輕輕地畫上這個立方體來檢查動物的透視變化是否正確。

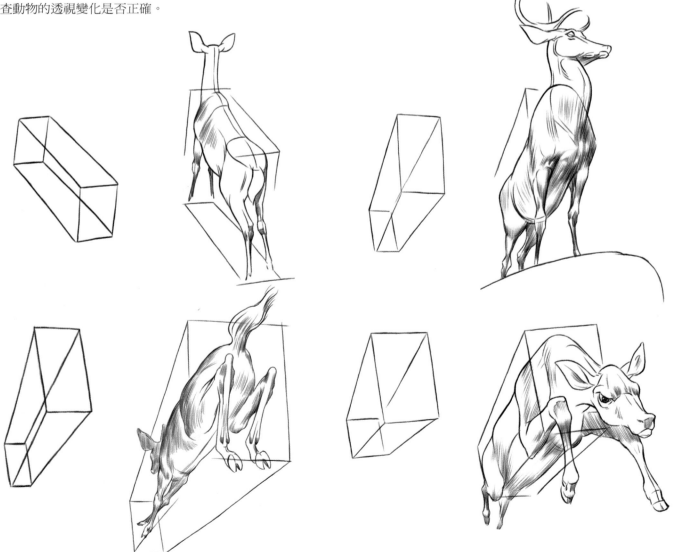

2. 骨骼常識

　　在還沒有把每一種動物分門別類進行學習之前，瞭解骨骼的一般常識是很有必要的。在掌握了一些關於骨骼的要點和關鍵知識以後，畫起來就更容易一些。

腿具有非常容易彎曲的性能，能夠伸展和收縮

在畫跳躍的動作時，注意在伸展姿勢中，胸腔是如何拉長的

3. 形體的略寫

在掌握了關於骨骼的基本要領和常識，瞭解了動物的基本結構和肌肉分布之後，再進行寫生就會有更大的信心。寫生時在畫面上標出重要部位或要點是很有用的，標完後更容易準確地畫出動物大體的形狀。

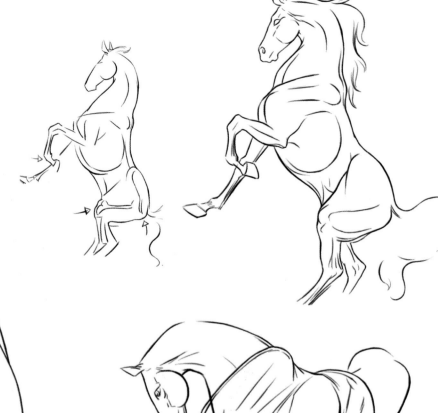

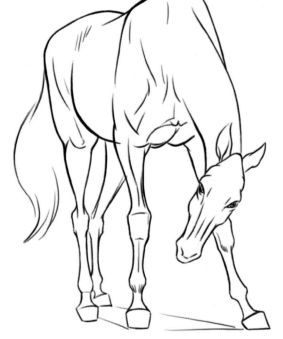

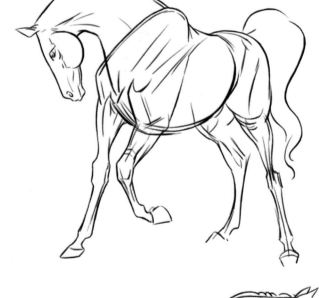

用以上圖解的方法，對於畫重疊的透視形體是很有幫助的。在畫這種位置的動物時，記住這個方法。

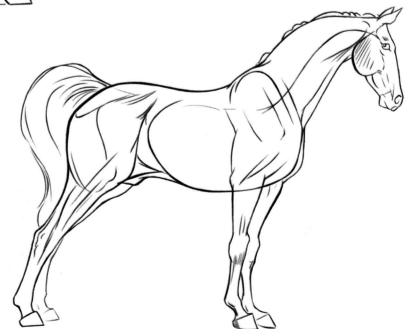

4. 模型

　　這些骨骼模型可以幫助我們掌握動物的結構和動態。在作畫的時候首先把動物大的體塊分出來，就像做泥塑動物一樣，砌好大的塊面，然後再去找細節，畫畫也是一樣的道理。

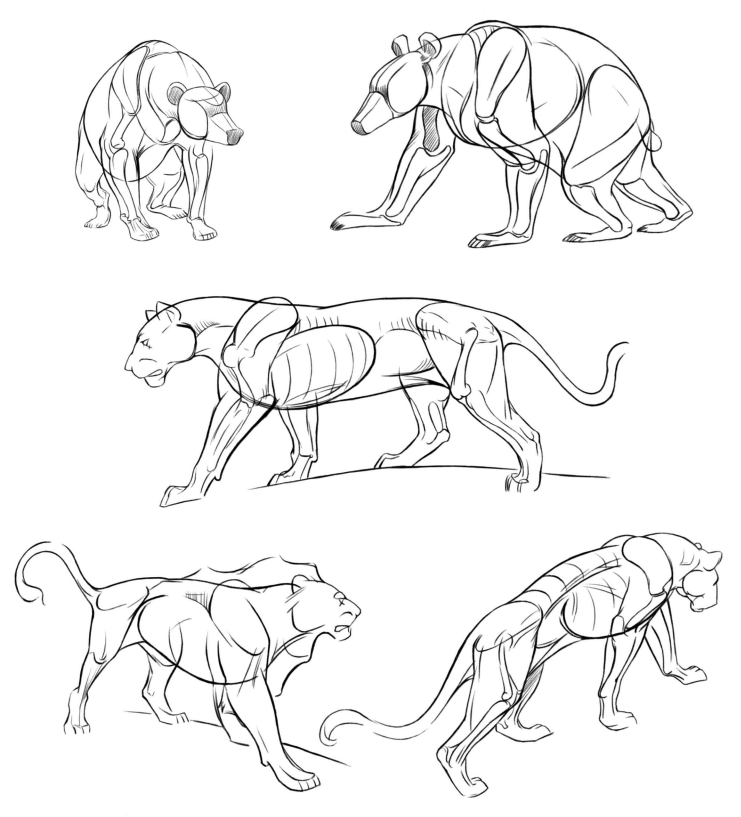

　　我們可以畫一些動物結構體塊的練習，以加強我們對結構的認識。比如畫馬的時候，可以把它當成木頭的模型去畫，這樣更容易理解基本的結構和轉折。

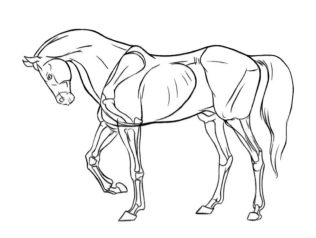
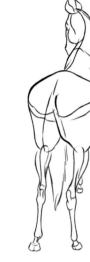
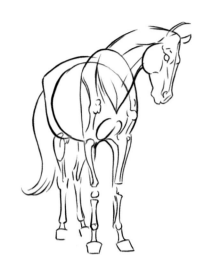

　　畫鹿的時候也是一樣的道理，注意鹿的脖子和腿部都比較纖細。

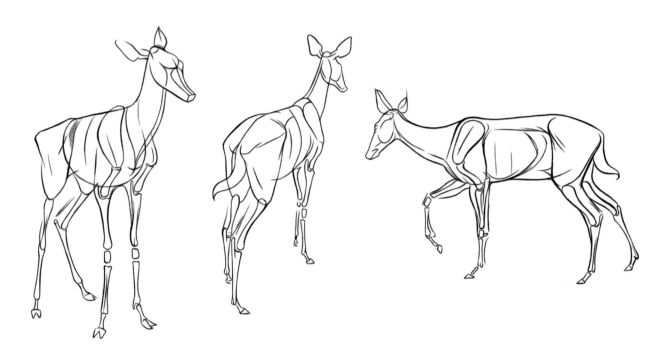

　　畫狗也是要先理解其大的體積感，然後再去細化。

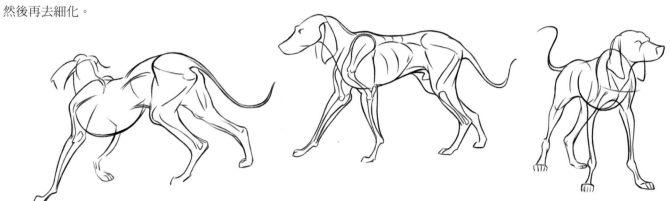

5. 情景和效果

　　一個畫家就像是一個演員，他要把動物的個性、情緒和動態傳達給觀眾，而且在他還沒有開始繪畫之前，就得先感受整個情境。假使遇到一個緊張的情節，如受驚的鹿群，你就得在畫面上傳達出緊張的氣氛，在這種情況下，動物把它們的身體後部放低，隨時準備著一旦情況有了變化，就迅速離開。另外，耳朵和尾巴豎起來，但不要露出眼白，除非在非常緊張和受驚的時候，否則動物的眼白是很少露出來的。在下圖中，伸直了的脖子也幫助了傳達緊張的情緒。

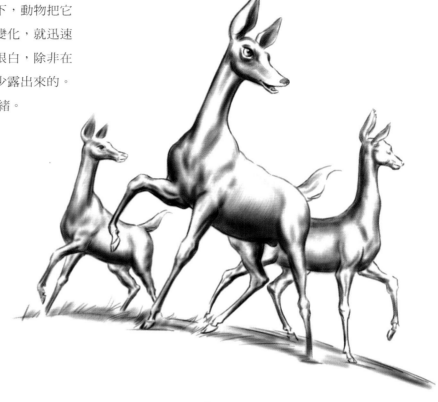

　　動物在非常疲勞的姿態中，其外觀需盡可能的下垂，如下圖這匹疲勞的馬。動物在疲勞時總是把重量從一條腿換到另一條腿，它們的頭低垂著，兩肩骨向上端聳起。

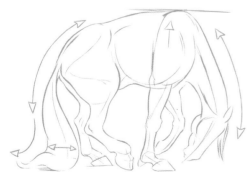

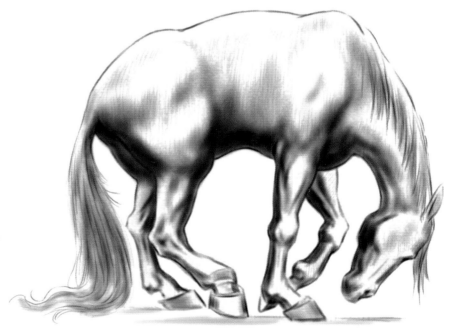

要傳達激動的情境，可以把馬的
鬃毛畫得分散開來，鼻孔張大，耳朵向
後，眼白露出，脖子的肌肉是緊張的。
動態的表現很重要，注意看箭頭線。

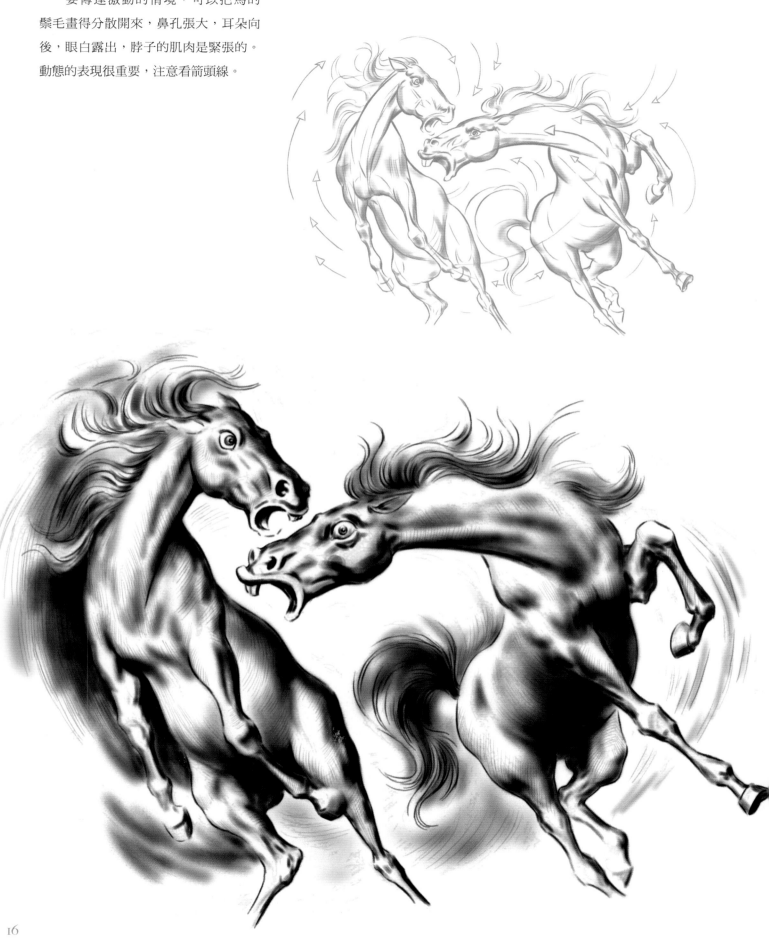

表現狗膽怯時的姿態，最好使它的頭放低，面上仰，臀部下垂，尾巴夾在兩腿之間。

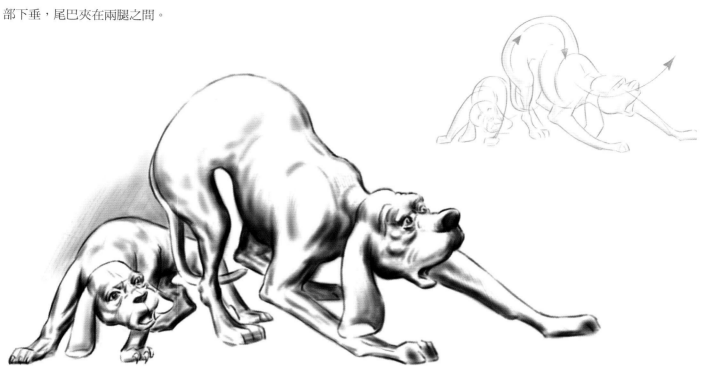

下面的獅子表現的是懶散滿足的一種情境，獅子在一種鬆懈的狀態下懶洋洋地揮舞著它們的尾巴。在下圖中，後面的那一隻把它的頭擱在另一隻的背上，給我們一種非常安靜的意境。

對於畫動物的任何情境，在你還沒有開始畫以前總要用心地觀察，在你還沒有找到一個你認為滿意的姿態以前，需要先畫幾個簡略的動態。下面有幾個很好的問題可以用來問問你自己：這個動作能不能表現出它的情境？我的表現是否清楚？我如何才能加強這個姿態的神氣？

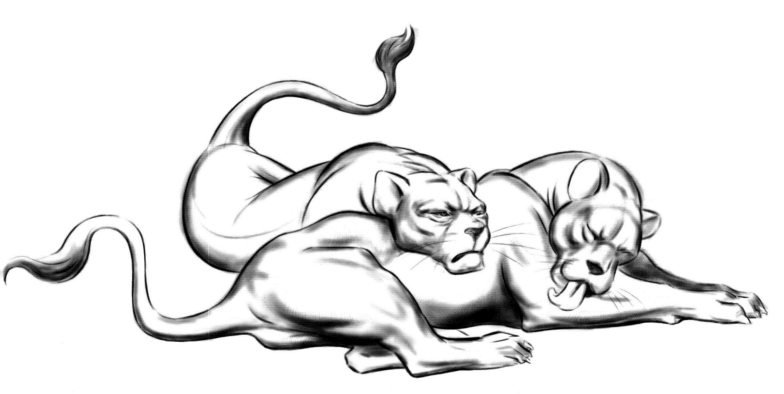

6. 線的運用

　　線基本上有兩種：直線和不同彎度的曲線。主要是用線來拼成形體，並創造動態。下面是一些用來構成形體的基本線。

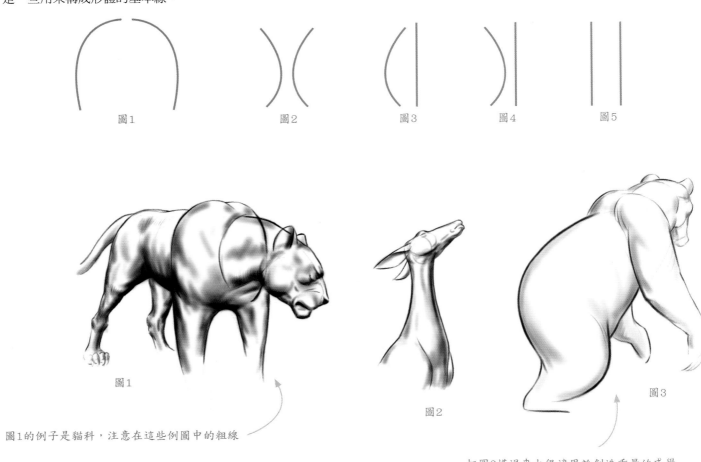

圖1　　　　　圖2　　　　　圖3　　　　　圖4　　　　　圖5

圖1

圖2

圖3

圖1的例子是貓科，注意在這些例圖中的粗線

把圖3橫過來也很適用於創造重量的感覺

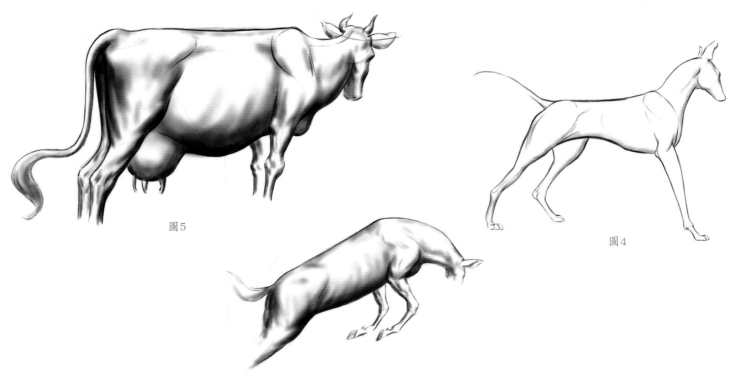

圖5

圖4

為了使你的畫面流暢，富有節奏，需要畫一些具有動態的線條，下面是一些常用的線。

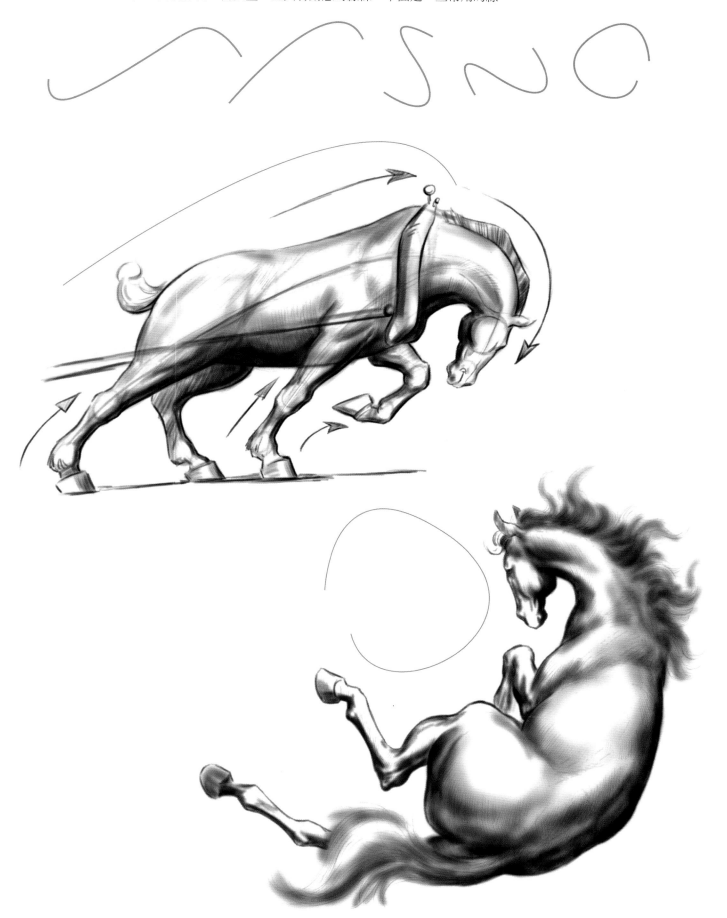

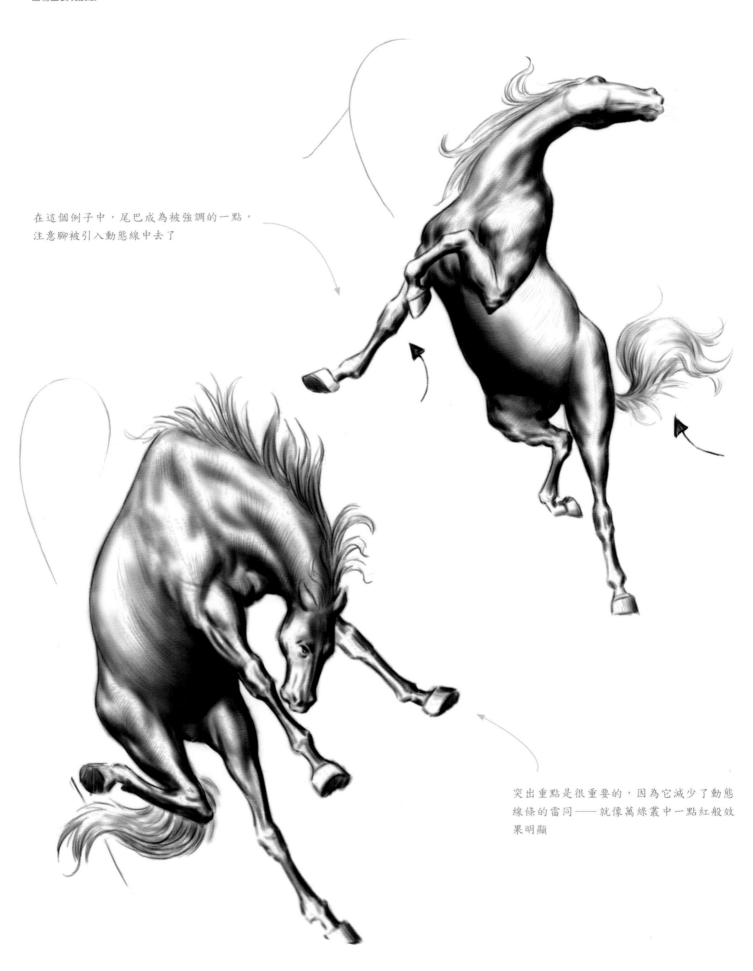

在這個例子中，尾巴成為被強調的一點，
注意腳被引入動態線中去了

突出重點是很重要的，因為它減少了動態
線條的雷同——就像萬綠叢中一點紅般效
果明顯

動態線基本上是一條優美流暢的線

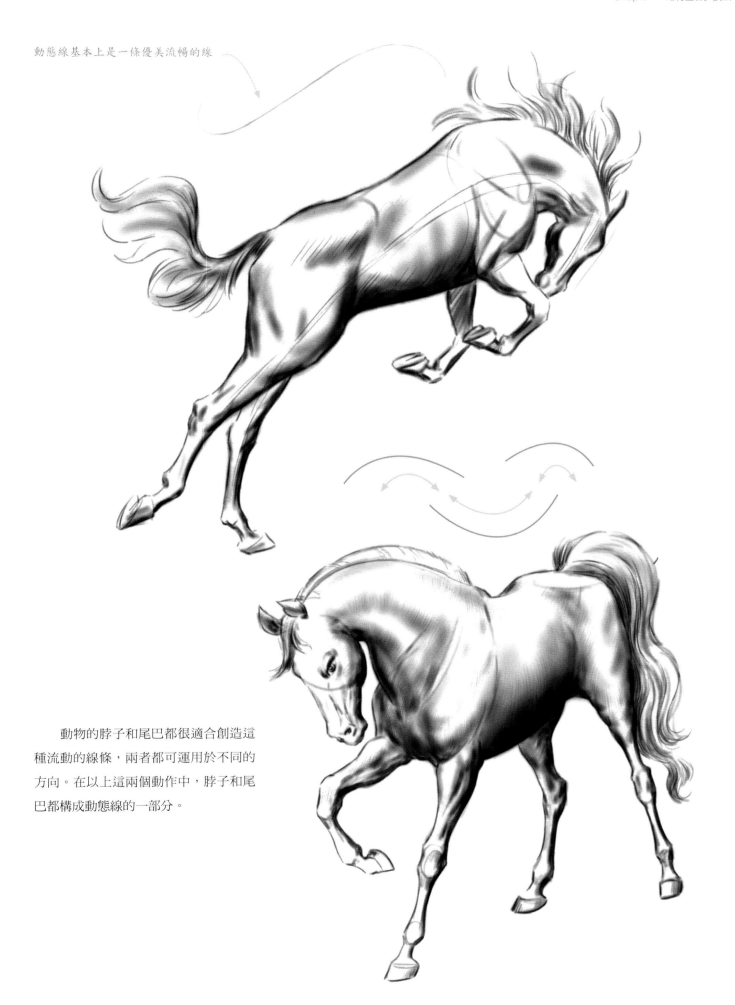

動物的脖子和尾巴都很適合創造這種流動的線條，兩者都可運用於不同的方向。在以上這兩個動作中，脖子和尾巴都構成動態線的一部分。

記住水平線、垂直線和斜線，每一張
畫都需要它們。

❸

需要進一步表現動態時，可運用直
線，以打破曲線的單調。

❷

想要創造更多的動態，可以把弧線翻
轉過來。

❶

線的另一用途就是創造動態，這條弧
線具有一種向兩個方向運動的感覺。

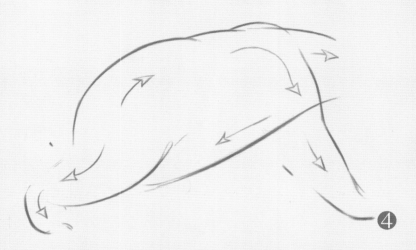

在這一個動作中，注意腹線和腳線的不同方向是如何形成對比的
，對比常常是很有意義的，因為它是良好構圖的一個組成部分。
作畫時要以力量對比力量。

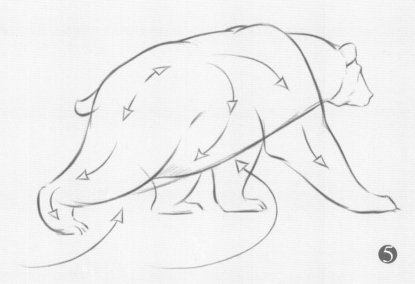

線的重疊也很有講究，因為它體現了不同方向力量的對比，注意
熊右後足處腹部的線。

7. 誇張

　　充分掌握動物的動態，不管它是像
什麼樣子。比如畫一匹馬在跳躍中離開
地面，那乾脆就把它的四條腿畫得伸張
著，讓它的頭和軀幹離開地面。

8. 重量

　　在下圖中，注意正在變化的腳的動作和將要觸地時腳
伸直的情況。注意觀察中央部分的畫面，看右腳如何支撐身
體的重量，注意左腳還照樣伸直，而且還沒有承受身體的重
量，直到下一步。注意右腳和脖子如何為了另一次的跳躍而
向前伸出去的。

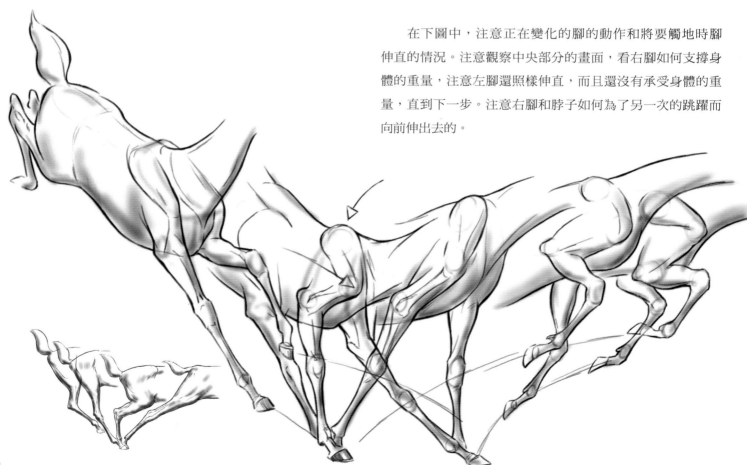

9. 動作分析——活動

　　在表現動物的活動中需要注意這幾個方面：重量，壓力和拉緊，動作和抗力。

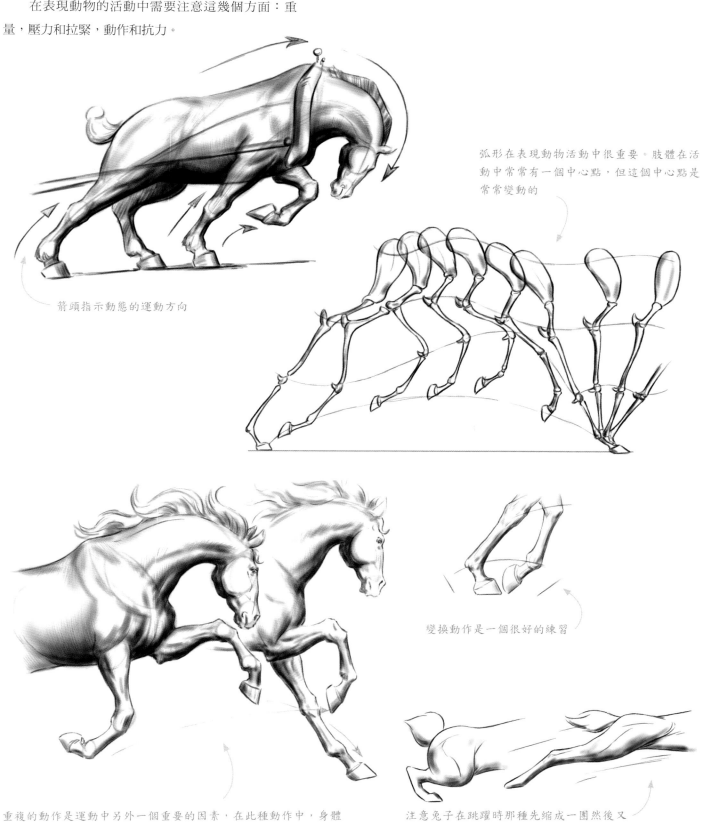

弧形在表現動物活動中很重要。肢體在活動中常常有一個中心點，但這個中心點是常常變動的

箭頭指示動態的運動方向

變換動作是一個很好的練習

重複的動作是運動中另外一個重要的因素，在此種動作中，身體的各部分具有不同的動向。注意腿的動態變化

注意兔子在跳躍時那種先縮成一圈然後又伸張開來的形狀變化

10. 動作分析——衝擊

　　如同一個橡皮球下落時被拉長，著地時被擠扁一樣。在同樣的情況下，一個活的軀體也會受到這種力的相互作用。在馬下降的時候，馬頭向後甩，伸直的前腳準備接觸地面，它的身體在掉下來的時候被拉長了。它的腿首先產生抗力，在它著地受到震盪時腿承擔了整個身體的重量。它的頭向下落，整個身體翻轉過去開始滾動。球體在彈回去的時候又變長了，雖然不像原先掉下來時那樣，因為它已經喪失了一些運動量。同樣的，在這個情況下的馬，當它的滾動緩和下來時，便恢復了正常的形態。

11. 筆墨技巧

　　毛筆和墨是畫動物的有利工具。因為動物毛皮組織是多樣的，而我們毛筆的運用技巧也是多樣的。以表現光亮的毛片為例，筆觸要稀薄、細密、平穩，並留下一些空白來表現高光。毛髮蓬鬆是駱駝和狗的特點，也可以用畫法表現出來。要得到這個效果，你可以把蘸過墨的筆用吸墨紙稍稍擦乾，使筆端扁平，在筆毛上只保留一點兒能產生出柔和調子的水分。毛筆溫度和筆在紙上壓力的輕重，決定了你所畫的調子的樣式，使用毛筆正像使用鉛筆一樣，用手腕的動作來產生筆觸。這兒有一些實用的練習，可作為上述兩種畫法的參考。

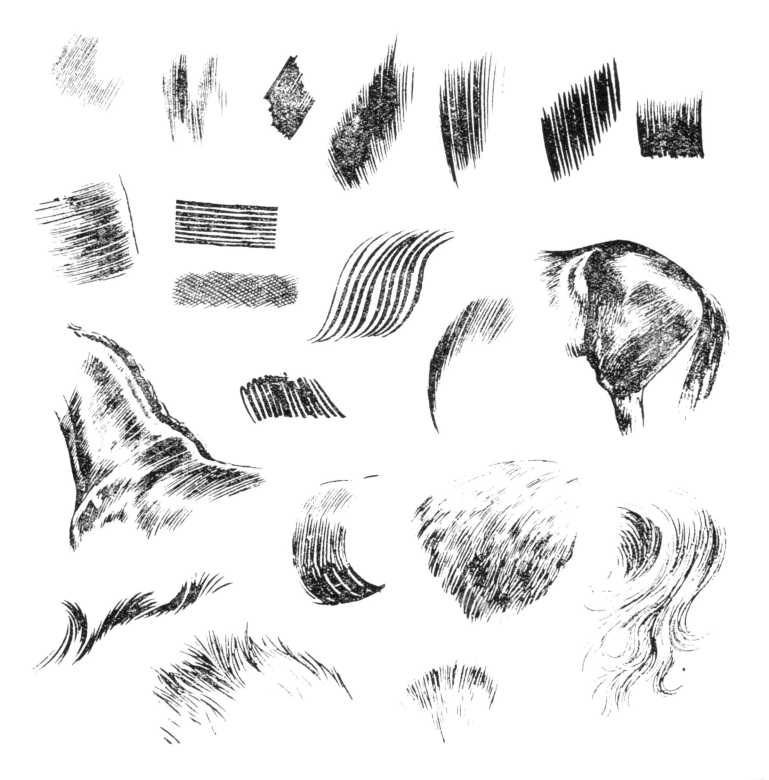

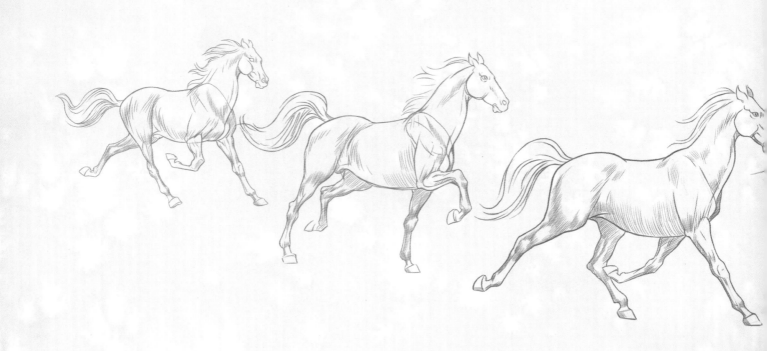

Chapter2

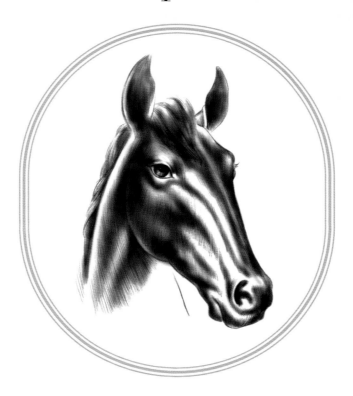

馬科

馬是一種充滿力量與美感的動物，它的體型較大，動作矯健優美，肌肉線條清晰，非常具有辨識度的鬃毛和尾巴是突出形象特徵與美感的重要細節。

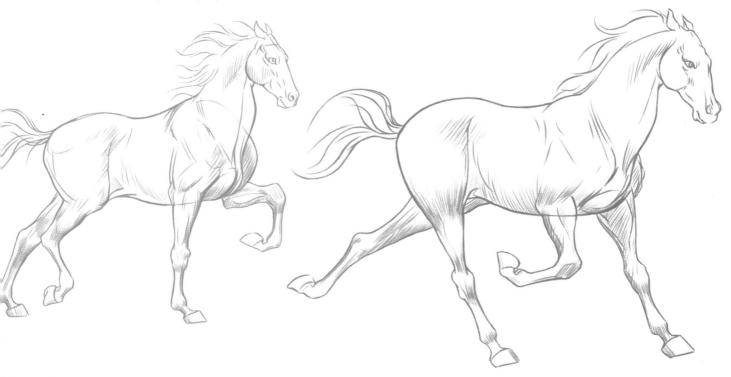

1. 骨骼結構

沒有關於骨骼結構原理的常識，就
很難表現構成、運動或者漫畫手法。雖
然每一種動物的骨骼形狀是不同的，但
是在所有動物之間有著基本相似點。這
是一個馬的骨骼的簡單畫法。

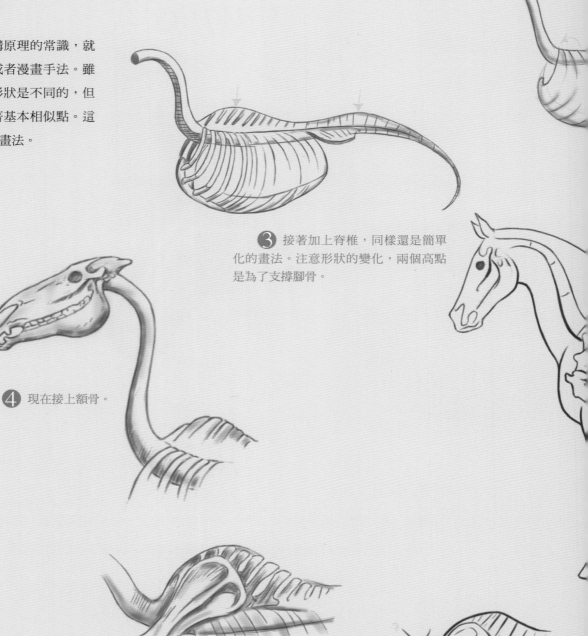

❸ 接著加上脊椎，同樣還是簡單
化的畫法。注意形狀的變化，兩個高點
是為了支撐腳骨。

❹ 現在接上額骨。

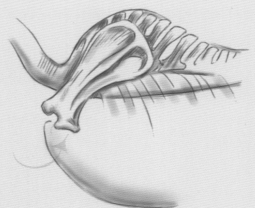

❺ 再接上肩胛骨，箭頭指
的是下接肱骨的關節盂。

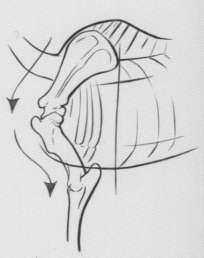

❻ 加上肱骨、肘和前腿。

② 裝上胸腔（這裡省略具體的肋骨）。

① 從脊柱開始，為了簡便起見，把它畫成像一個橡皮管，慢慢地收縮直到尾尖交於一點。

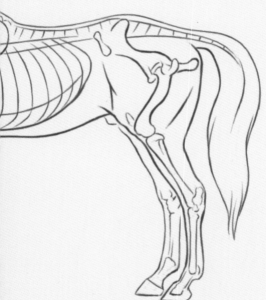

⑨ 接上後腿下部的結構，骨骼就完整了。畫馬的後腿結構時要注意骨骼之間的關係。

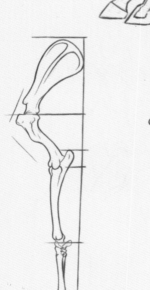

為了寫生的目的，你可以把它想像得這樣簡單

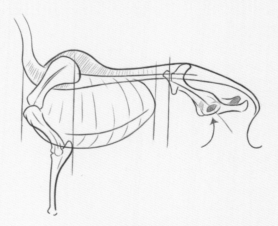

⑧ 再加上背部連接後腳，注意接連腿骨的關節盂。

⑦ 完成後的腿部骨骼結構。

骨盆以及關節盂的透視　　俯視觀察馬的背部，肩胛骨　　骨頭裝入關節中　　觀察骨骼的形狀
　　　　　　　　　　　　　　　圍繞胸腔外廓

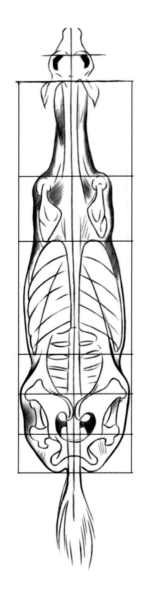

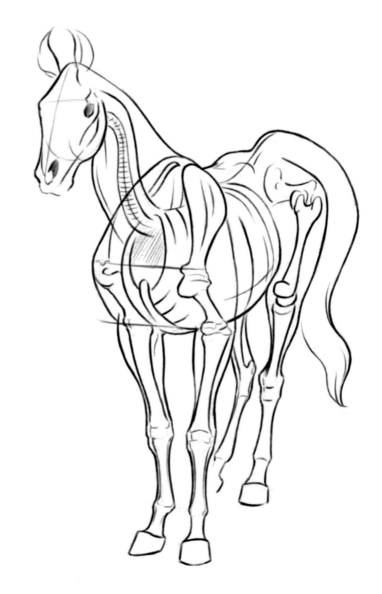

當你在畫馬的時候，可參考下列諸圖中的一種形態。注意和骨盆連接的腿關節如何突出，後腿下部關節怎樣內翻——在站立時四足下部關節都有點內翻。

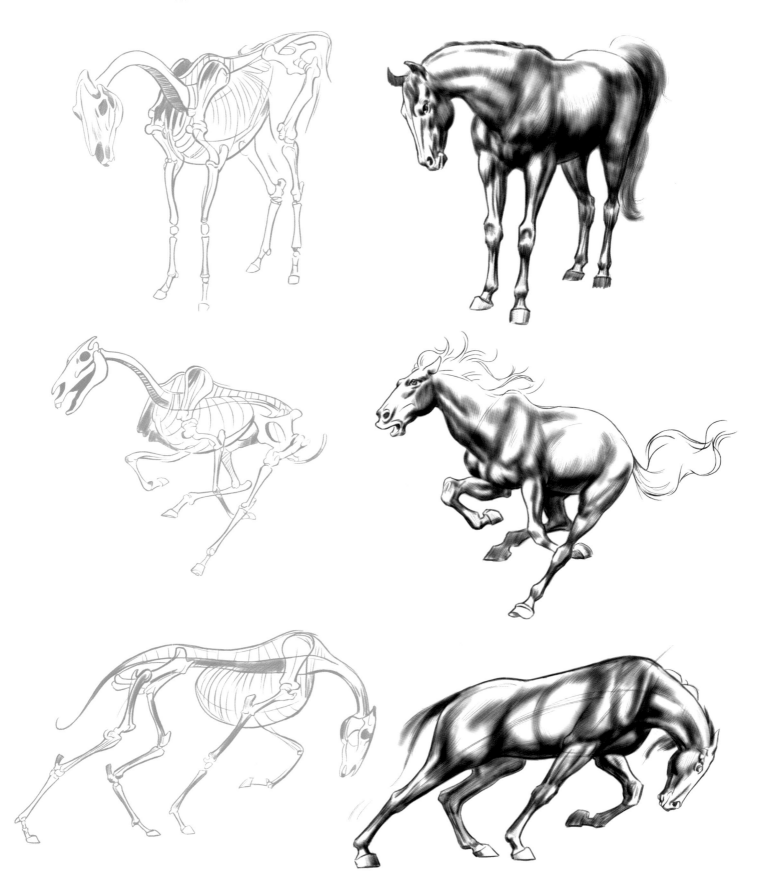

2. 肌肉組織

注意頸部肌肉的深層是引向頭部
的。在這張圖畫上描畫骨骼，是一個很
好的練習，可以瞭解肌肉包著骨頭的各
種位置。

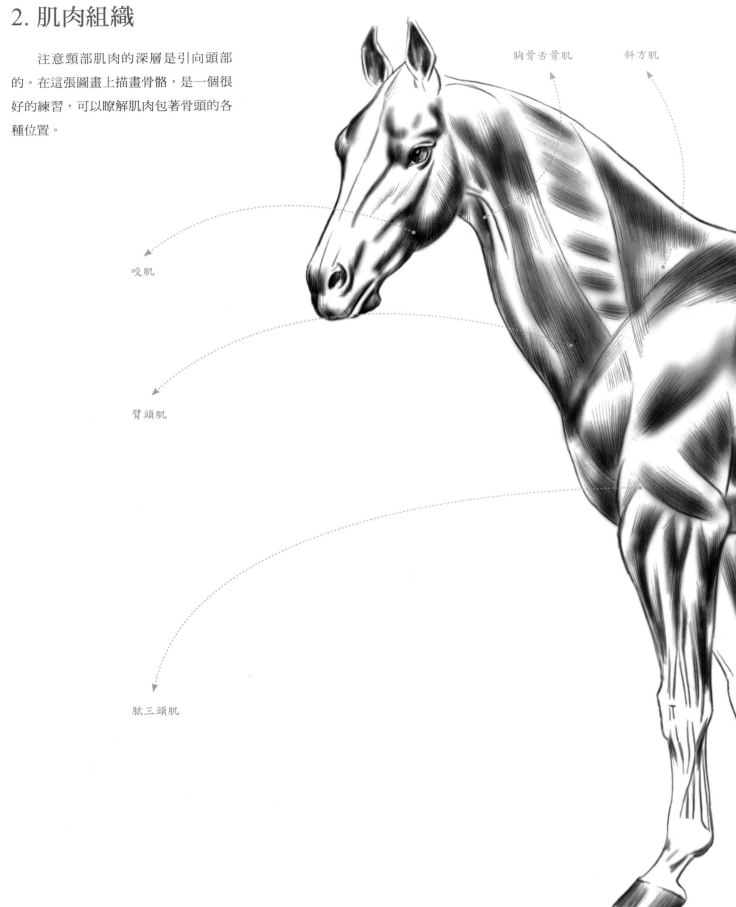

胸骨舌骨肌

斜方肌

咬肌

臂頭肌

肱三頭肌

背闊肌　　腹外斜肌　　腹內斜肌　　闊筋膜張肌　　臀大肌（近軀體側）

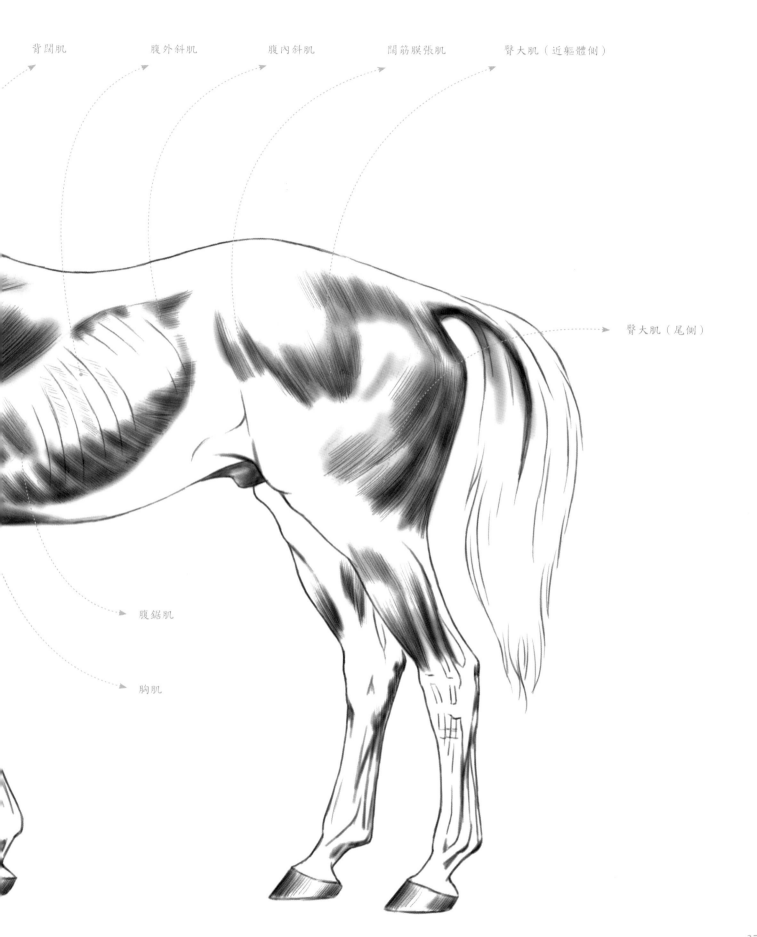

臀大肌（尾側）

腹鋸肌

胸肌

我們在畫馬前半部位的胸腔的時候，要注意骨骼的透視關係與肌肉的分布，並透過透視來表現近大遠小的關係

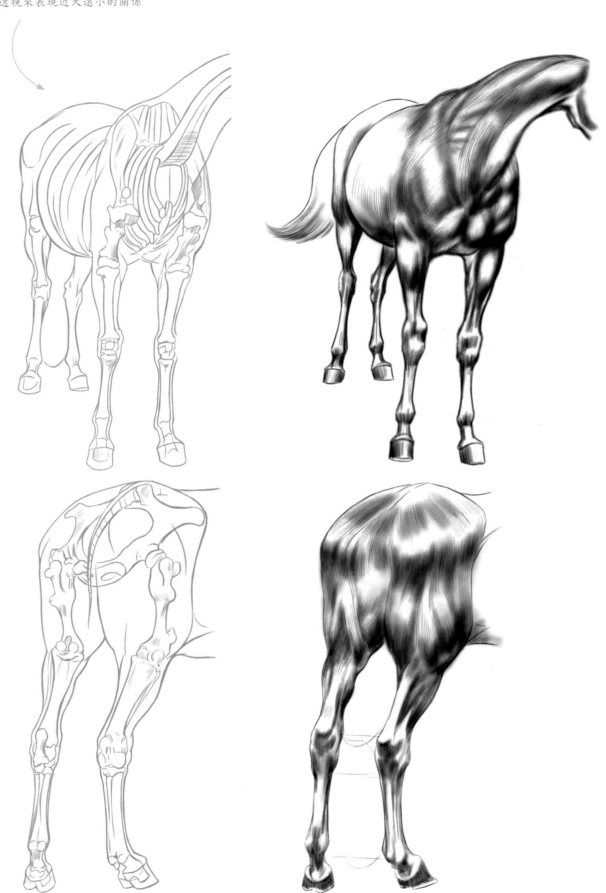

注意馬跑動時候的姿勢和骨骼所帶動肌肉的伸縮，你必
須要掌握最基本的骨骼與肌肉的分布和結構才能將動態畫得
到位。

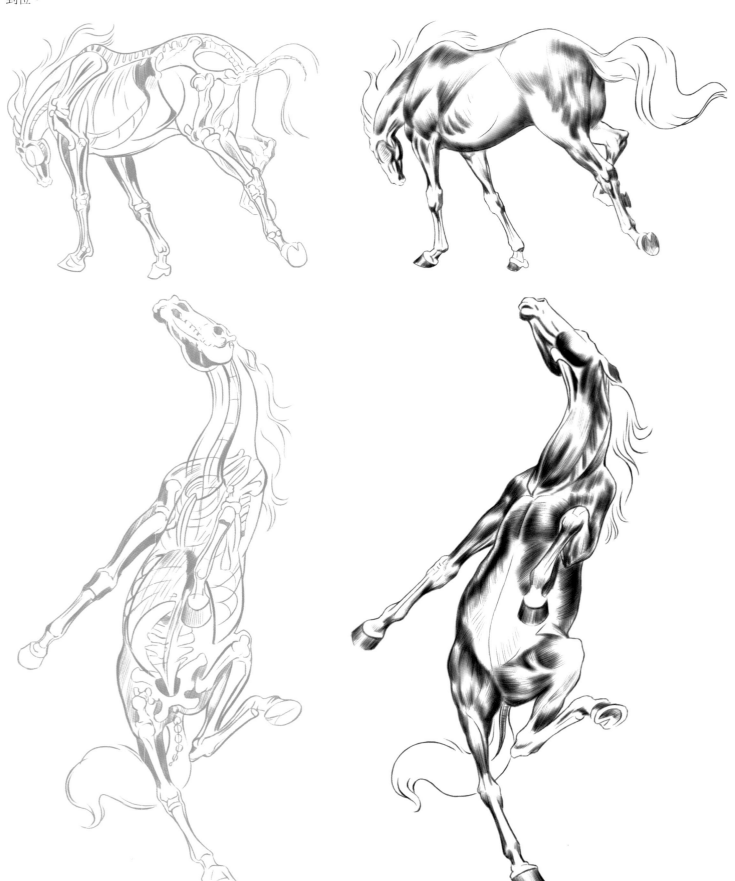

3. 不同的部分

馬是由許多不同部分組成的,把它劃分為好幾個體塊,可以幫你想像到動物是一個立體的,而且可以觀察不同部分的大小比例。

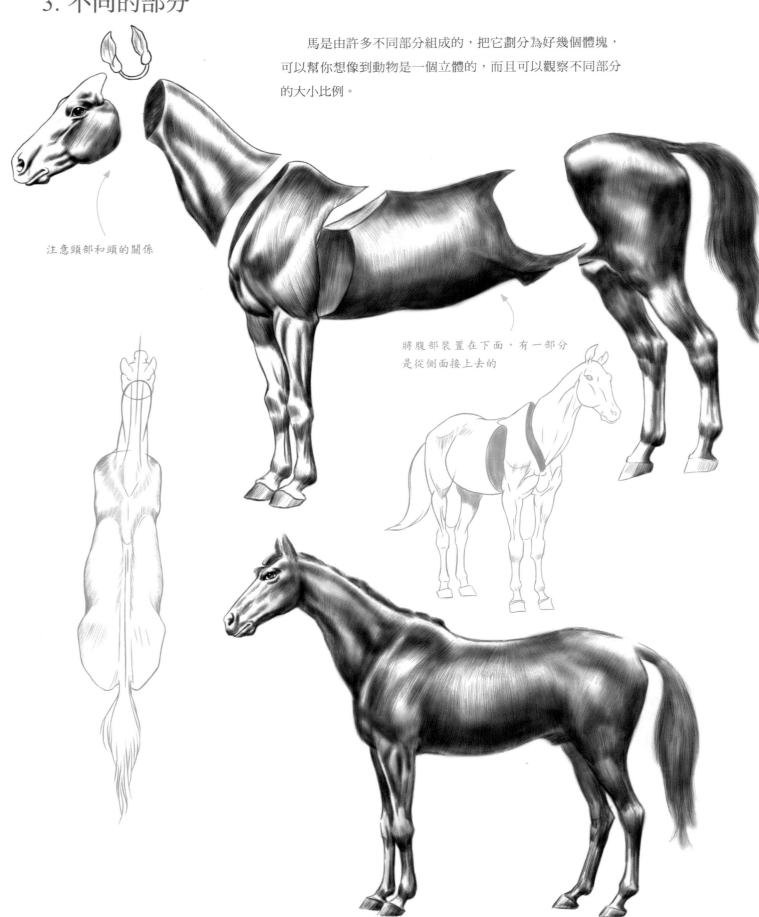

注意頸部和頭的關係

將腹部裝置在下面,有一部分是從側面接上去的

4. 頭

馬的頭並沒有簡單的方法來塑造，因為它有許多面必須加以考慮。一旦你熟悉了頭蓋骨的結構之後，塑造將會相對簡單許多，因為頭部骨骼的結構是很明確的。

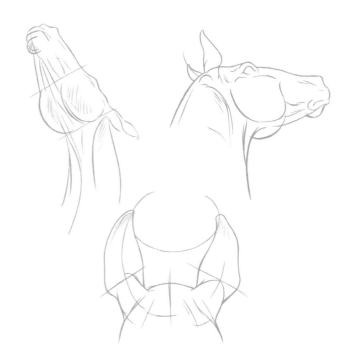
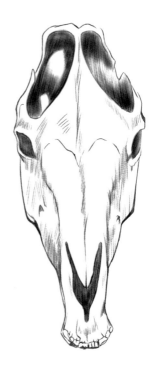
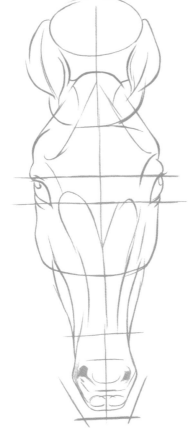

把馬的頭部想像成兩個部分對你是很有幫助的，下面這張圖可以讓我們清楚地看到頭部的肌肉和眼後的骨頭是怎樣環繞著耳朵的

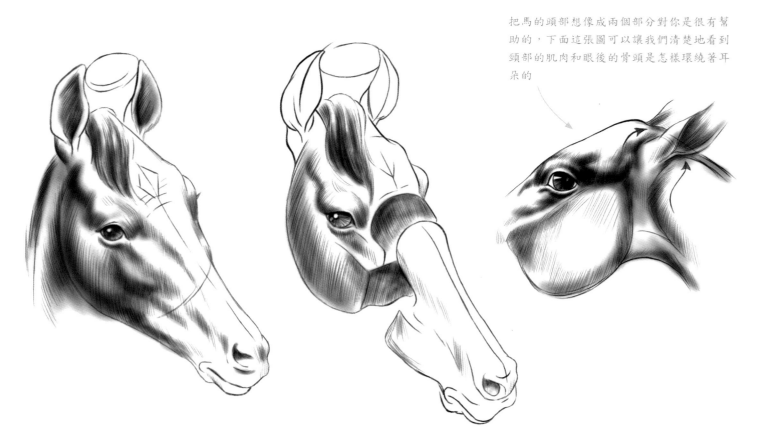

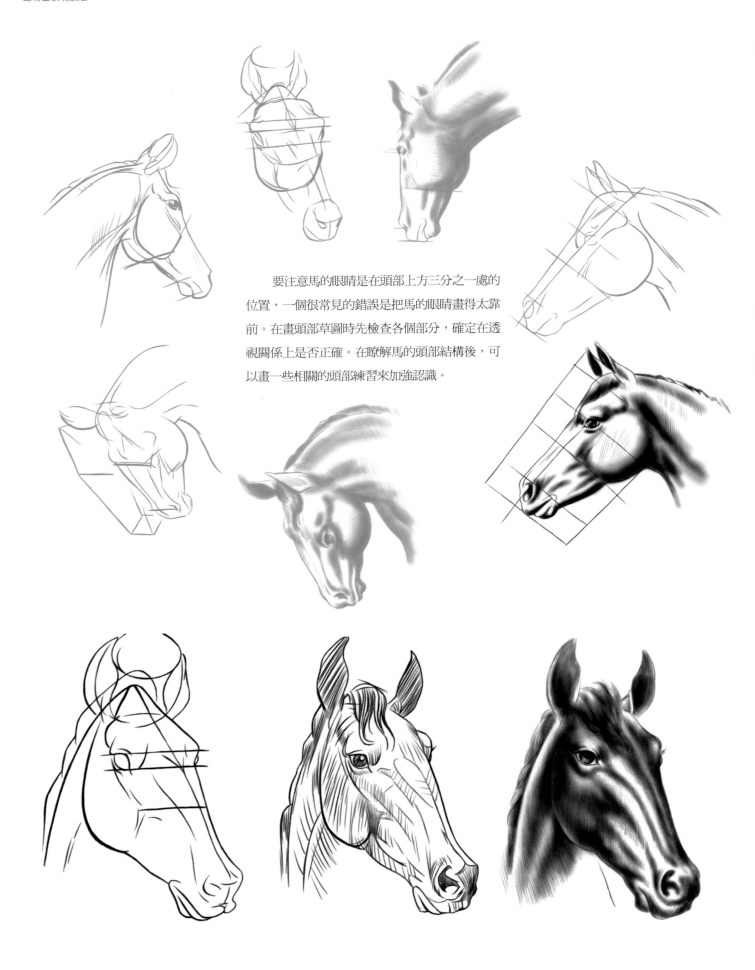

要注意馬的眼睛是在頭部上方三分之一處的位置，一個很常見的錯誤是把馬的眼睛畫得太靠前。在畫頭部草圖時先檢查各個部分，確定在透視關係上是否正確。在瞭解馬的頭部結構後，可以畫一些相關的頭部練習來加強認識。

5. 肌肉的動作

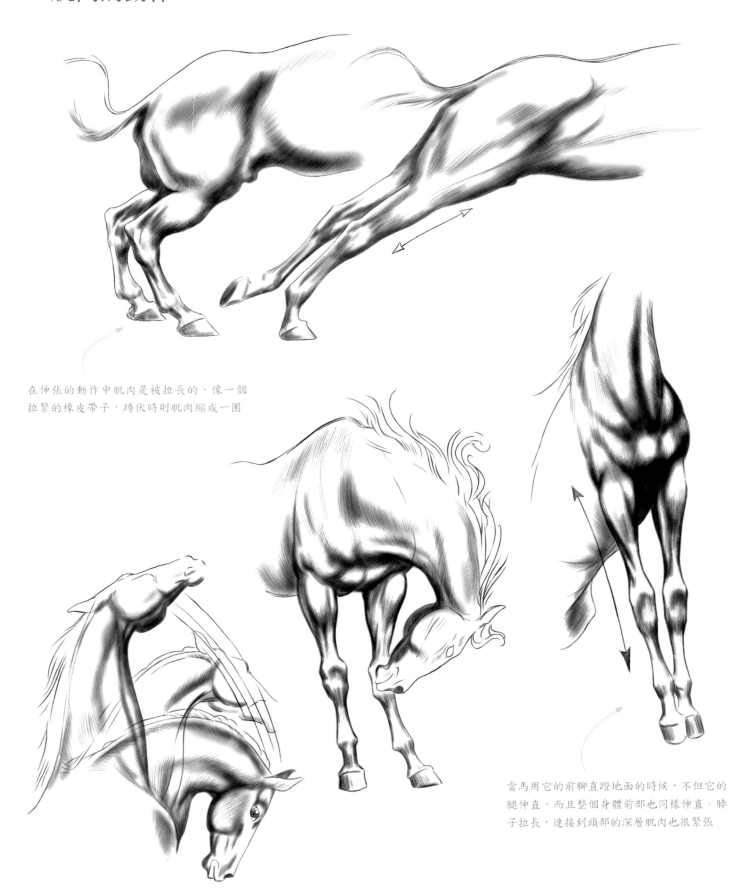

在伸張的動作中肌肉是被拉長的，像一個
拉緊的橡皮帶子，蹲伏時則肌肉縮成一團

當馬用它的前腳直蹬地面的時候，不但它的
腿伸直，而且整個身體前部也同樣伸直。脖
子拉長，連接到頭部的深層肌肉也很緊張

　　畫動物的時候要注意形體的伸縮性，有時甚至連胸腔也能夠壓縮和伸張。

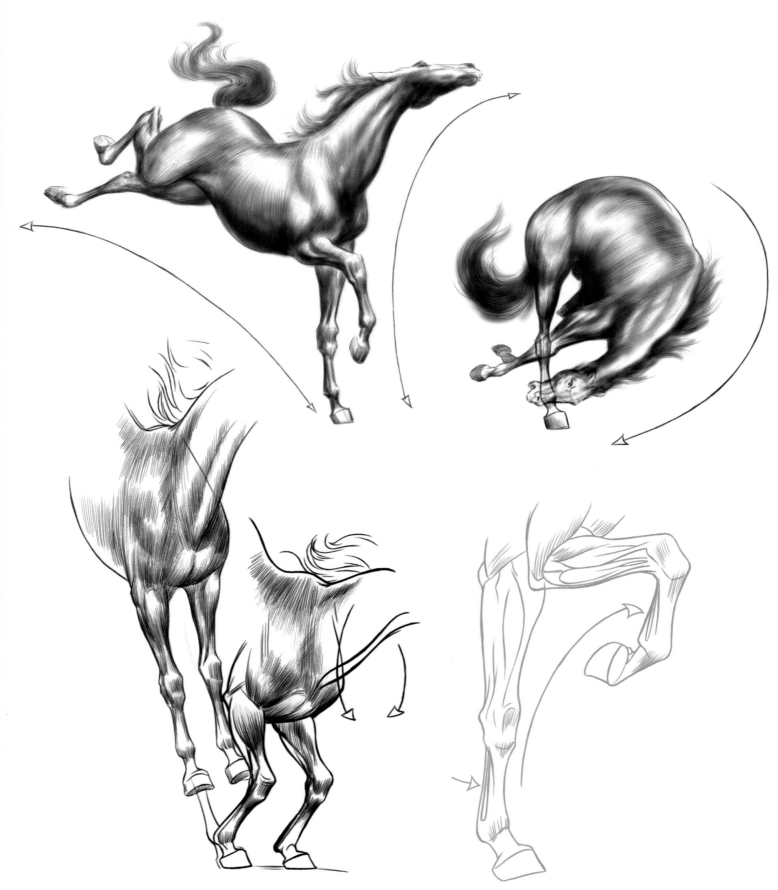

利用立方體畫形體可以使其有正確的透視，否則，很容易發生透視錯誤。

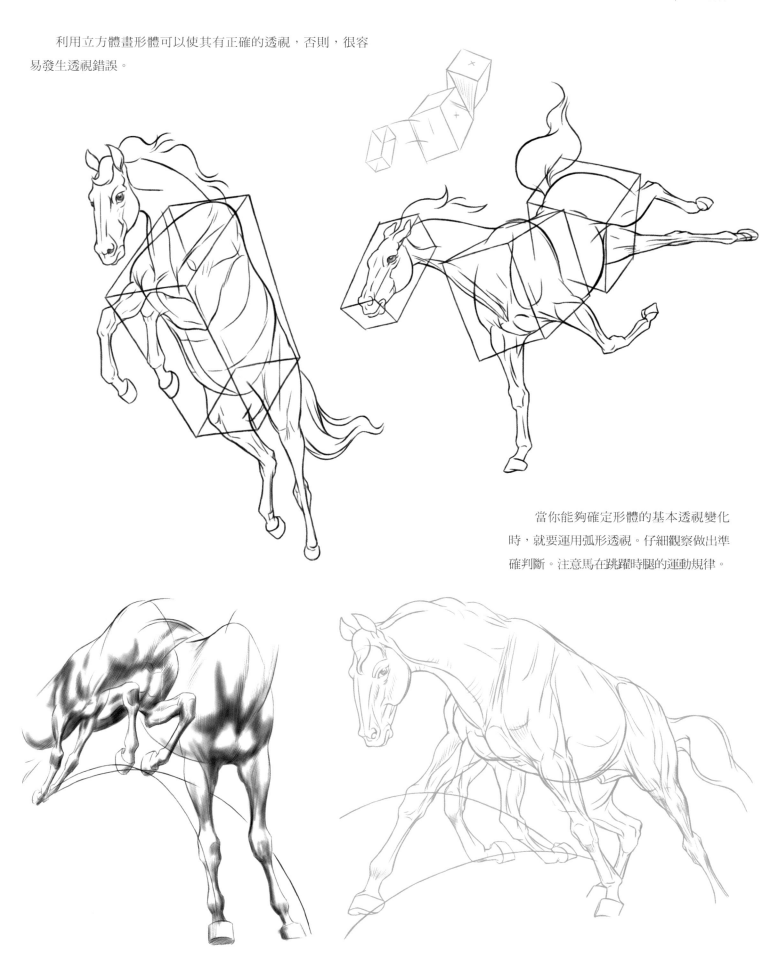

當你能夠確定形體的基本透視變化時，就要運用弧形透視。仔細觀察做出準確判斷。注意馬在跳躍時腿的運動規律。

6. 運動──跳躍

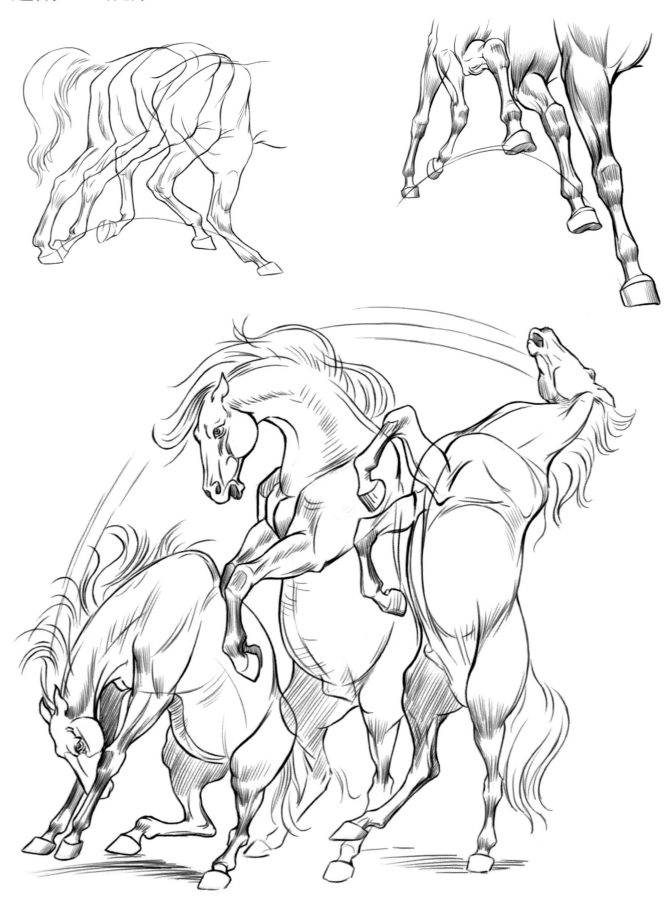

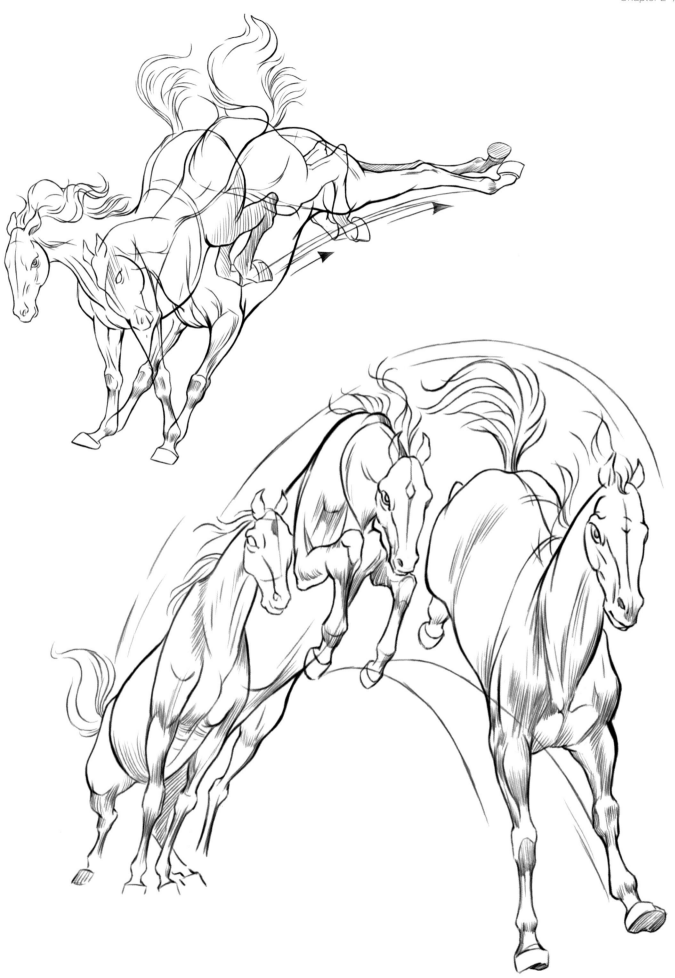

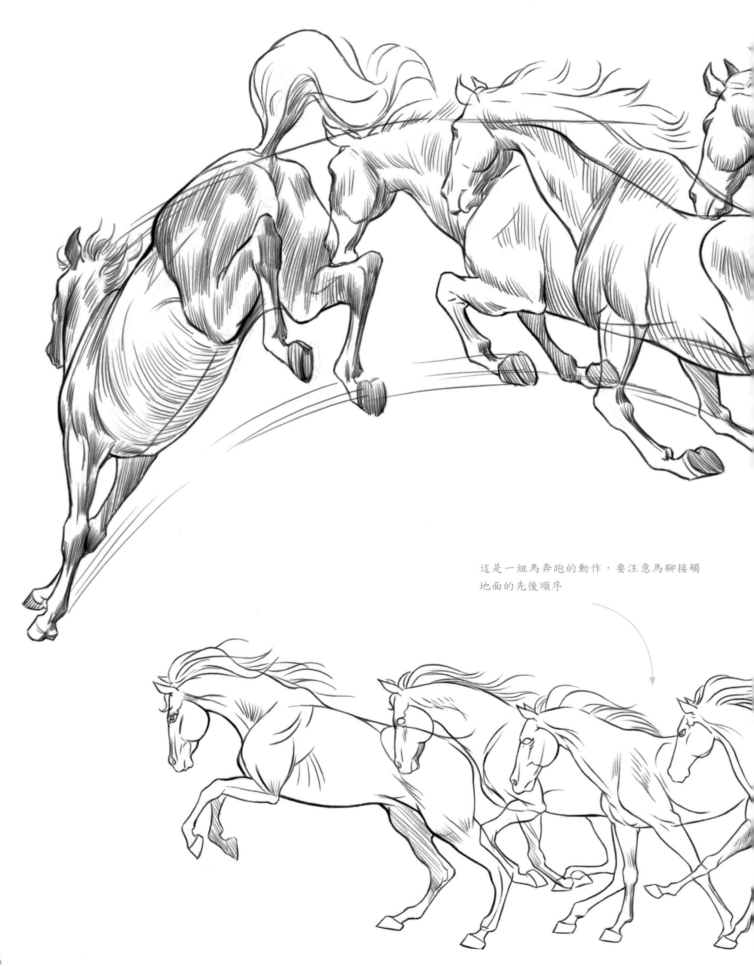

這是一組馬奔跑的動作，要注意馬腳接觸
地面的先後順序

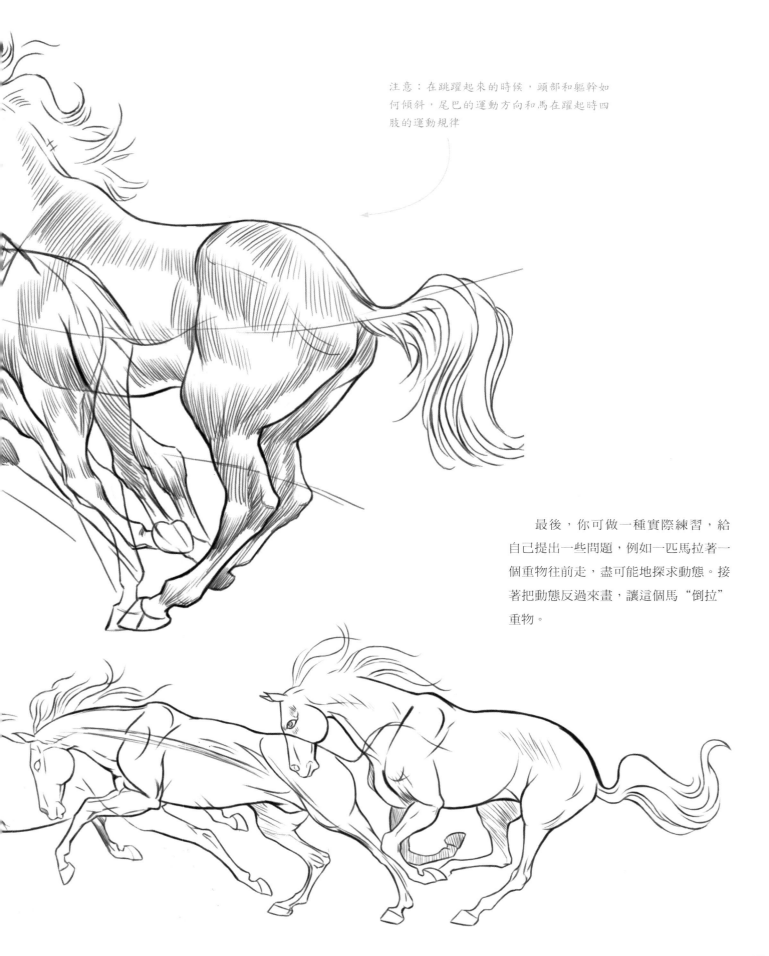

注意：在跳躍起來的時候，頭部和軀幹如何傾斜，尾巴的運動方向和馬在躍起時四肢的運動規律

最後，你可做一種實際練習，給自己提出一些問題，例如一匹馬拉著一個重物往前走，盡可能地探求動態。接著把動態反過來畫，讓這個馬 "倒拉" 重物。

7. 快步

這是一種抬高步子，生氣勃勃的動態。注意相反的腿
（左前腿和右後腿）在運動中是緊湊地同時運動的。

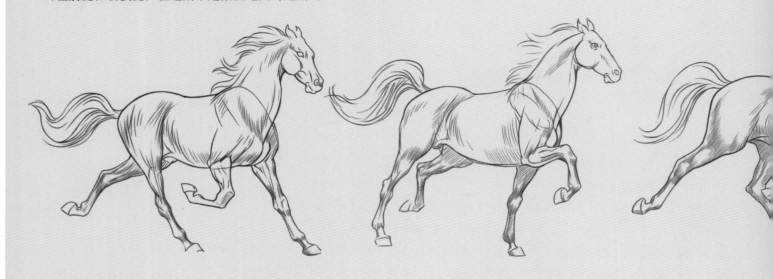

8. 慢跑

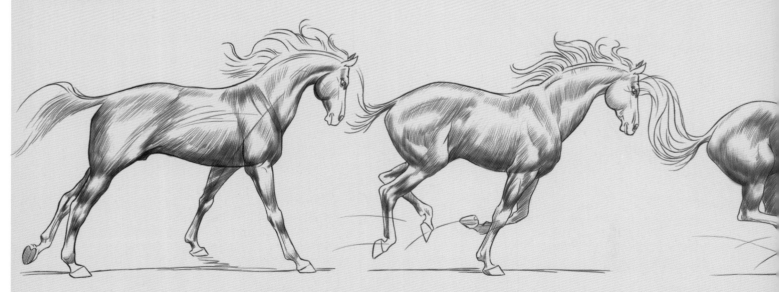

❶ 左後腳和左前腳蹬離地面，右前
腳就承擔起重量。

❷ 注意當後腳提起的時候後部的傾
斜度，左前腳拉著身體。

❸ 後腳收
到腹部下面再接
地面。

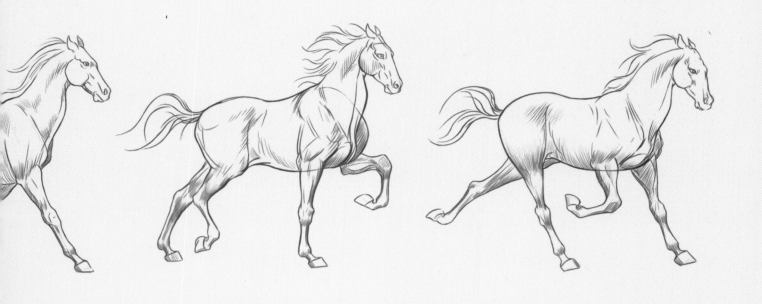

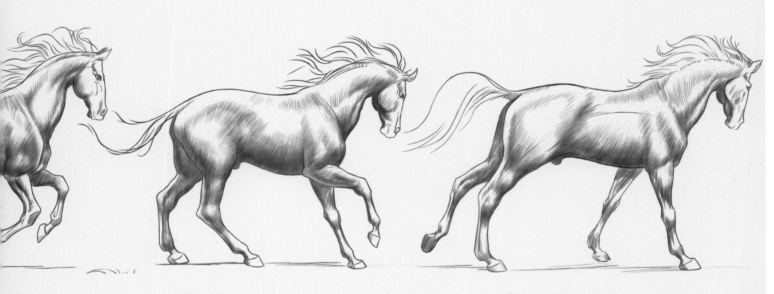

④ 後面兩腿再一次承受重量。　　　　　⑤ 又回到開始的動態。

9. 畫草圖

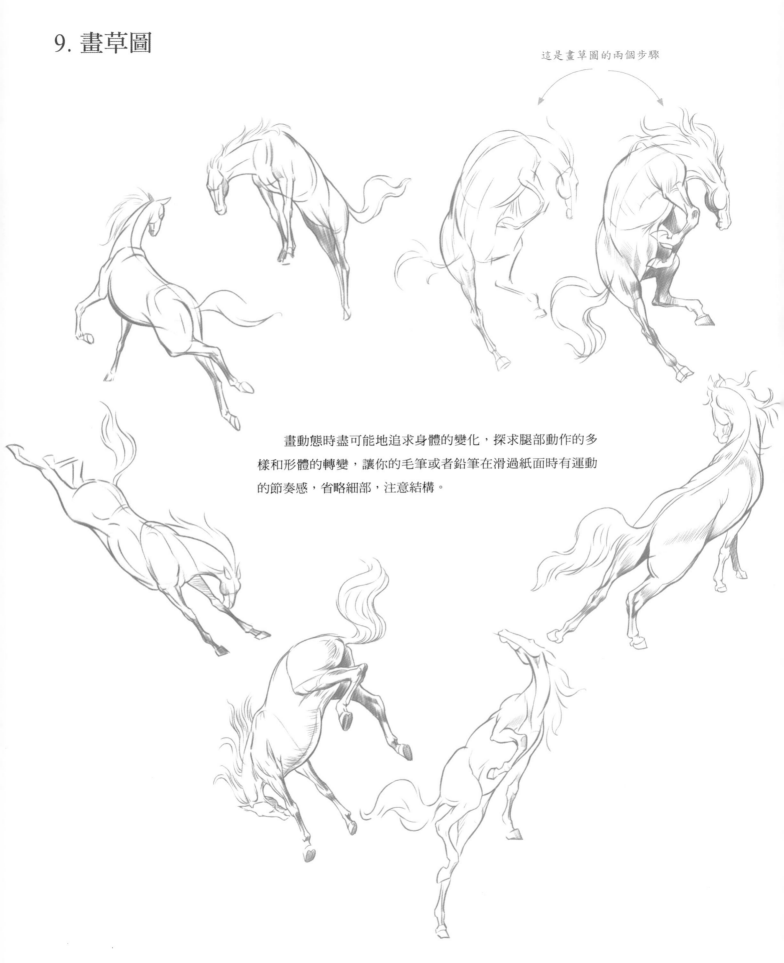

這是畫草圖的兩個步驟

畫動態時盡可能地追求身體的變化，探求腿部動作的多樣和形體的轉變，讓你的毛筆或者鉛筆在滑過紙面時有運動的節奏感，省略細部，注意結構。

你要以敏銳的感覺來畫素描，把伸直的腳畫得強健有力，拉緊的肌肉則要處理得緊實。

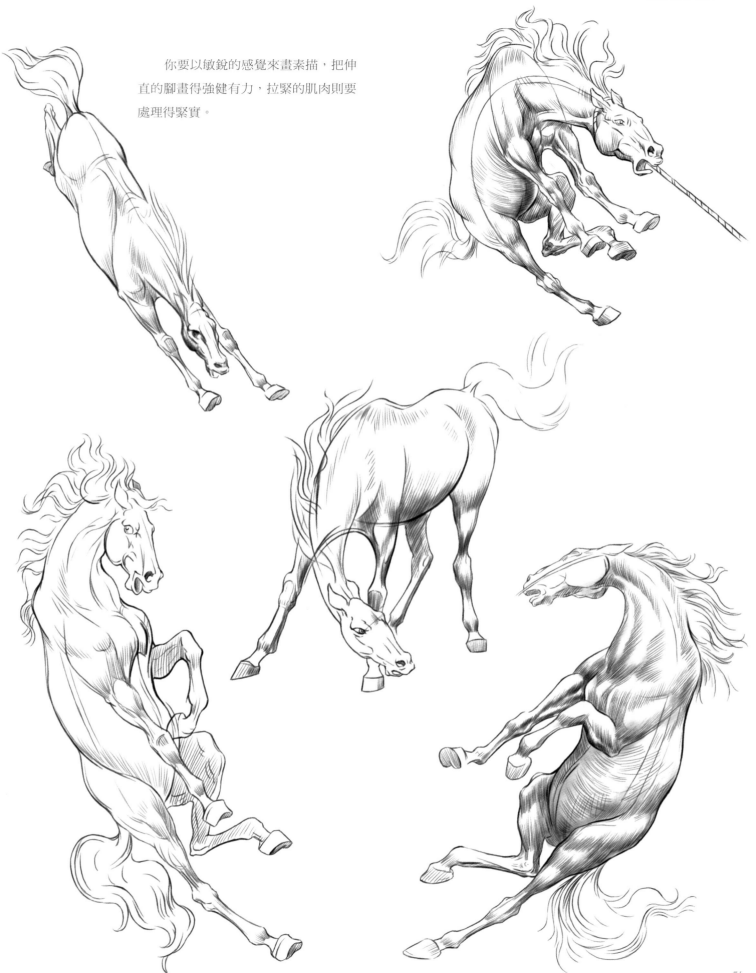

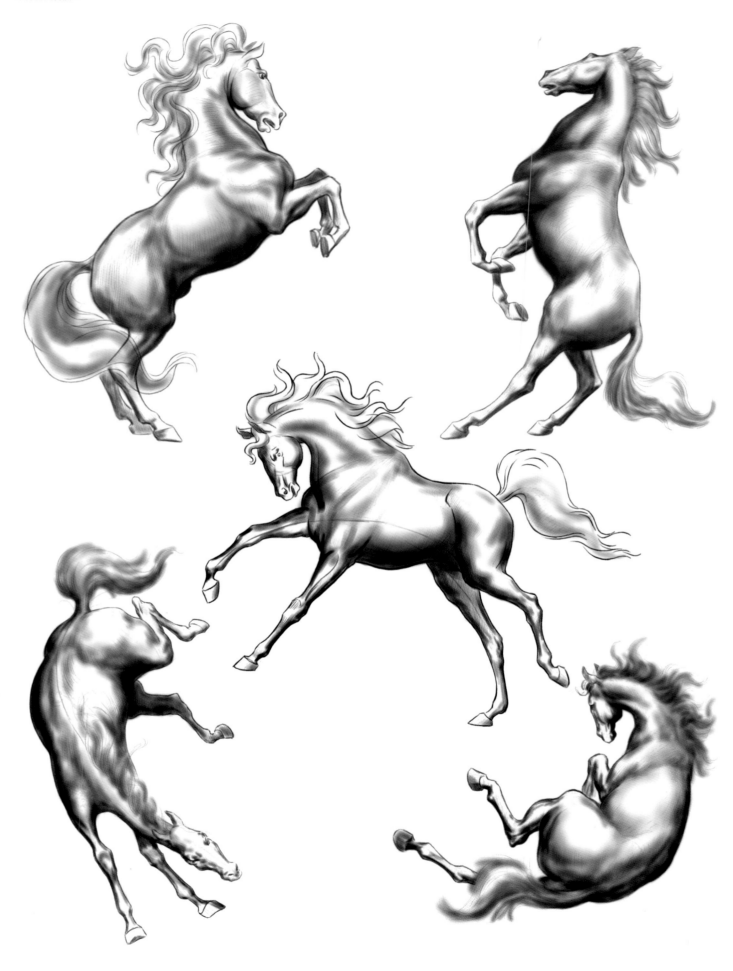

10. 馱馬

這些格子裏的畫是為了展示馱馬和
鞍馬在形態和大小上的差別。

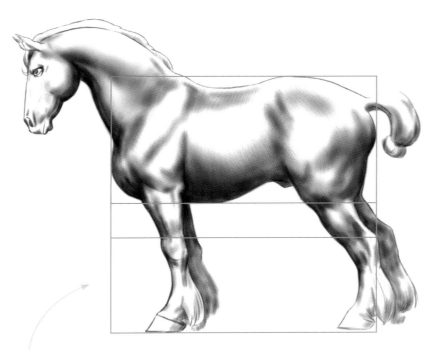

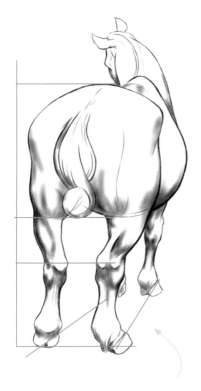

馱馬的頭和肩是粗壯的，為了表示其特
徵，腿部有毛

注意後部的寬度與透視關係的準確性

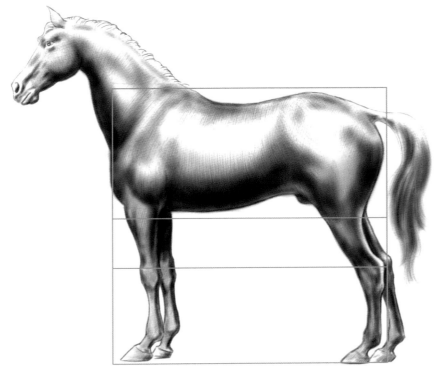

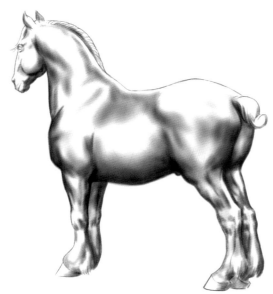

11. 小馬

就小馬的整個身體比例來說，腿顯得很長。注意觀察線稿圖，在畫小馬時要記住腿部的大關節，蹄小和耳朵稍大，尾和鬃毛短，口鼻小以及頭頂稍圓這些特點。

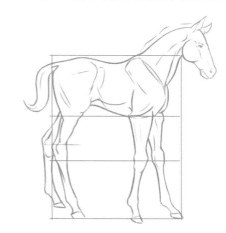
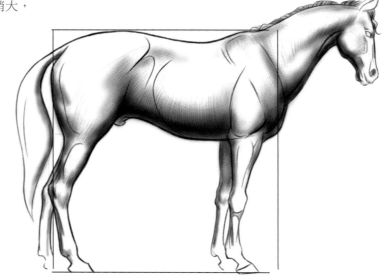

小馬比較年輕，所以動作有一些笨拙，好像它不能正確地掌握平衡一樣，在作畫時要抓住那種感覺。

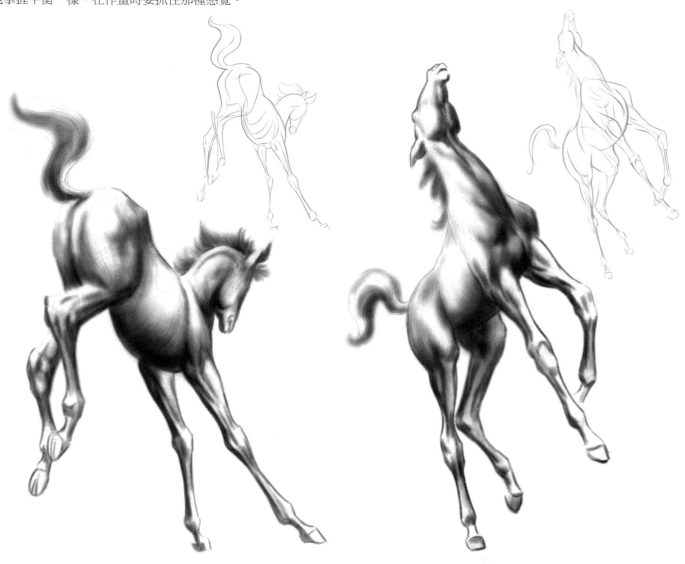

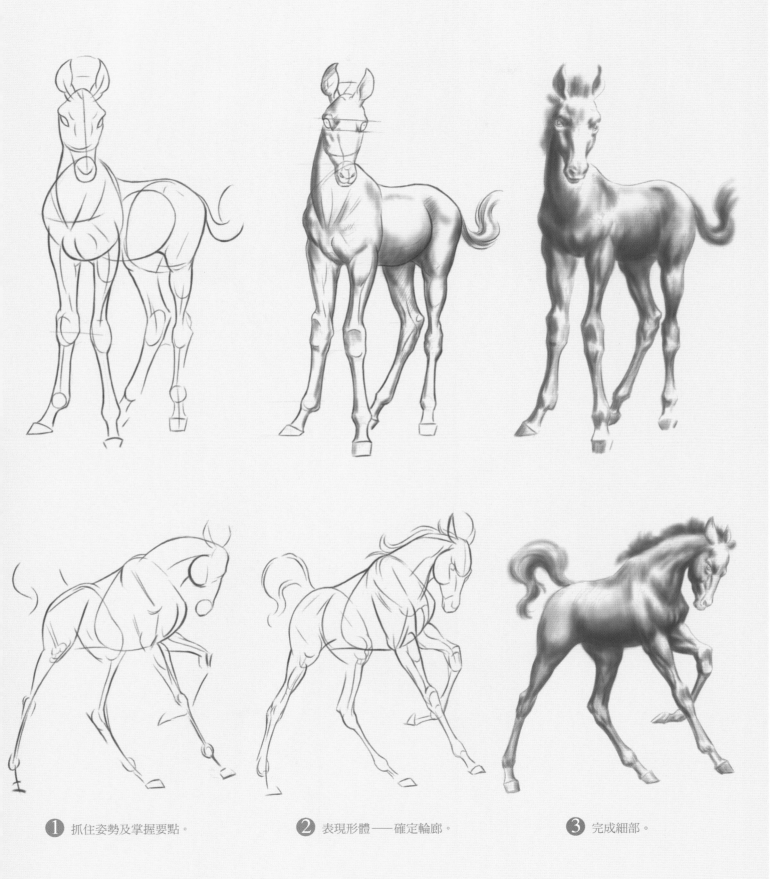

① 抓住姿勢及掌握要點。　　　② 表現形體──確定輪廓。　　　③ 完成細部。

12. 塗陰影

當你已經畫出馬的輪廓而想上調子時，應該用分畫面的辦法：順著身體的輪廓
畫上幾道線來分面，首先應集中精力畫大面，接著畫小面。假使大面是正確的，再
畫小面也就不困難了。

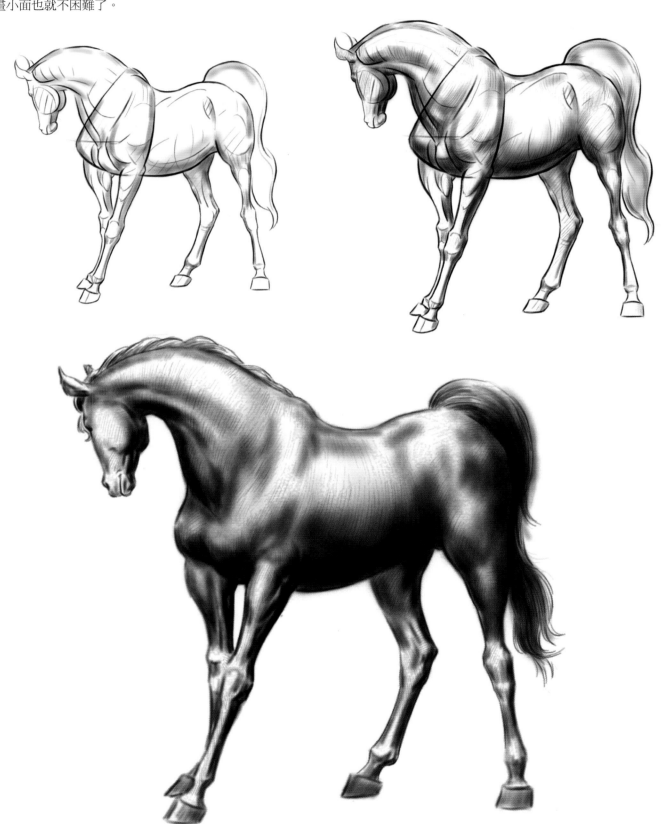

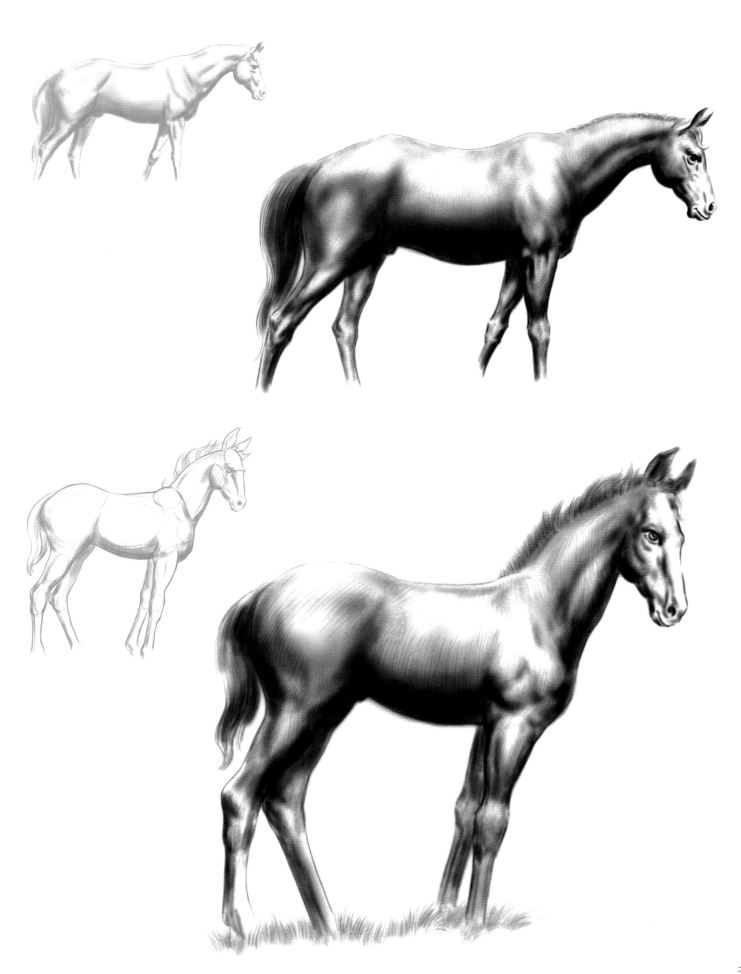

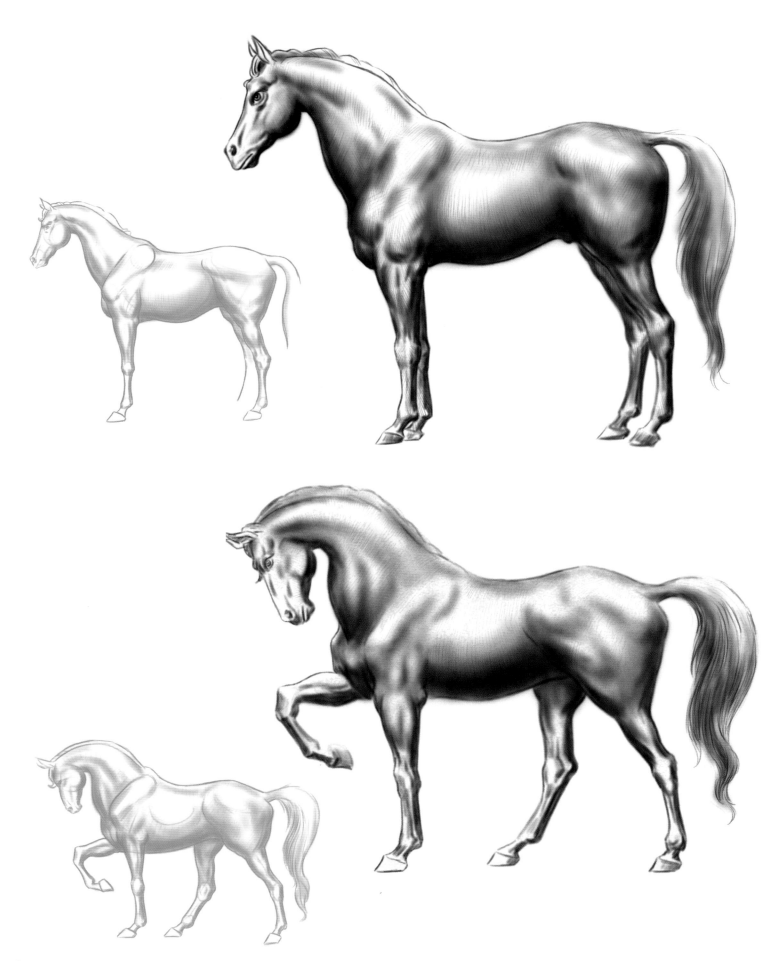

動物畫表現技法

13. 斑馬

斑馬是一種美麗的動物,它的特徵是身上的斑紋,耳朵大而圓,頭短,蹄往往比馬小。

注意斑馬的頭部眼睛在頭部的中間偏上方
一點

注意它的後部在比例上比馬更高些

有意不畫輪廓線,以便告訴我們它的斑紋是
如何順著形體走的。注意後部斑紋較大些

14. 馬和斑馬的漫畫

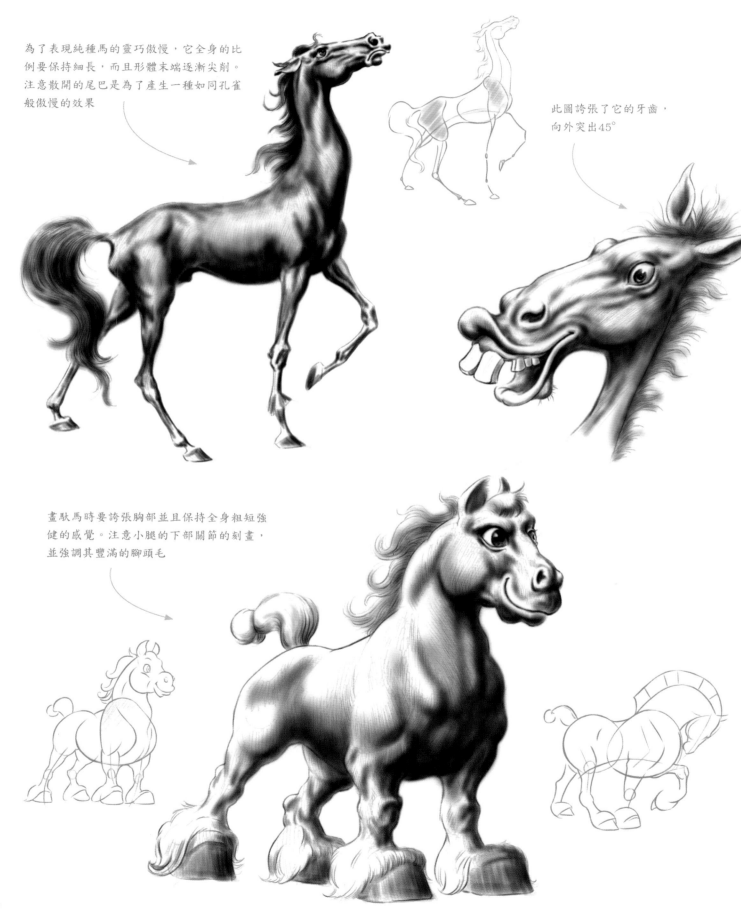

為了表現純種馬的靈巧傲慢，它全身的比例要保持細長，而且形體末端逐漸尖削。注意散開的尾巴是為了產生一種如同孔雀般傲慢的效果

此圖誇張了它的牙齒，向外突出45°

畫馱馬時要誇張胸部並且保持全身粗短強健的感覺。注意小腿的下部關節的刻畫，並強調其豐滿的腳頭毛

對於小馬，則要誇張腿的長度，短身體，
高高的頭頂和小小的口鼻

為了獲得滑稽的效果，作者強調了凹背、
細脖子、大頭、外翻的腿以及較大的蹄子

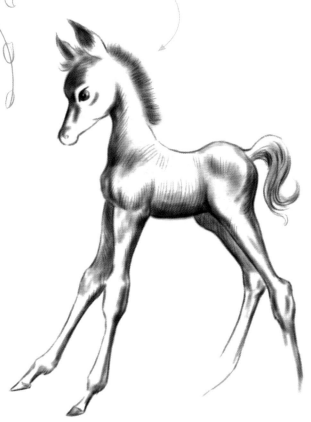

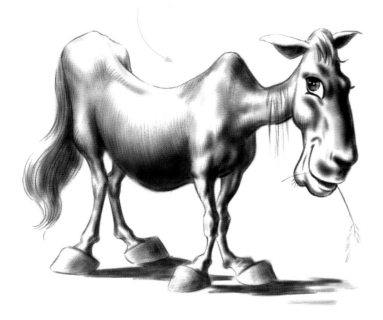

斑馬的外形顯得伶俐並有裝飾性。誇張要點是：大耳
朵、小口鼻、短身體以及較大的身體後部，寧可細一
點而且逐漸變尖的腿部，尾端蓬鬆而豐滿

剪齊了的鬃毛加強了馱
馬脖子的粗大，把它的
腿畫得細一些以加強蹄
部的豐滿

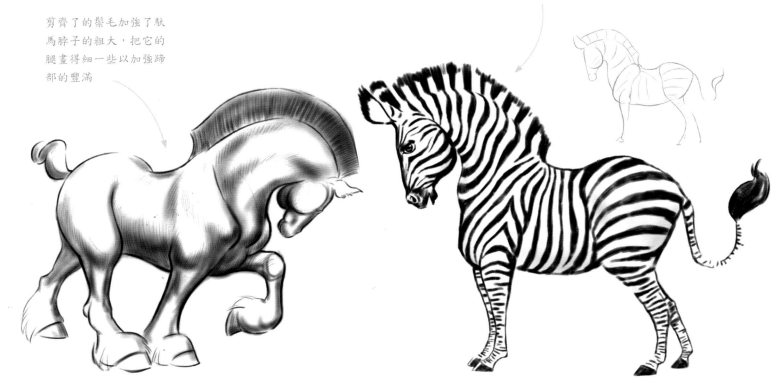

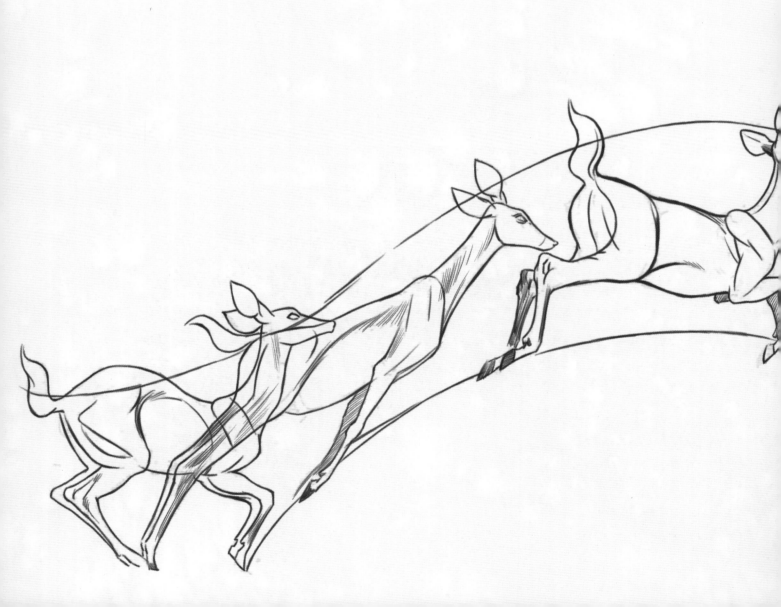

Chapter3

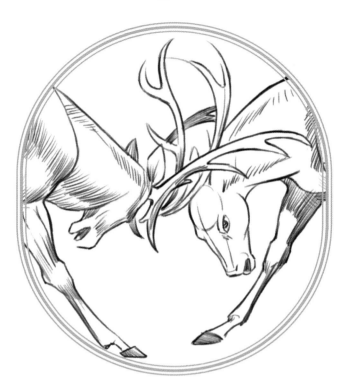

鹿科

鹿是一種纖細靈巧的動物，小頭、大眼、纖細的四肢以及美麗的鹿角讓它們看起來十分具有靈性，因此神話故事中經常出現它們的身影。

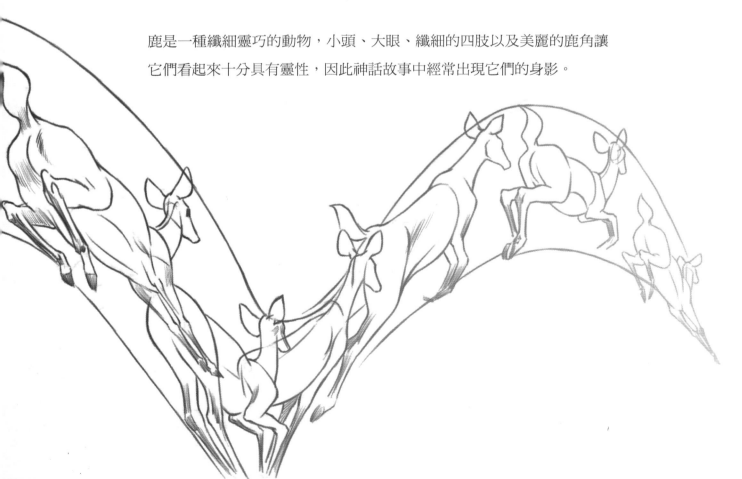

1. 骨骼結構

　　鹿的身體纖細優美且通常的瘦。注意其逐漸尖削的形態，以及構造非常突出的腿骨。

不要忘了身體的三個部分

注意觀察腿的正面和側面的形狀，腿部中間是非常薄的

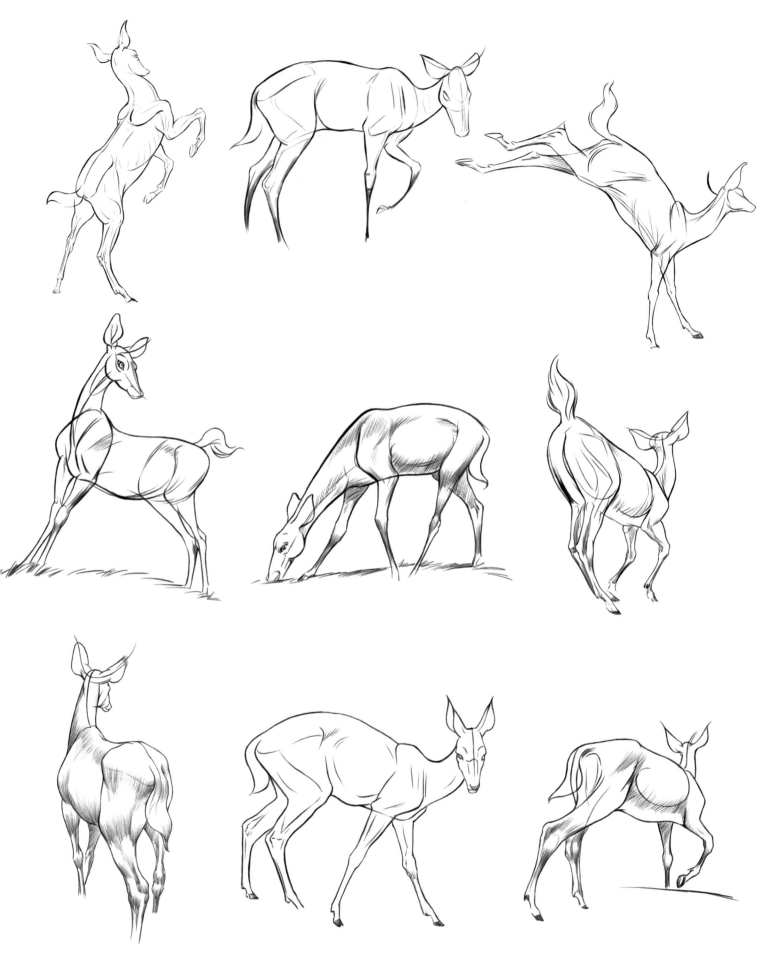

2. 鹿的運動

行走

鹿在開始每一步時會把腿抬得較高——注意運動線的弧度。

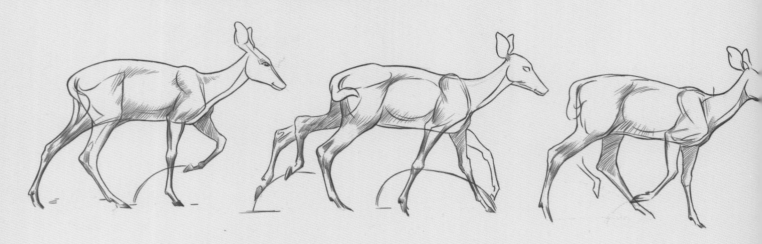

跳躍

注意鹿的身體後部運動所經過的弧線較低。觀察下圖中當鹿在著地時頭部和脖子是怎樣往後的,在它躍起時又是如何把頭和脖子伸出的。

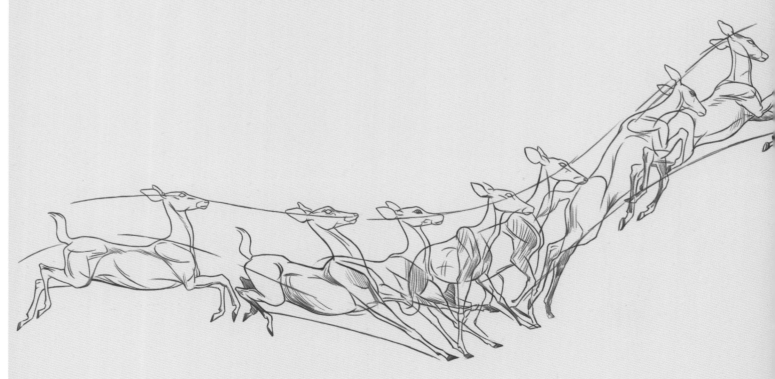

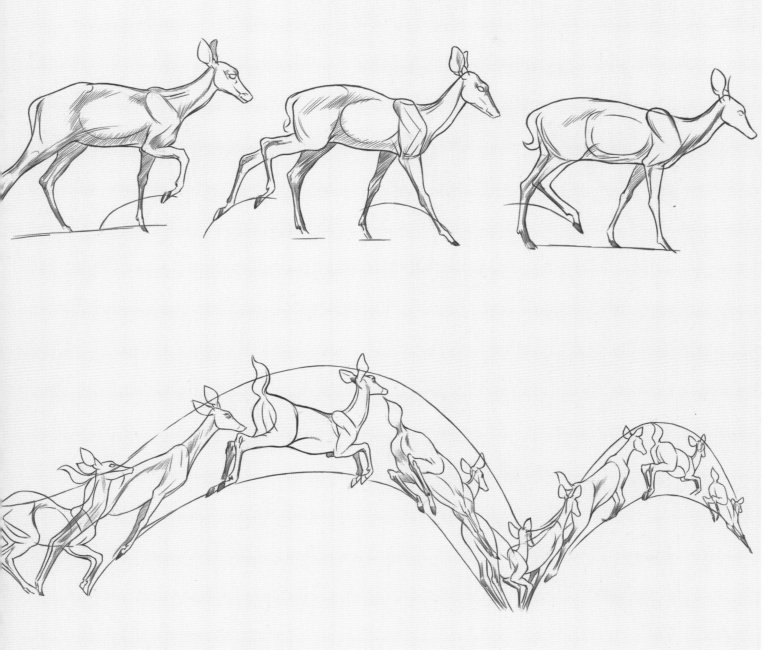

維吉尼亞鹿是在美國北部和東部被
發現的，很適合於作畫，它們體形高而瘦
削，動作優美。作畫時注意掌握節奏——
因為它們的身體是富有節奏感的。

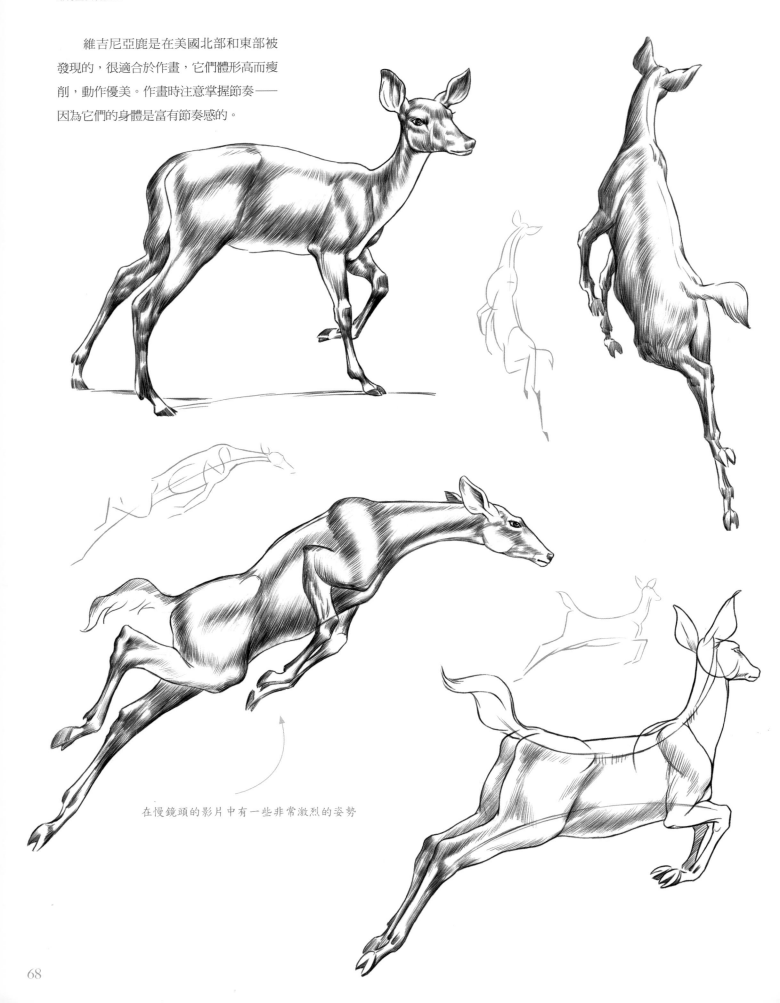

在慢鏡頭的影片中有一些非常激烈的姿勢

3. 雄鹿

雄鹿的頭骨自然比雌鹿大一些，脖子
也更粗，肌肉比較明確，身體也比較寬。

鹿角的大小和叉的數目是根據鹿的
年齡和種類而區別的。它們畫出來具有
很強的裝飾性美感。

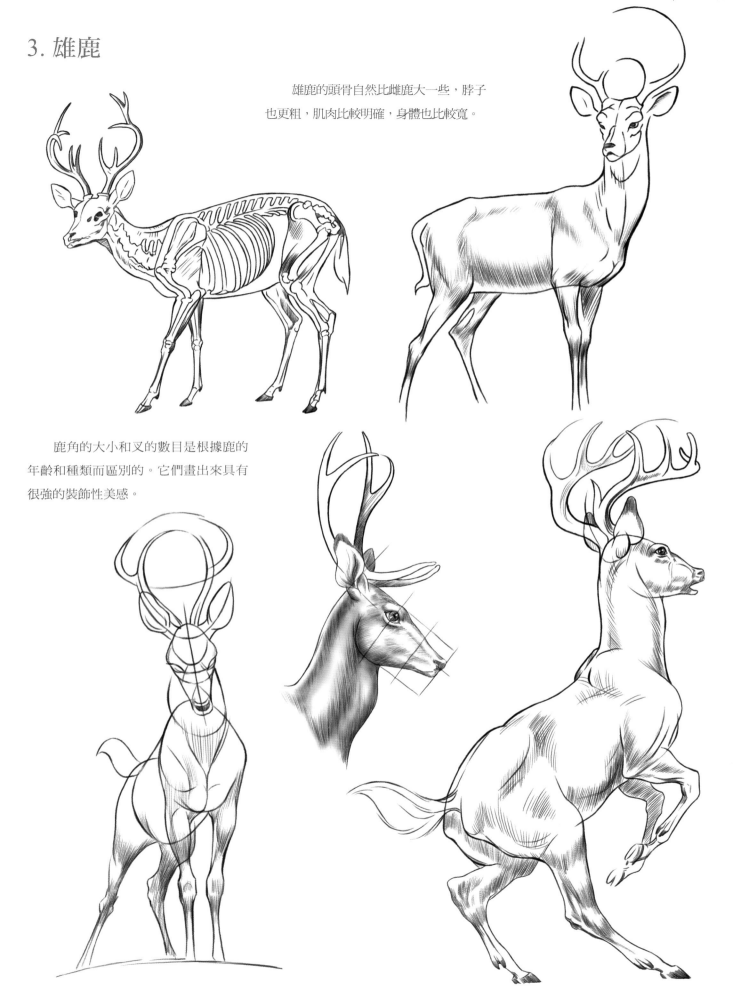

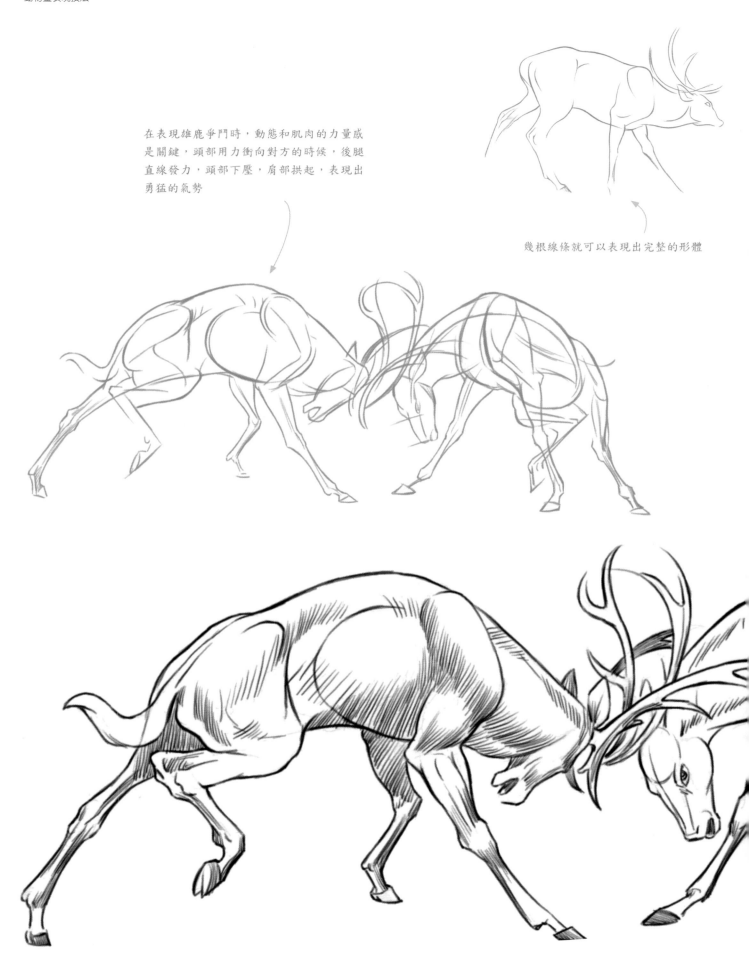

在表現雄鹿爭鬥時，動態和肌肉的力量感是關鍵，頭部用力衝向對方的時候，後腿直線發力，頭部下壓，肩部拱起，表現出勇猛的氣勢

幾根線條就可以表現出完整的形體

從腳到頭畫一條大的動作線對於
作畫很有幫助

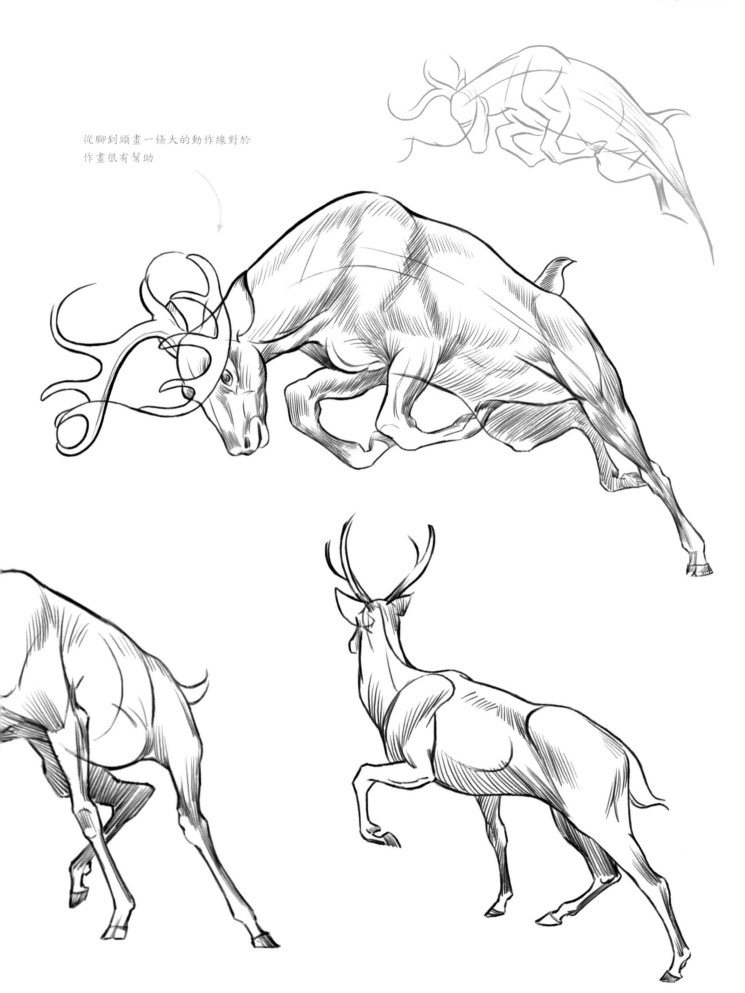

4. 小鹿

　　小鹿的骨骼組織是很柔弱的，它們在幼時四足關節內翻得很厲害，同時也像大部分其他動物一樣，幼時有一個很大的前額。

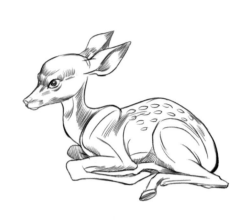
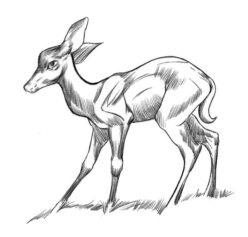
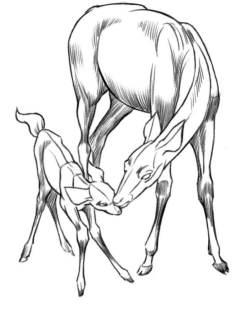

　　在表現小鹿時要注意頭與身體四肢的比例關係。小鹿和成年鹿在身體比例上有很大的區別。頭稍大，四肢稍粗，耳朵稍大，這是小鹿的明顯特徵。

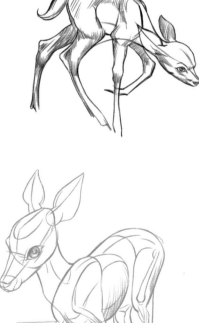
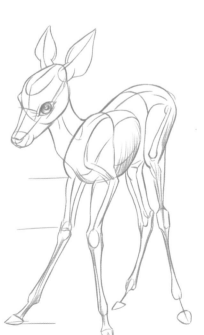
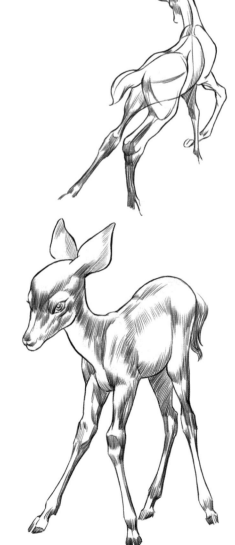

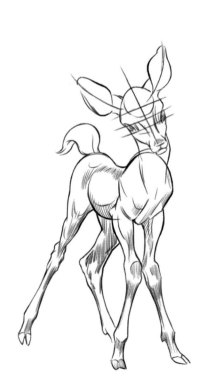

5. 鹿的漫畫

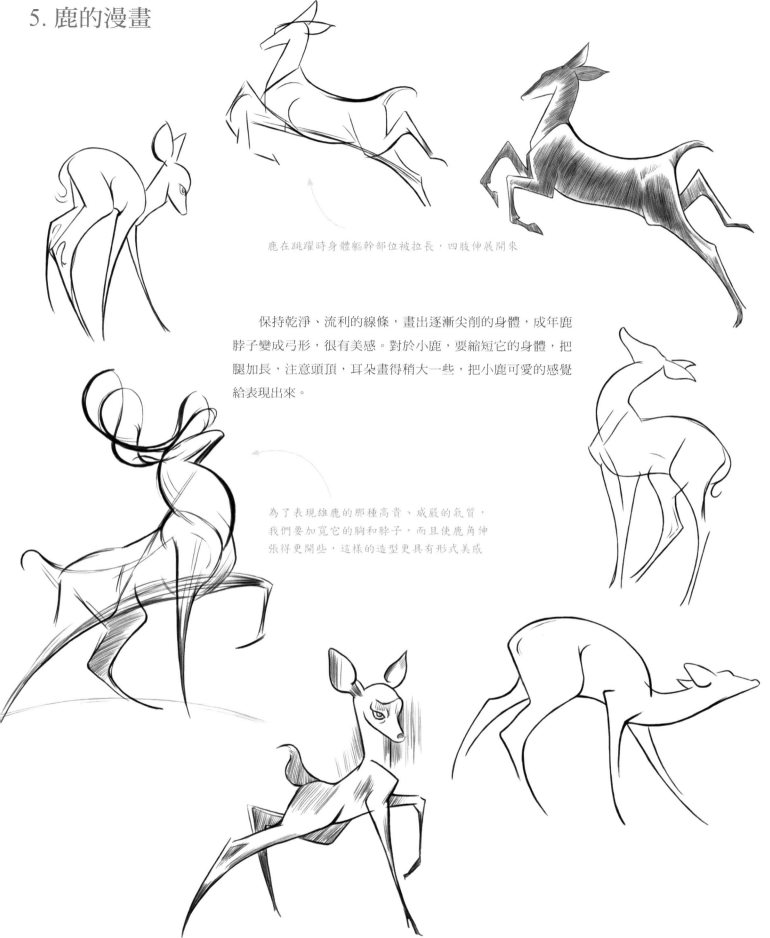

鹿在跳躍時身體軀幹部位被拉長，四肢伸展開來

　　保持乾淨、流利的線條，畫出逐漸尖削的身體，成年鹿脖子變成弓形，很有美感。對於小鹿，要縮短它的身體，把腿加長，注意頭頂，耳朵畫得稍大一些，把小鹿可愛的感覺給表現出來。

為了表現雄鹿的那種高貴、威嚴的氣質，我們要加寬它的胸和脖子，而且使鹿角伸張得更開些，這樣的造型更具有形式美感

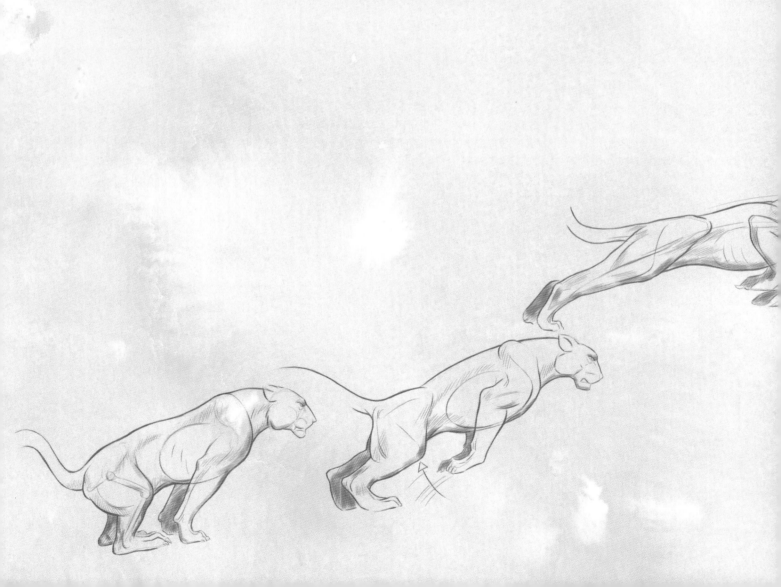

Chapter4

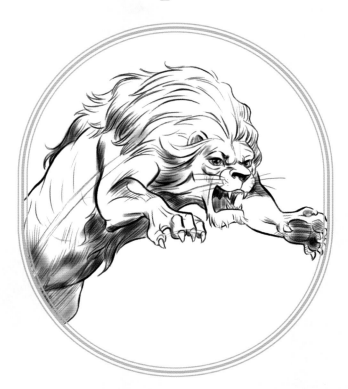

貓科

多數貓科動物善於隱蔽，貓科動物用伏擊的方式捕獵，身上常有花斑，可以與環境融為一體。它們時常被作為美妙、優雅、神秘和力量的象徵，也成為諸多藝術家和作家特別喜愛的主題。

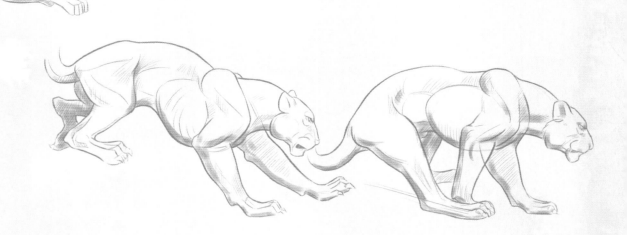

1. 形體結構

注意觀察貓和豹，一般說來，所有貓科動物的身體都是
窄長的，腿長而逐漸細削，脖子與身體銜接的地方是非常具
有美感的弧線。

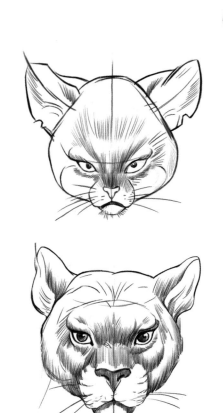

注意觀察貓和野豹外形之間的相同點。我
們來做個貓和野豹的頭部對比：貓的耳
朵相對整個頭部比例來說要大一些，而豹
則要小一些；貓的額頭比例要高一些，其
眼睛基本是在頭部下方的三分之一處的位
置，而豹的眼睛的位置則沒有那麼低

注意後腿下部分比上部分要短些，就是這
個結構能給予貓在跳躍時足夠的彈力

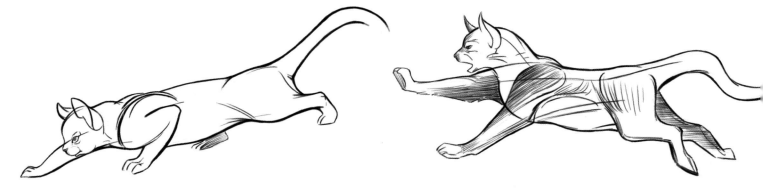

注意加強各部分形體的連接

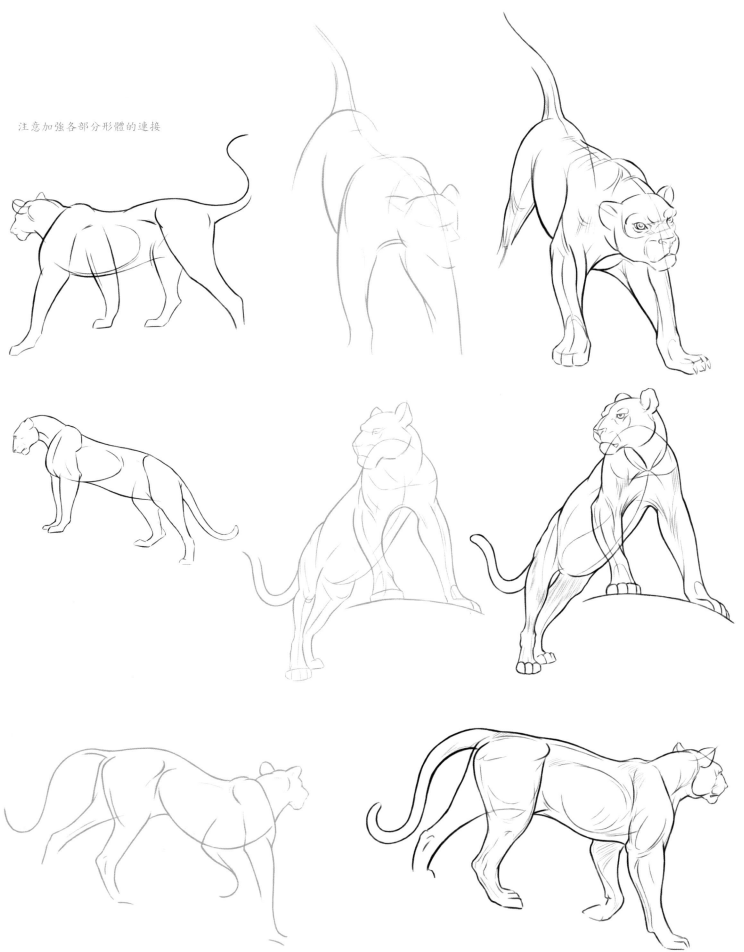

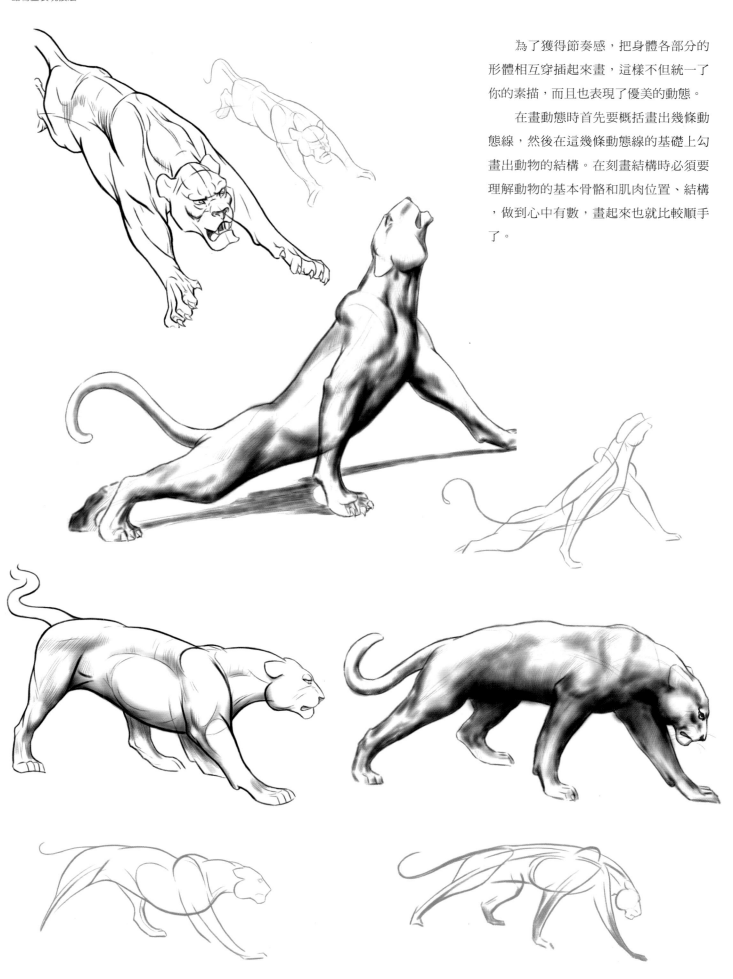

為了獲得節奏感,把身體各部分的形體相互穿插起來畫,這樣不但統一了你的素描,而且也表現了優美的動態。

在畫動態時首先要概括畫出幾條動態線,然後在這幾條動態線的基礎上勾畫出動物的結構。在刻畫結構時必須要理解動物的基本骨骼和肌肉位置、結構,做到心中有數,畫起來也就比較順手了。

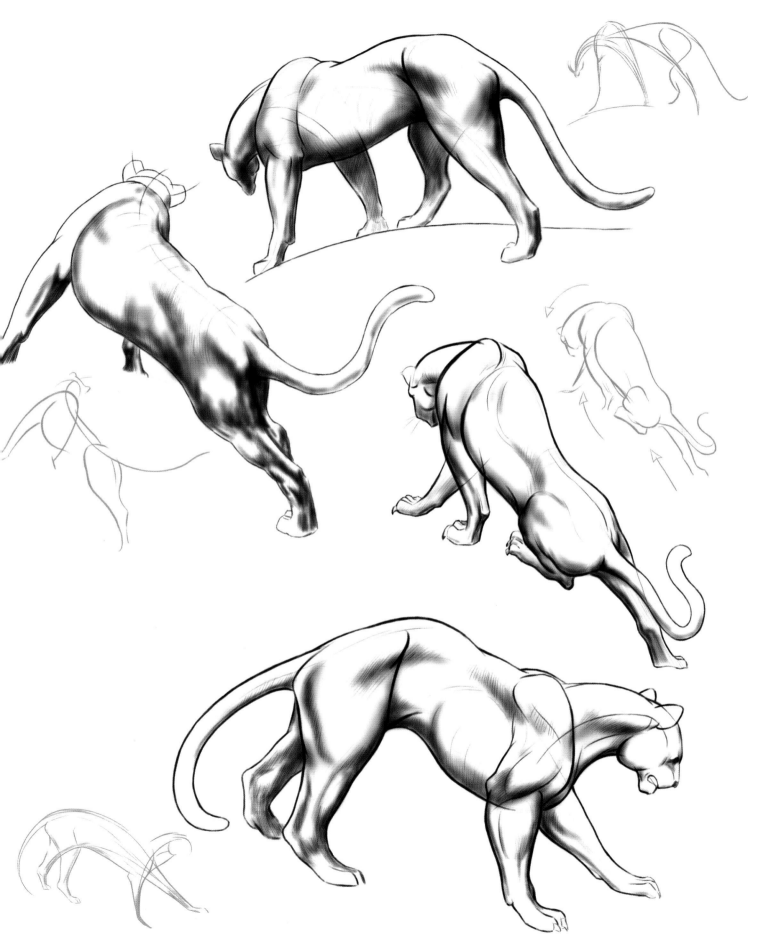

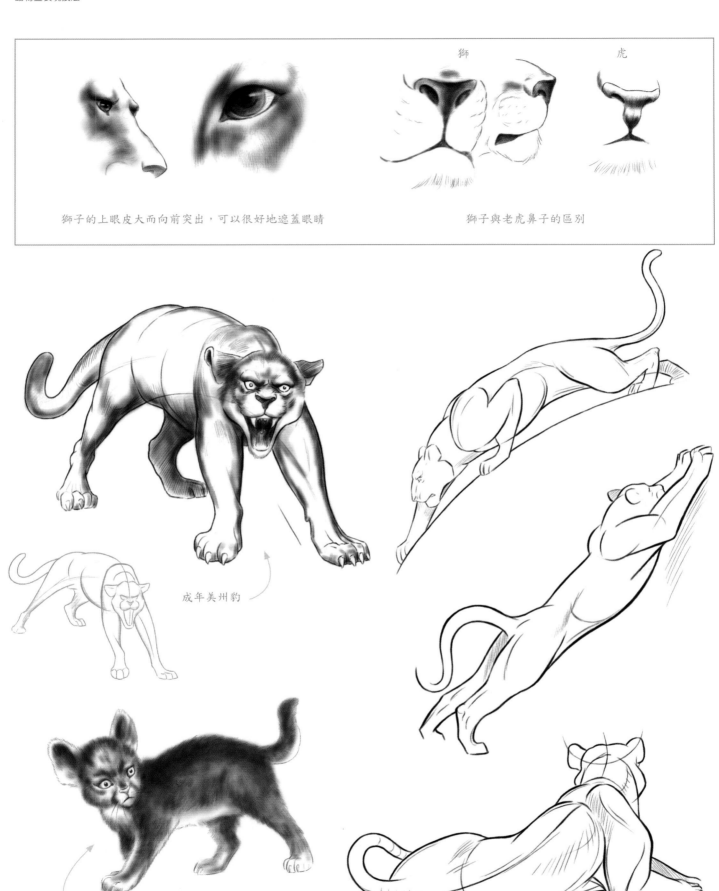

獅　　　虎

獅子的上眼皮大而向前突出，可以很好地遮蓋眼睛　　　獅子與老虎鼻子的區別

成年美州豹

幼小的美州豹，身上有斑點

2. 雌獅

雌獅比雄獅苗條一些，看起來也更優美

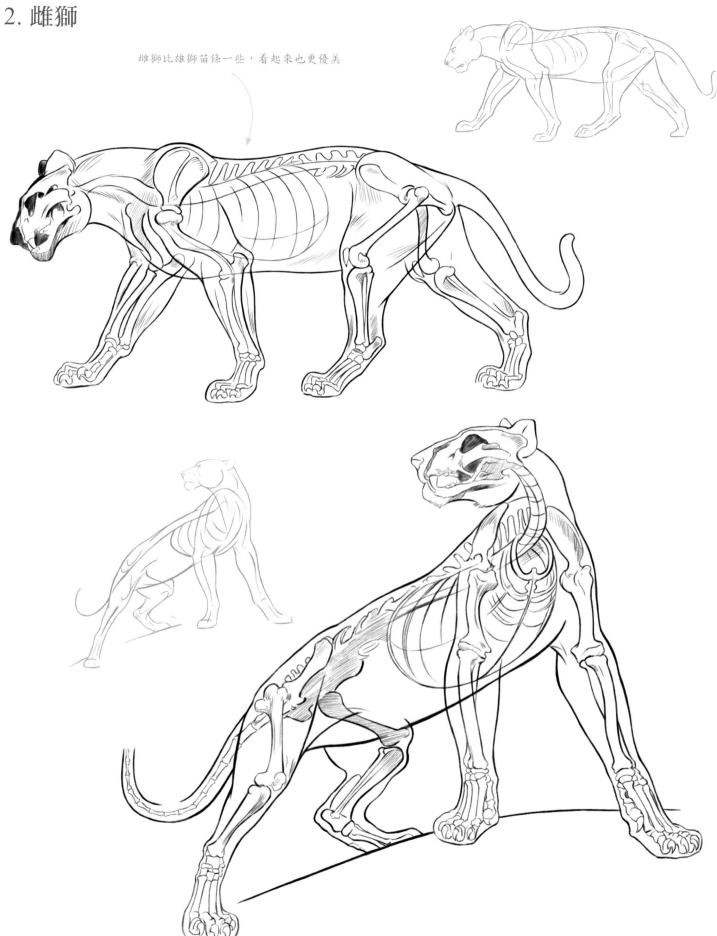

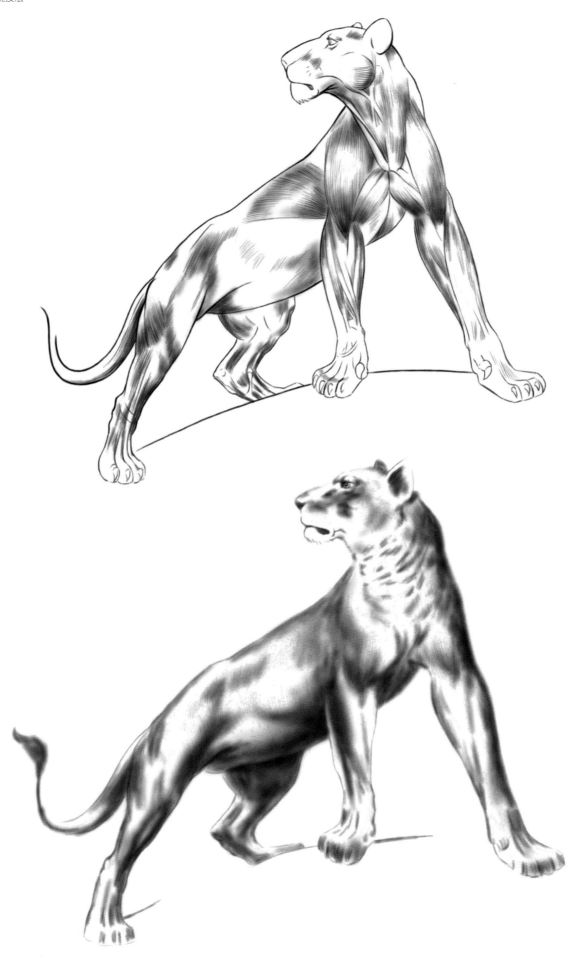

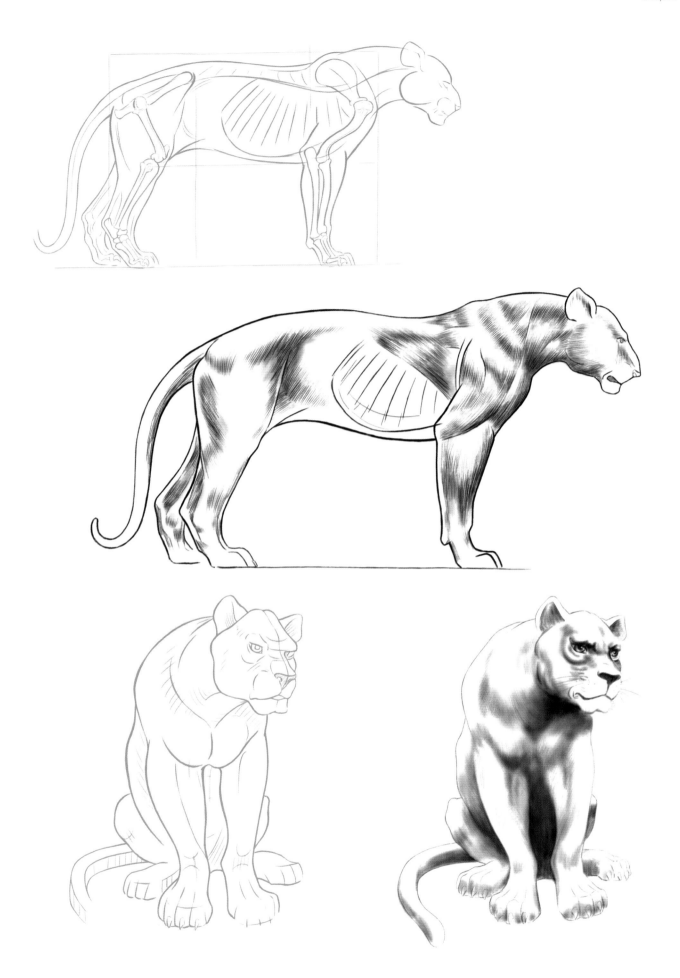

如果起稿時基線的形狀畫準確了，那麼後面的素描就會
畫得更結實。

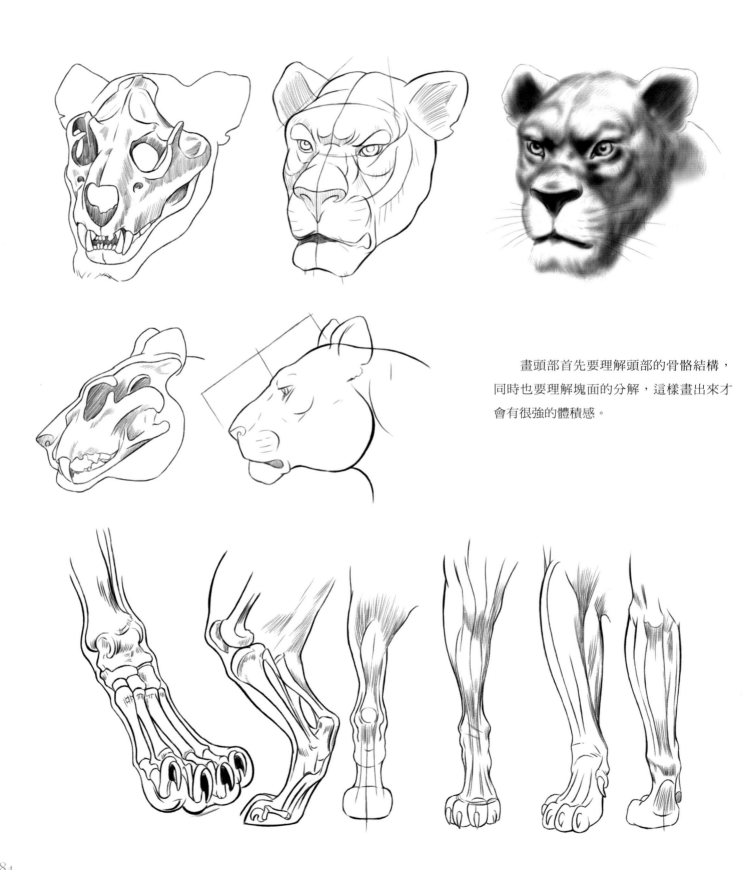

畫頭部首先要理解頭部的骨骼結構，
同時也要理解塊面的分解，這樣畫出來才
會有很強的體積感。

3. 幼獅

幼師樣子伶俐，像小貓一樣，非常有趣。作畫時注意身體可劃分成三個部分：肩膀和前腿、軀幹、後部

幼獅的頭部稍大，身體相對稍小，四腳稍大。其頭部結構不像成年獅子那樣強烈

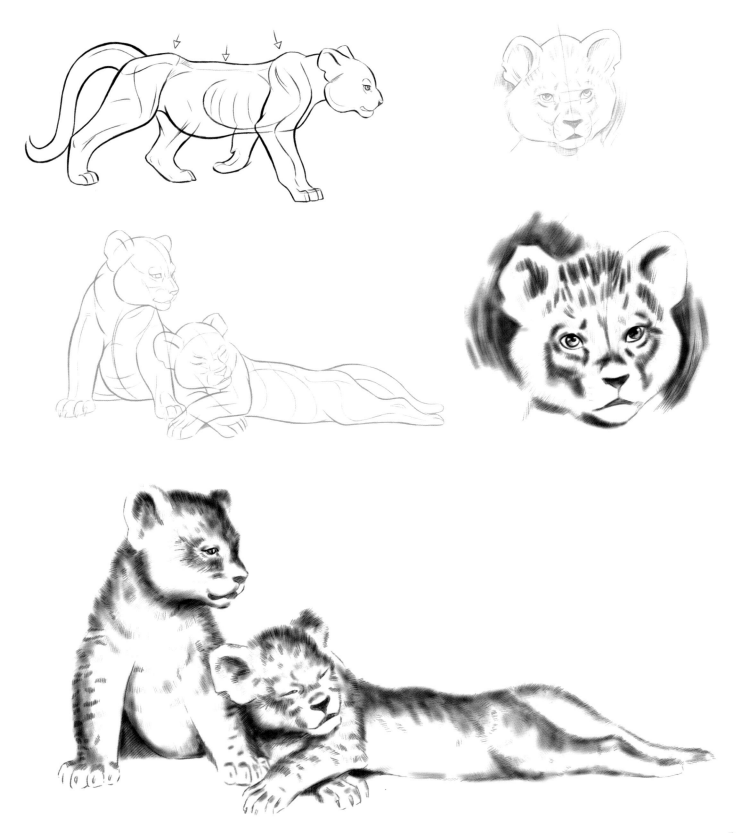

4. 雄獅

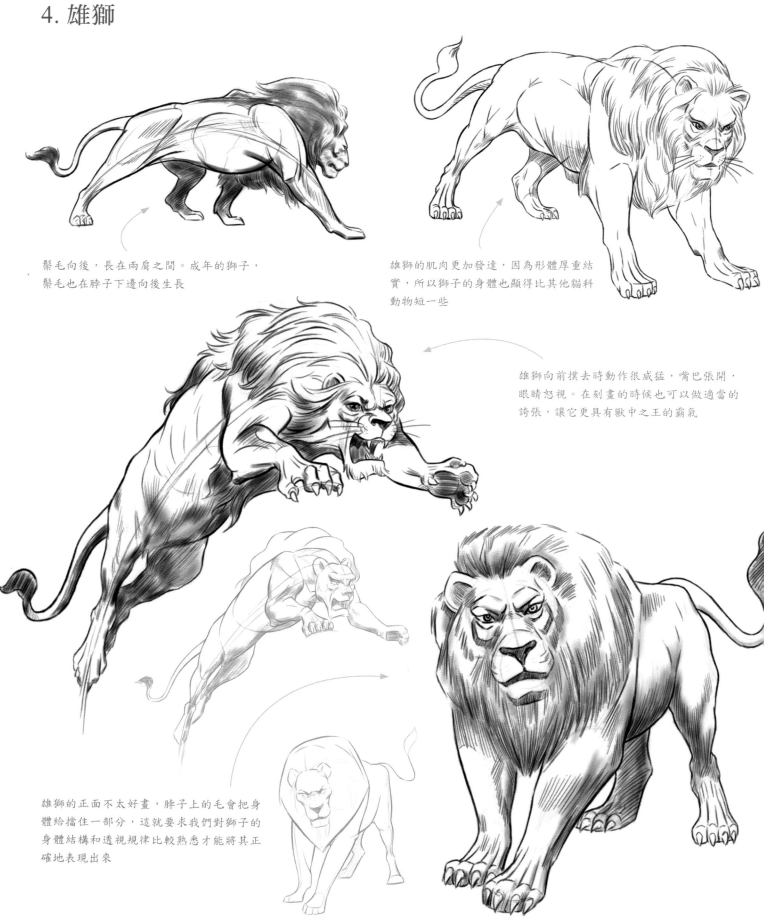

鬃毛向後，長在兩肩之間。成年的獅子，鬃毛也在脖子下邊向後生長

雄獅的肌肉更加發達，因為形體厚重結實，所以獅子的身體也顯得比其他貓科動物短一些

雄獅向前撲去時動作很威猛，嘴巴張開，眼睛怒視。在刻畫的時候也可以做適當的誇張，讓它更具有獸中之王的霸氣

雄獅的正面不太好畫，脖子上的毛會把身體給擋住一部分，這就要求我們對獅子的身體結構和透視規律比較熟悉才能將其正確地表現出來

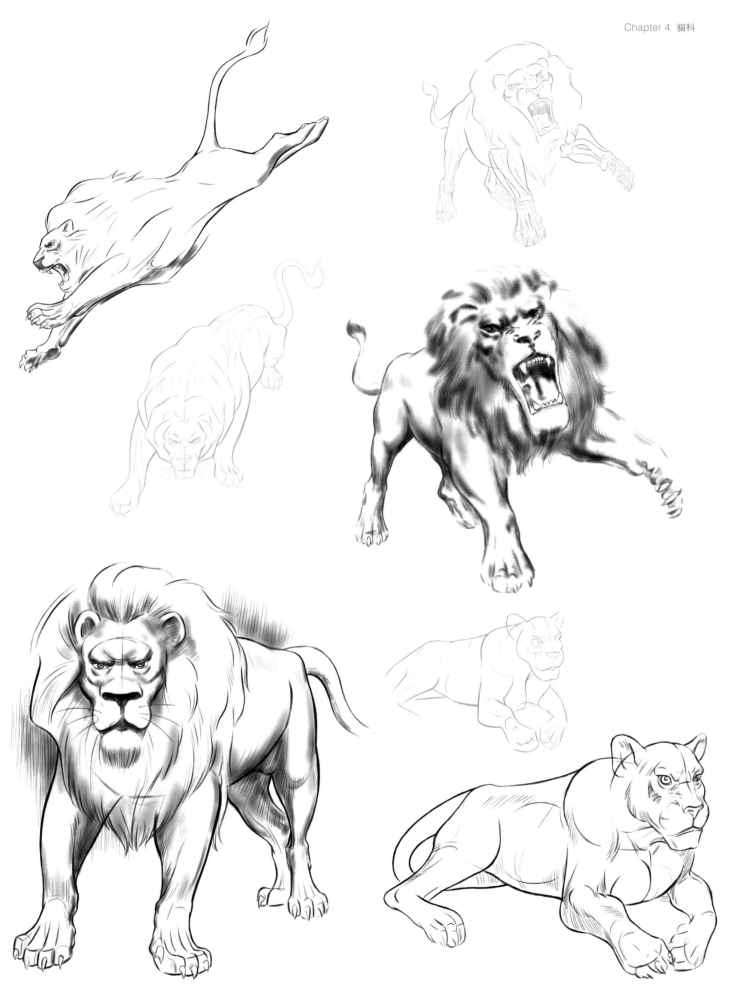

5. 獅子的跳躍

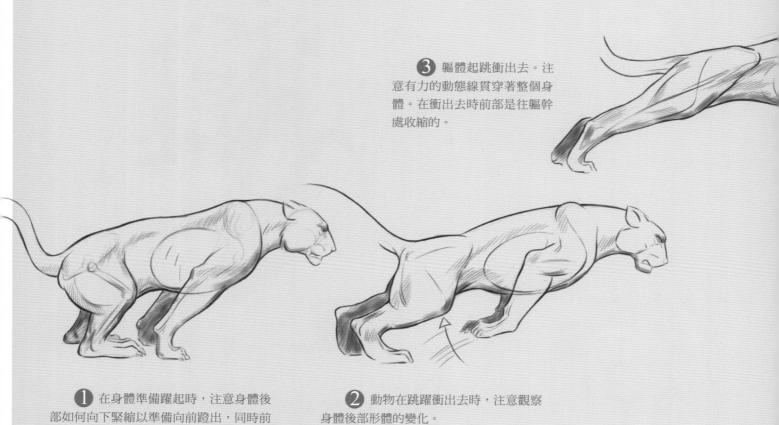

❸ 軀體起跳衝出去。注意有力的動態線貫穿著整個身體。在衝出去時前部是往軀幹處收縮的。

❶ 在身體準備躍起時，注意身體後部如何向下緊縮以準備向前蹬出，同時前腳將蹬離地面。

❷ 動物在跳躍衝出去時，注意觀察身體後部形體的變化。

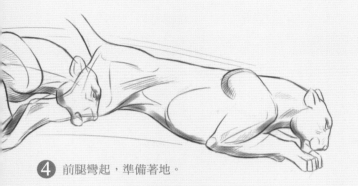

4 前腿彎起，準備著地。

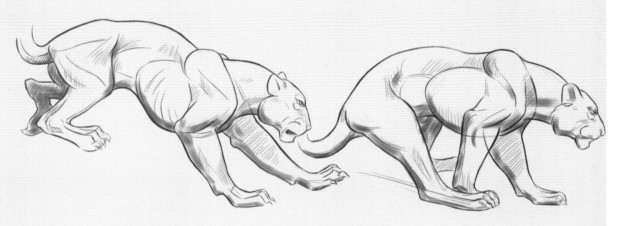

5 右前腿在著地時承受了身體的重量。左前腿伸出著地，後部由張開的姿式變成向回收縮。

6 右腿在著地時又伸直，假使到這個姿態時還要跳躍，那麼身體就要恢復到開始時的動態。

6. 頭部的塑造

開始時掌握大的體面，照顧到各部分之間的相互關係。作畫時把頭從中間分做兩半是有好處的，因為中線可以作為標準線，利用它保持形體的正確透視。

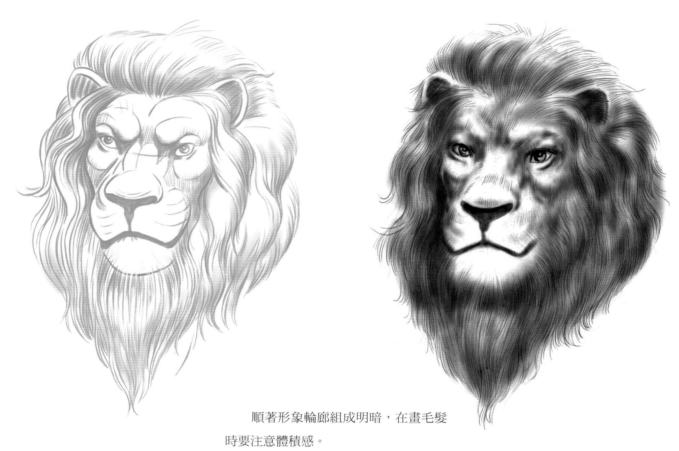

順著形象輪廓組成明暗，在畫毛髮時要注意體積感。

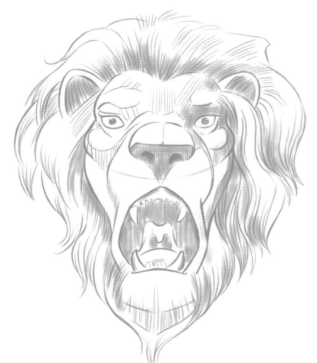

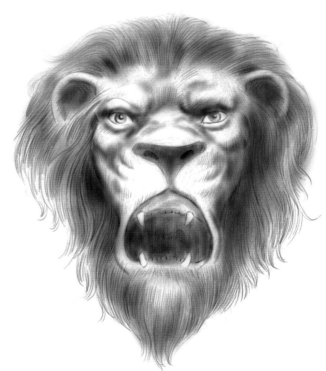

7. 虎

虎的身體較長，它有強健的背部和美麗的花紋，外形優美悅目。在畫虎的時候也是要先畫出大概的結構和動態圖，然後在結構的轉折面上進行明暗的刻畫。

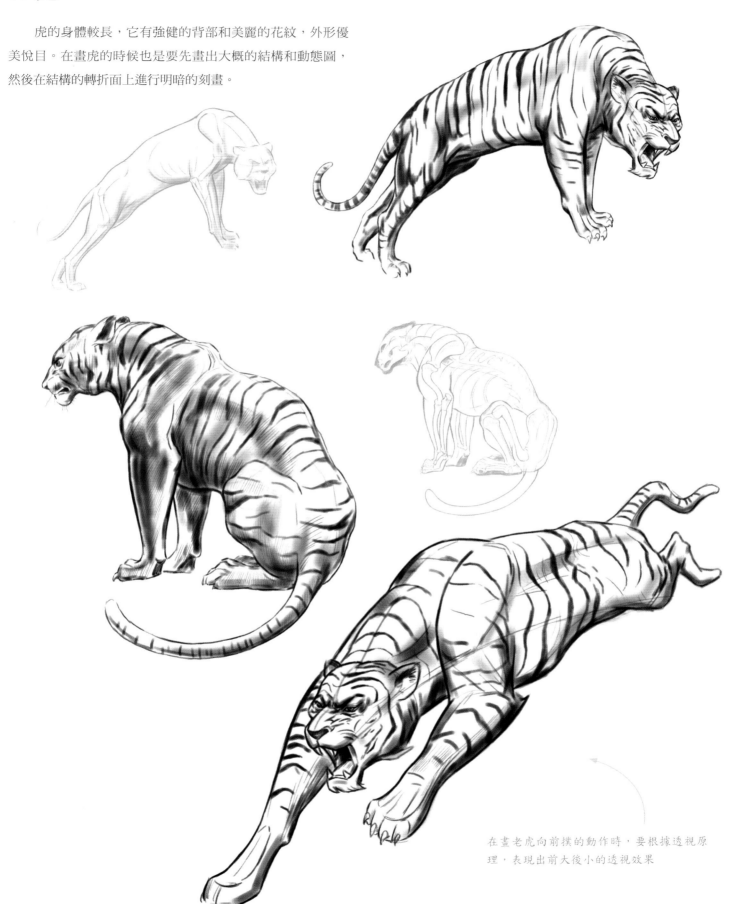

在畫老虎向前撲的動作時，要根據透視原理，表現出前大後小的透視效果

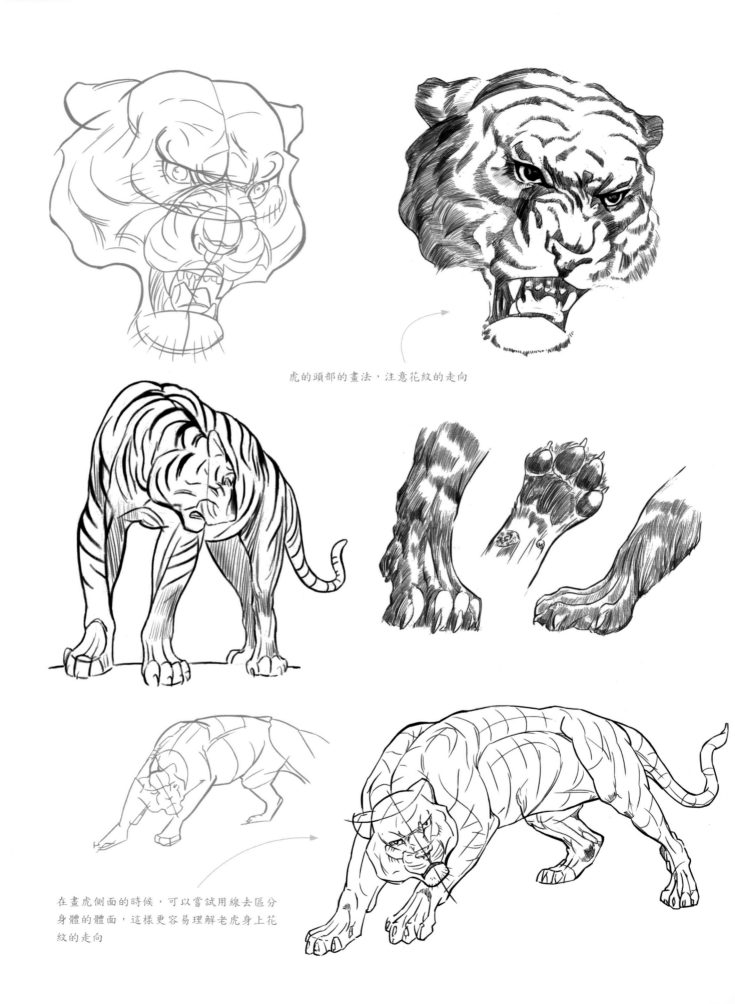

虎的頭部的畫法，注意花紋的走向

在畫虎側面的時候，可以嘗試用線去區分
身體的體面，這樣更容易理解老虎身上花
紋的走向

8. 家貓

　　家貓的臉部跟老虎有點像，只是耳朵顯得要更大些。畫家貓的時候可以用簡單的幾根線條勾畫出大概的動態和比例，然後畫出貓身體的大概結構，最後再進行體塊和毛髮的刻畫。

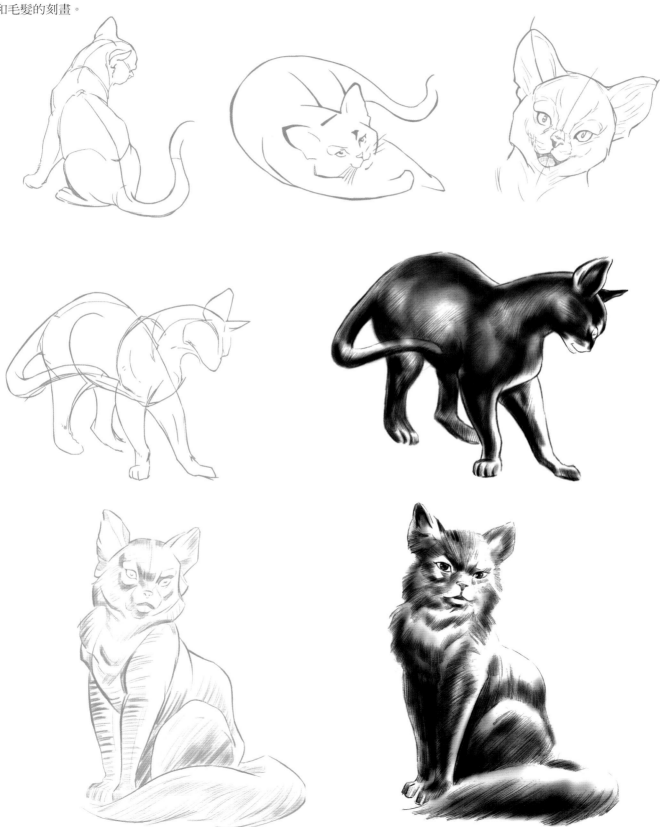

9. 小貓

　　正像所有動物小時候一樣，小貓也具有軀幹短且頭大的特點。它們是種很有趣的小動物，一定要把它調皮好動的感覺給表現出來，眼睛東張西望，對任何東西都很好奇。

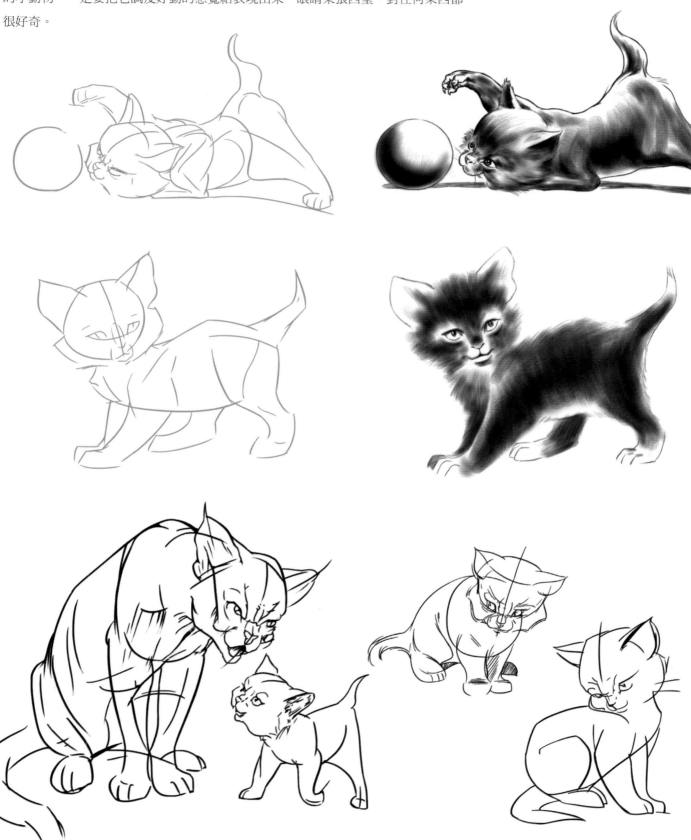

10. 貓科動物的漫畫

我們可以加強黑豹的光滑感和節奏感——
長長的身體和長而逐漸變細的腿

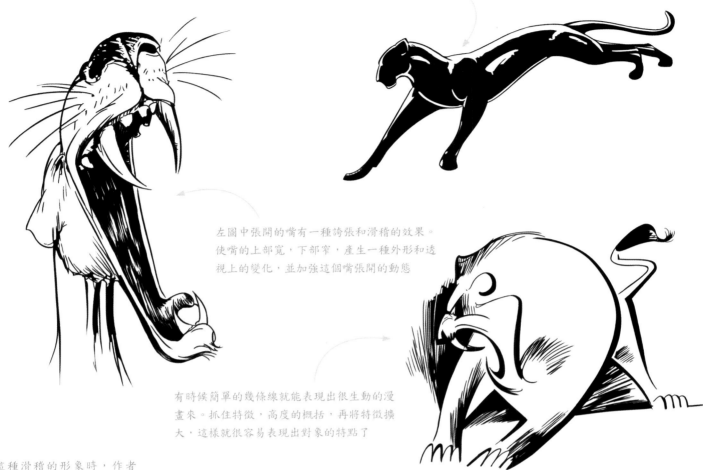

左圖中張開的嘴有一種誇張和滑稽的效果。
使嘴的上部寬，下部窄，產生一種外形和透
視上的變化，並加強這個嘴張開的動態

有時候簡單的幾條線就能表現出很生動的漫
畫來。抓住特徵，高度的概括，再將特徵擴
大，這樣就很容易表現出對象的特點了

畫這種滑稽的形象時，作者
強調了它的大頭、長鬃和寬
腦，鬍鬚被誇張了，飽滿的尾
端產生一種誇張的效果。這樣
很有效地把雄獅的幽默感給表
現了出來，當然雄獅的漫畫表
現手法有很多，你也可以表現
出它的威嚴感，各種感覺都可
以嘗試一下

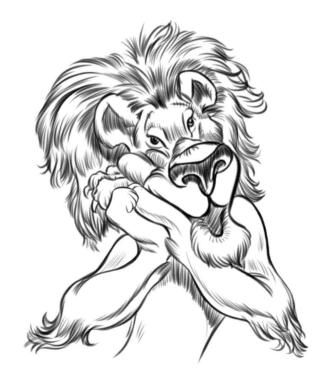

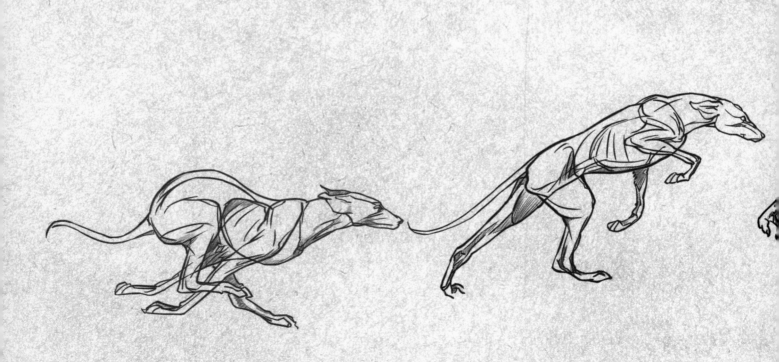

Chapter5

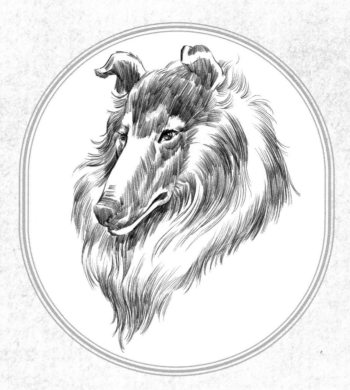

狗類

大部分狗類體形矯健，四肢細長，善跑，顏面部長，吻端突出，體毛豐密。毛色單一或稍有斑點，犬齒粗大，裂齒較發達。嗅、聽、視覺靈敏。

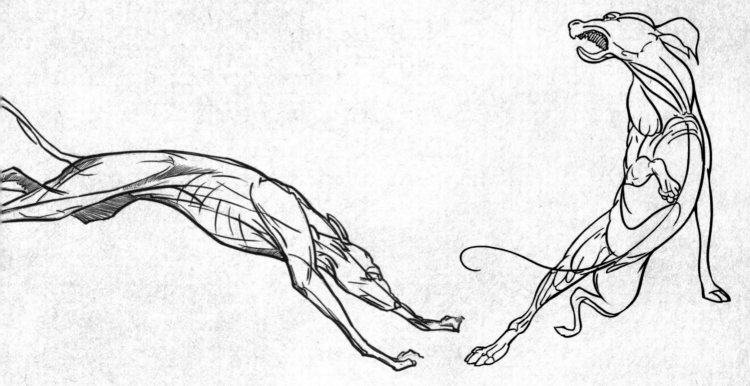

1. 狗類概述

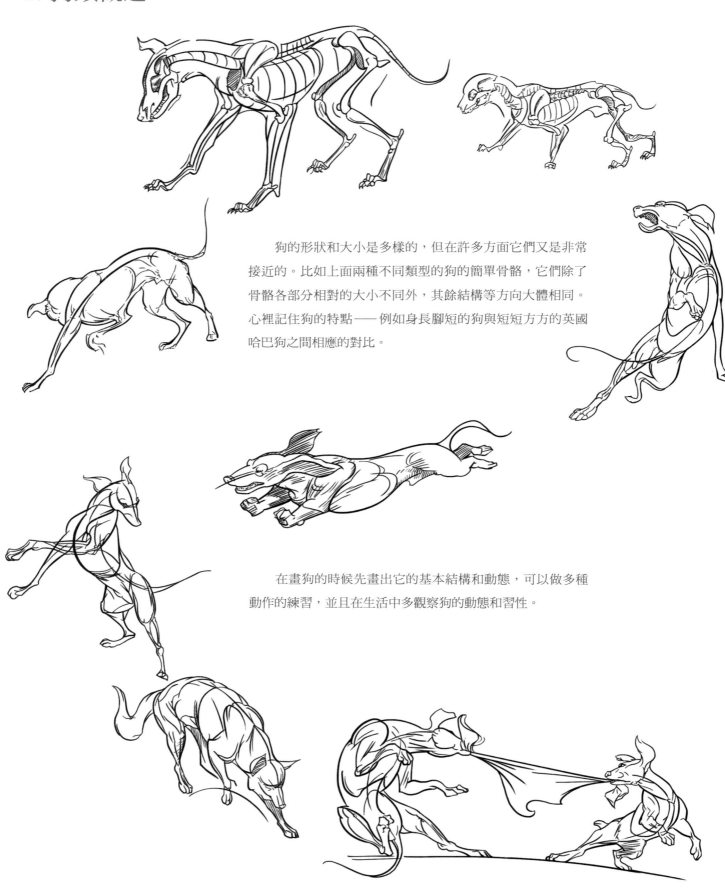

狗的形狀和大小是多樣的，但在許多方面它們又是非常接近的。比如上面兩種不同類型的狗的簡單骨骼，它們除了骨骼各部分相對的大小不同外，其餘結構等方向大體相同。心裡記住狗的特點——例如身長腳短的狗與短短方方的英國哈巴狗之間相應的對比。

在畫狗的時候先畫出它的基本結構和動態，可以做多種動作的練習，並且在生活中多觀察狗的動態和習性。

2. 身長腳短的狗

它們身長腳短，肚子大屁股小，走路的樣子非常可愛。
注意腳的基本形狀以及耳朵下垂的特點。

3. 英國哈巴狗

英國哈巴狗的相貌憨,寬胸,還有一個扁平的鼻子。

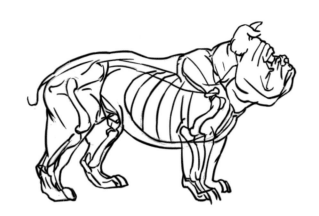

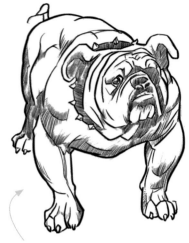

正面的透視圖,胸腔比較寬,腳短尾巴小

注意腳趾的基本形狀

頭部特徵:面部有很多皺紋,耳朵向下垂

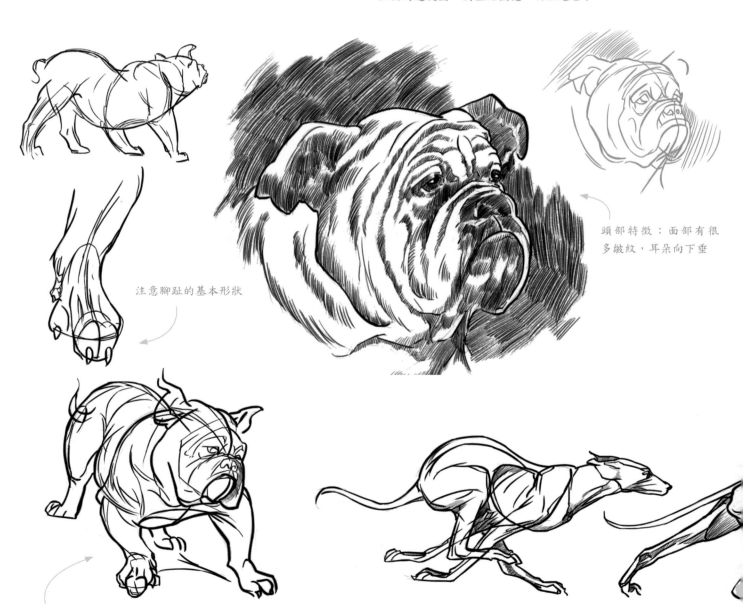

注意彎曲的腿

4. 獵狗

獵狗的骨骼結構很顯著，身體極其靈巧。它們的腿部比
較長，腰較細，奔跑速度較快。

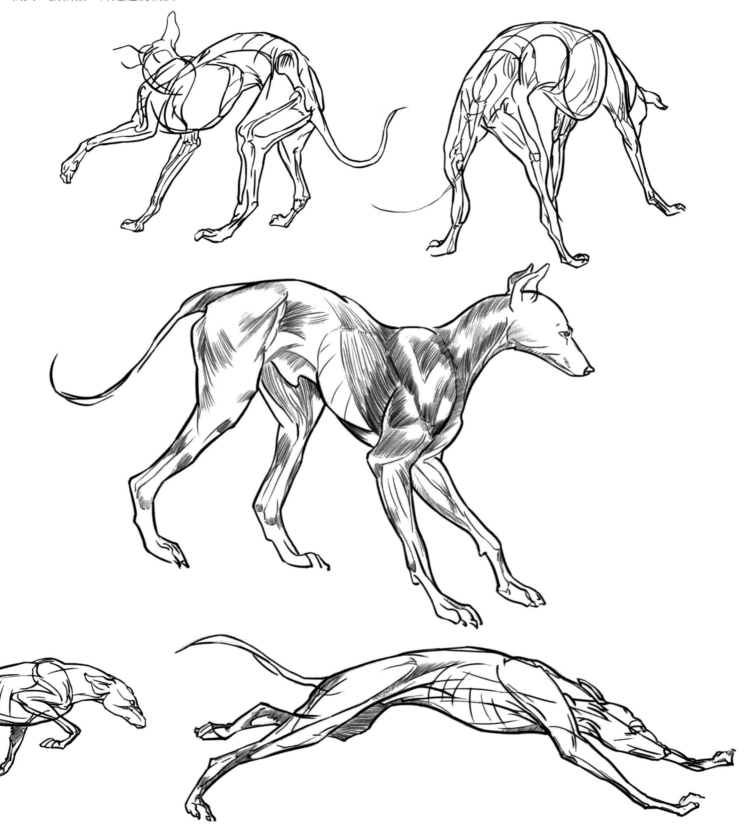

5. 獅子狗

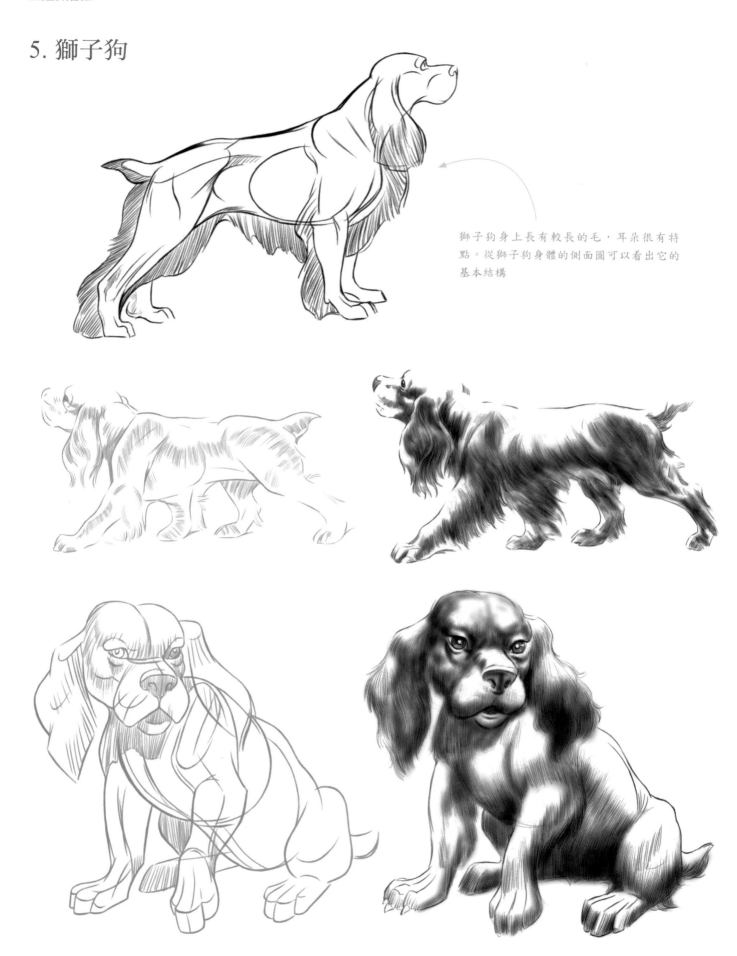

獅子狗身上長有較長的毛，耳朵很有特點。從獅子狗身體的側面圖可以看出它的基本結構

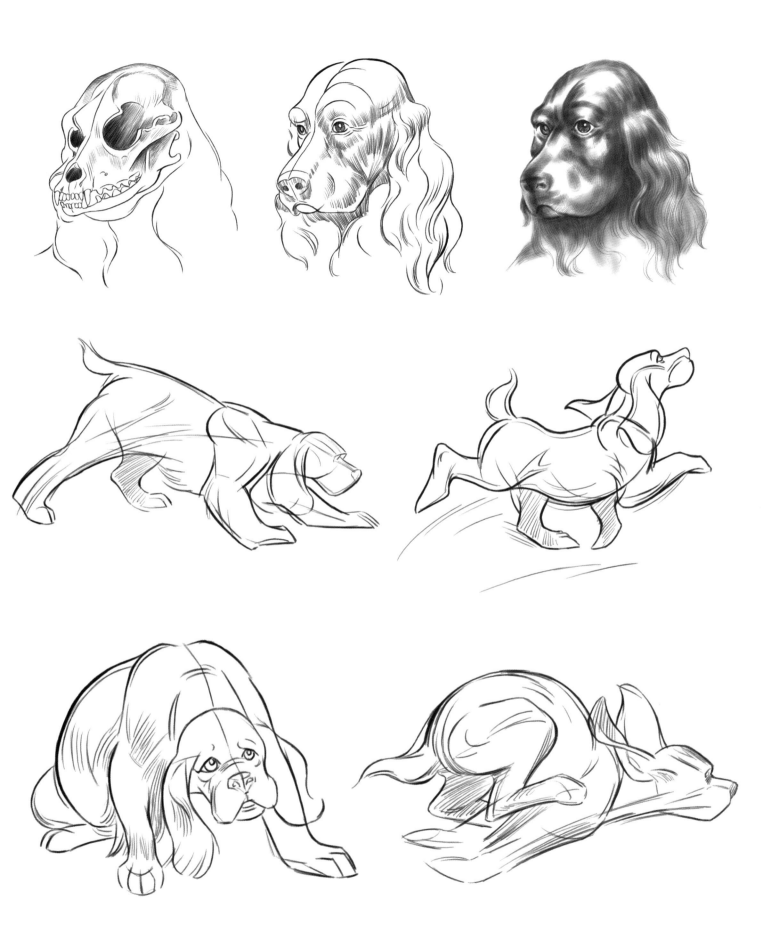

6. 丹麥種大犬

　　丹麥種大犬的骨骼和其他狗類差不
多，這種犬體形較大，肌肉明顯。

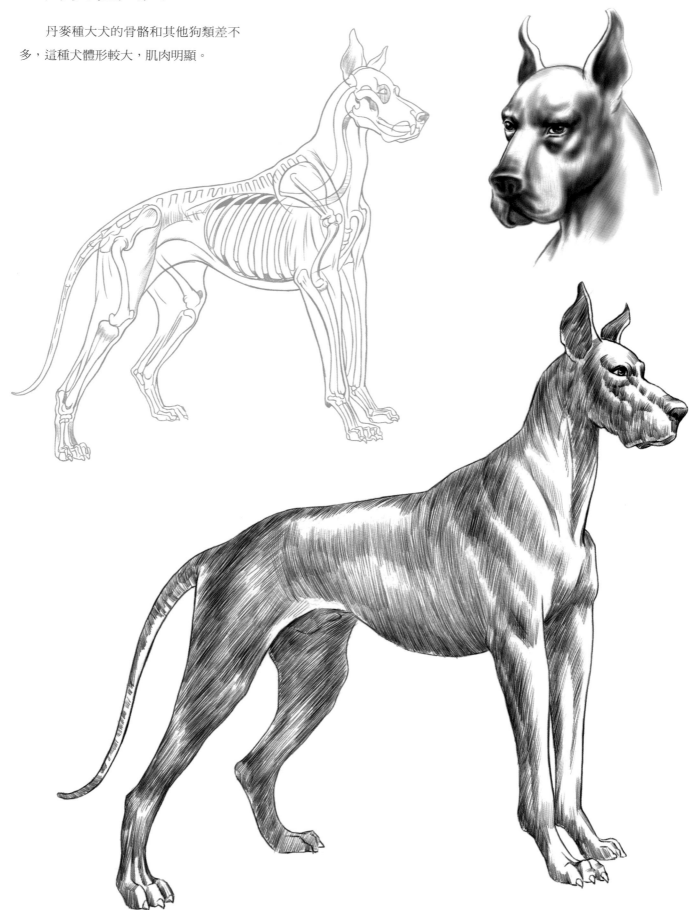

7. 牧羊犬

去掉它的長毛之後,這種狗的體形是細瘦的。在畫的時候要保持長而流利的線條。

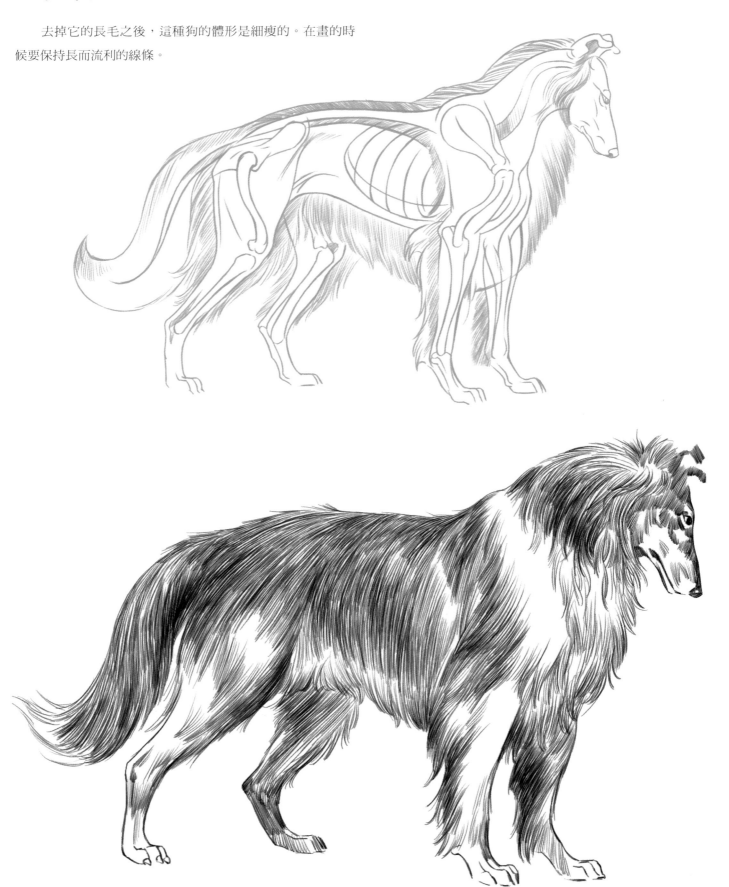

　　牧羊犬的嘴巴和鼻子長而尖，身上長有較
長的體毛，在畫體毛的時候要表現出形體內在
的體積感。

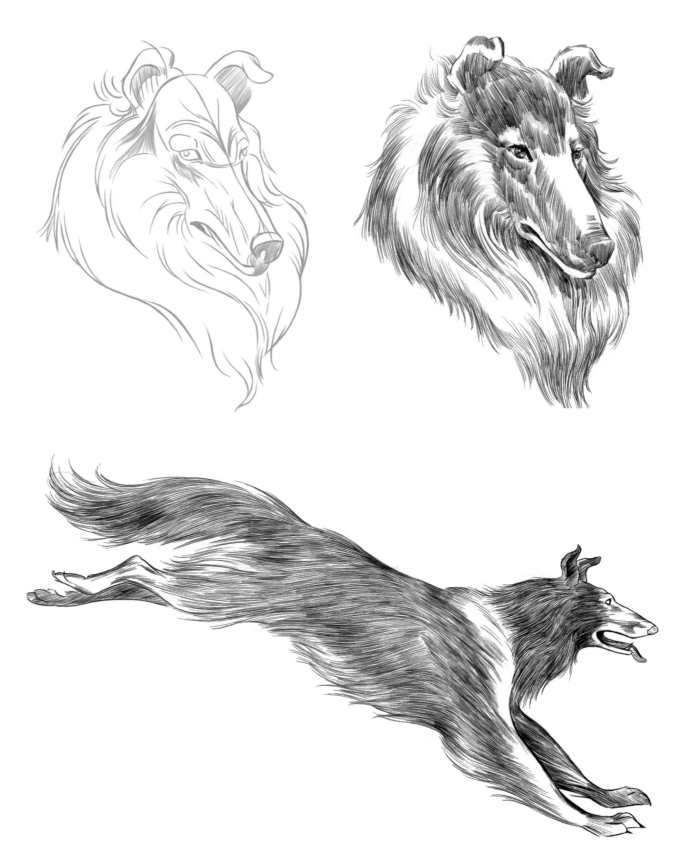

8. 狗的漫畫

狗特別適合於用漫畫的方式呈現，因為它們有許多能產生對比的形象。如果你把幾個狗放到一起，就可畫出各種不同的典型形象。同時，這樣也可以使每一種狗的特點都表現得更加明確。

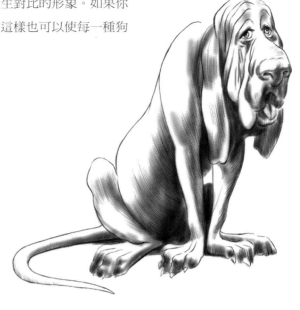

綿羊狗
誇張它毛茸茸的感覺，散開的尾巴也是一種特徵

偵查犬
誇張身體的角度，鼻子的大小以及頭部鬆弛的皮膚，耳朵低垂產生一種沈重的感覺

身長腳短的狗
誇張其長長的身體，長而尖的頭以及長而垂的耳朵

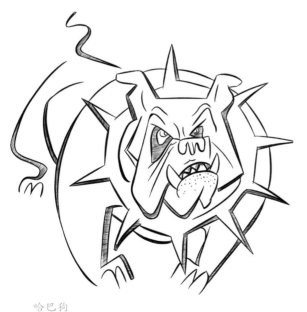

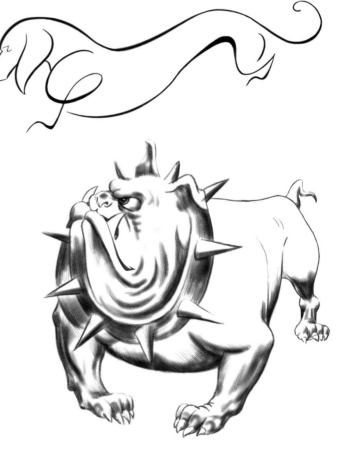

哈巴狗
誇張其厚重的胸部，粗短的彎腿以及巨大的頸部，帶有尖釘的項圈在這種情況下能幫助我們表現狗的性格

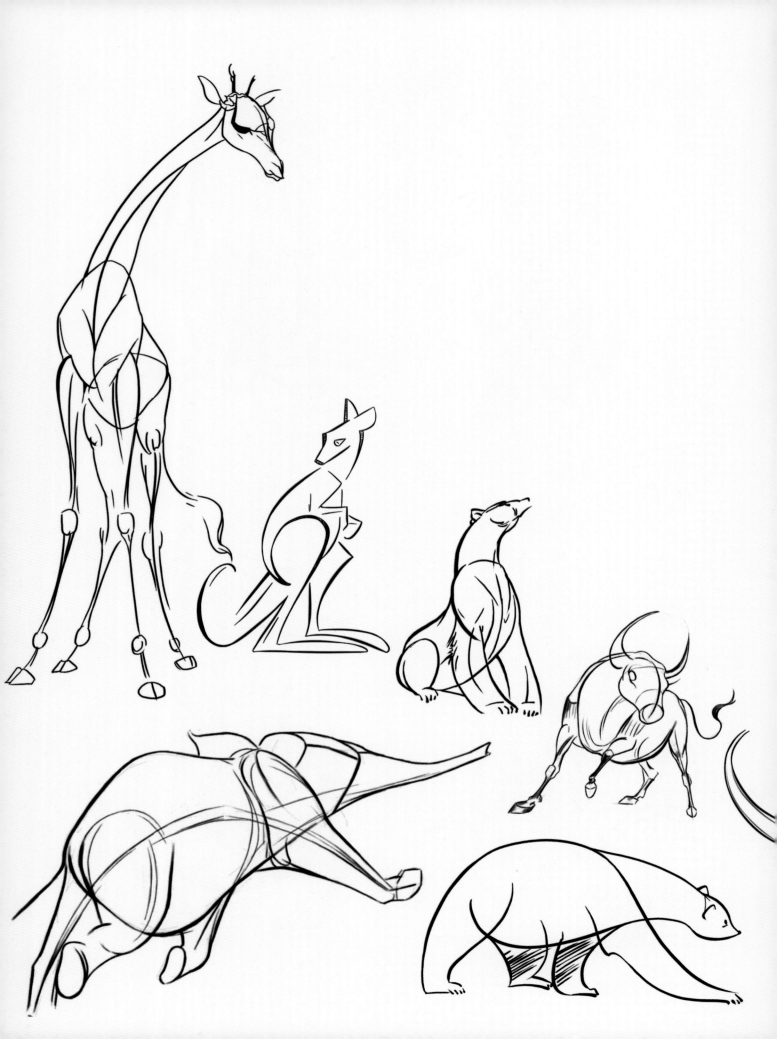

Chapter6

其他類動物

除了前面介紹的幾類主要動物之外，還有其他許許多多不同種類的動物，在這一章中我們將講解更多有趣的動物的畫法給大家，比如牛、長頸鹿、袋鼠等等。

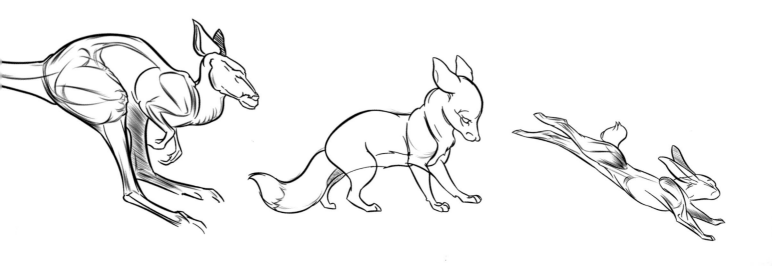

1. 牛類

牛天生適合載重。注意它突出的脊椎，其骨骼結構通身
都很明顯且髖骨較寬。

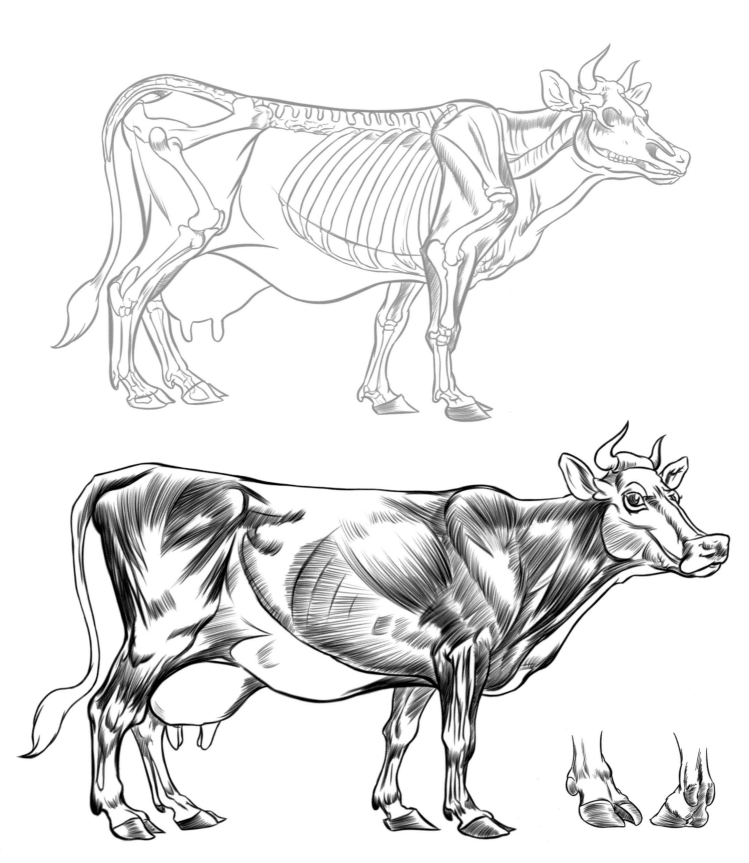

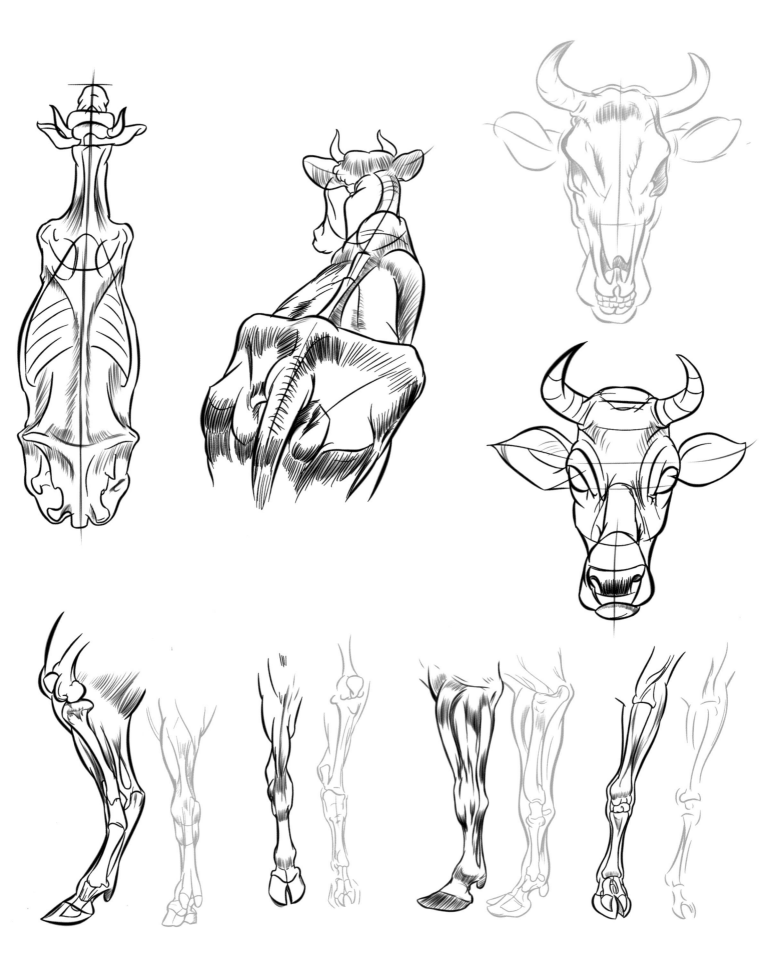

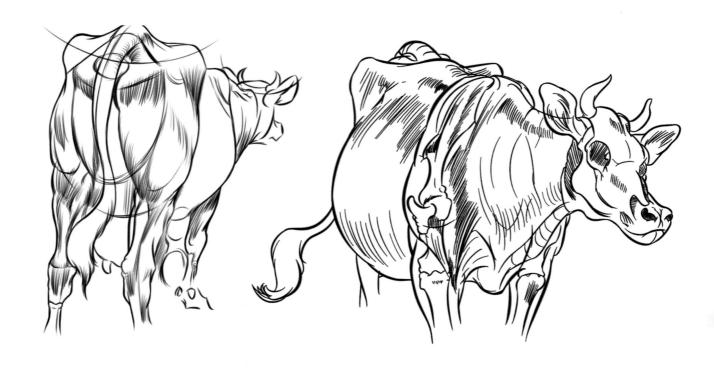

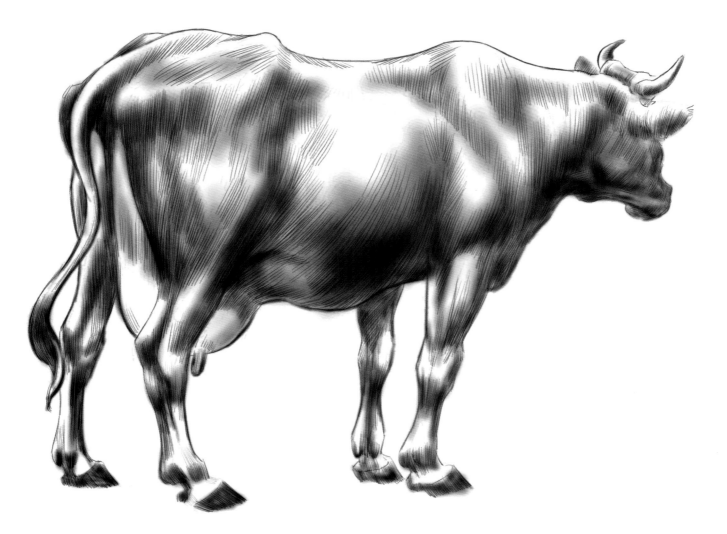

母牛的漫畫

它們非常有稜角,一部分骨頭比較突出,
在腹部有一個很大的體積,右面那一個好
像籃子似的形狀。具體地表現出重量吊在
脊柱上的情景

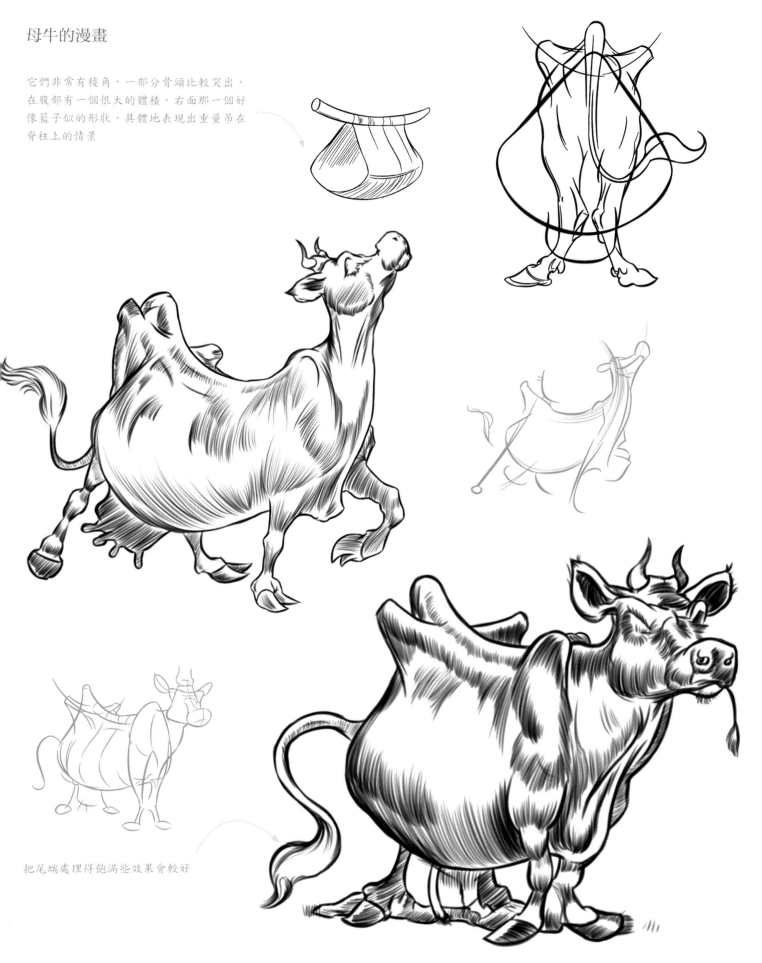

把尾端處理得飽滿些效果會較好

公牛

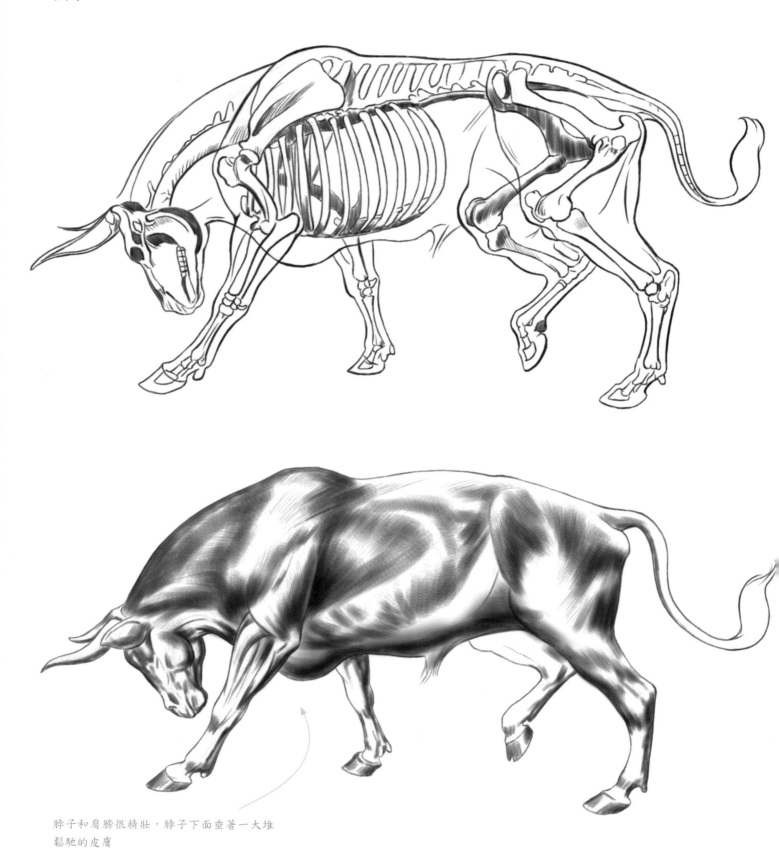

脖子和肩膀很精壯，脖子下面垂著一大堆
鬆馳的皮膚

公牛向前衝時，前腳提起，後腳發力，頭部
下壓，整個動態很勇猛，肌肉緊張且發達

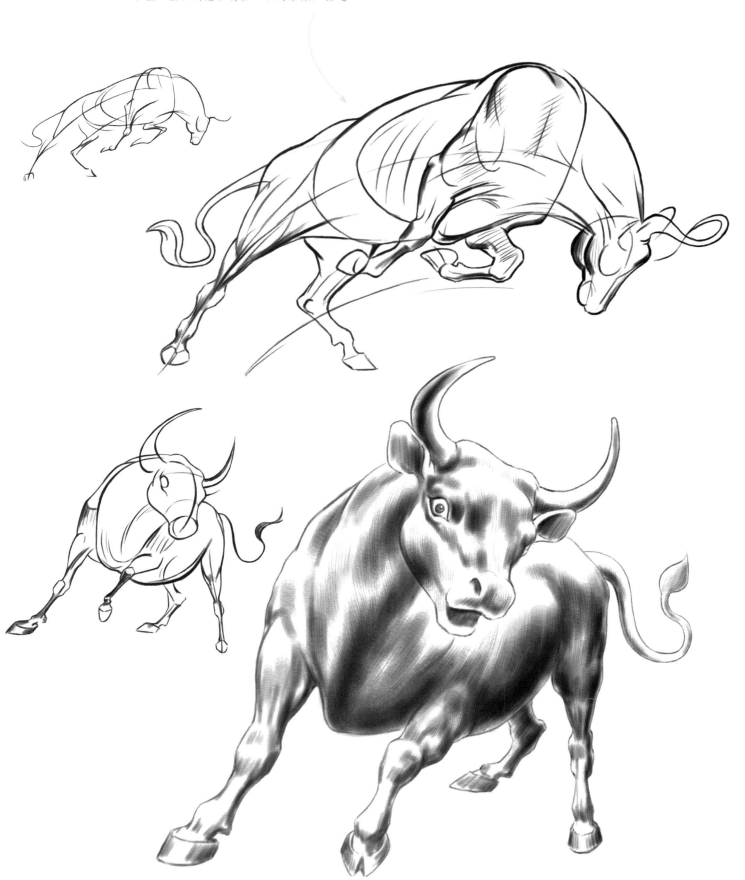

公牛的漫畫

作者加強了脖子和身體的前一部分，並縮短了腿，以使軀體顯得更粗大。把牛角的長度加長，尾端作為一個重點要畫得飽滿一些。

在做練習的時候可以用一些簡潔的線條來表現漫畫形象，誇張它的動作和神態。在結構上可以省略很多細節，簡單明瞭，得到一種令你很意外的形象。

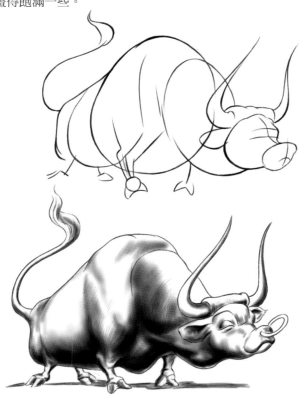

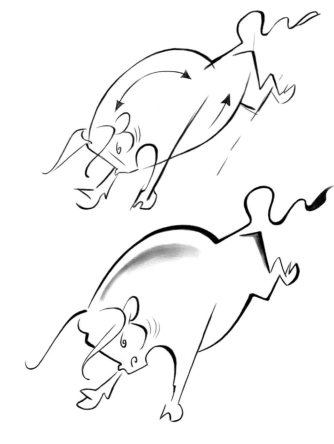

為了獲得一種滑稽的效果，在下圖中作者將牛的腿畫得很細並用擬人的手法去表現，這樣使得畫面非常有趣味

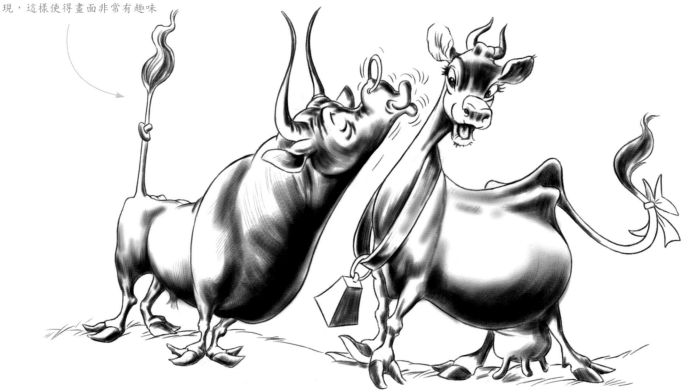

2. 長頸鹿

　　長頸鹿是很瘦的動物，顎寬，鼻尖兒像V字。上唇分裂，眼在頭側面微微突出。身體後部較低與高高的兩肩形成對比。

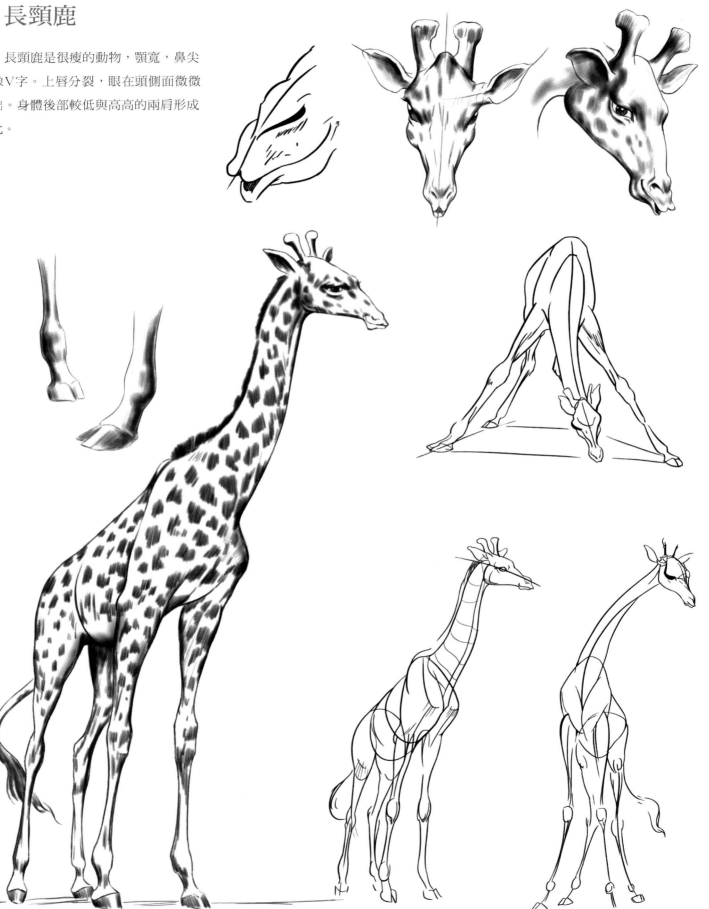

幼長頸鹿

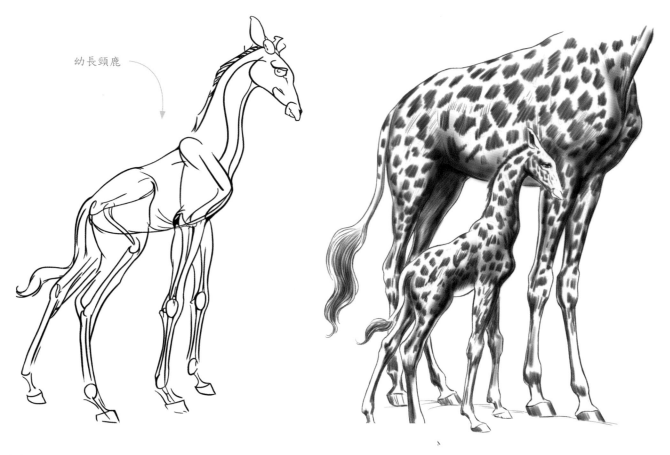

長頸鹿的漫畫

誇張要點：角張開，長頸，很有稜
角，八字腿，分裂的嘴唇，肩部很高，
腹部很低，尾向外張開，蹄長而分裂。

3. 駱駝

　　駱駝是一個長腿凹胸的動物，它的最大特徵是身體後部非常的小，脖子長而下彎。它和其他大部分的動物不一樣的是眼睛和嘴的角度，眼睛長得很寬，從頭上突出去，有一點像長頸鹿。

駝峰是一個脂肪體，和背景不聯接

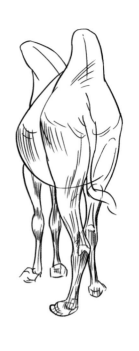

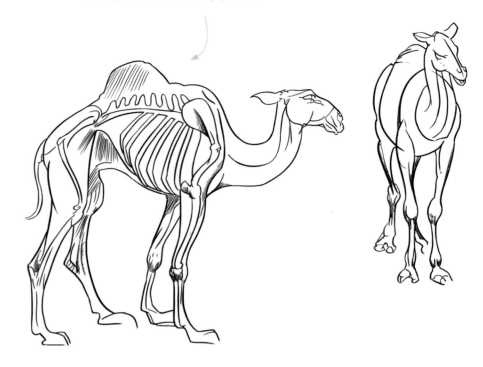

駱駝的漫畫

因為駱駝本身已經具有漫畫味，所以就顯得比較容易漫畫化，我們可以加強以下這幾點，很小的骨連接後腳和身體，長長的下嘴和駝峰（把峰頂處理得寬些以加強效果）。

用較為簡潔的線條來表現，可以省略一些細節，突出它的主要特徵。

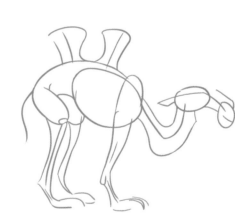

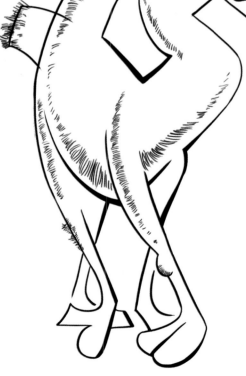

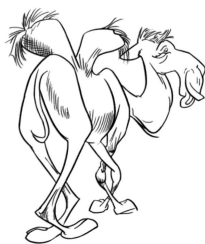

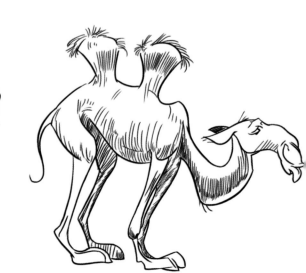

4. 大猩猩

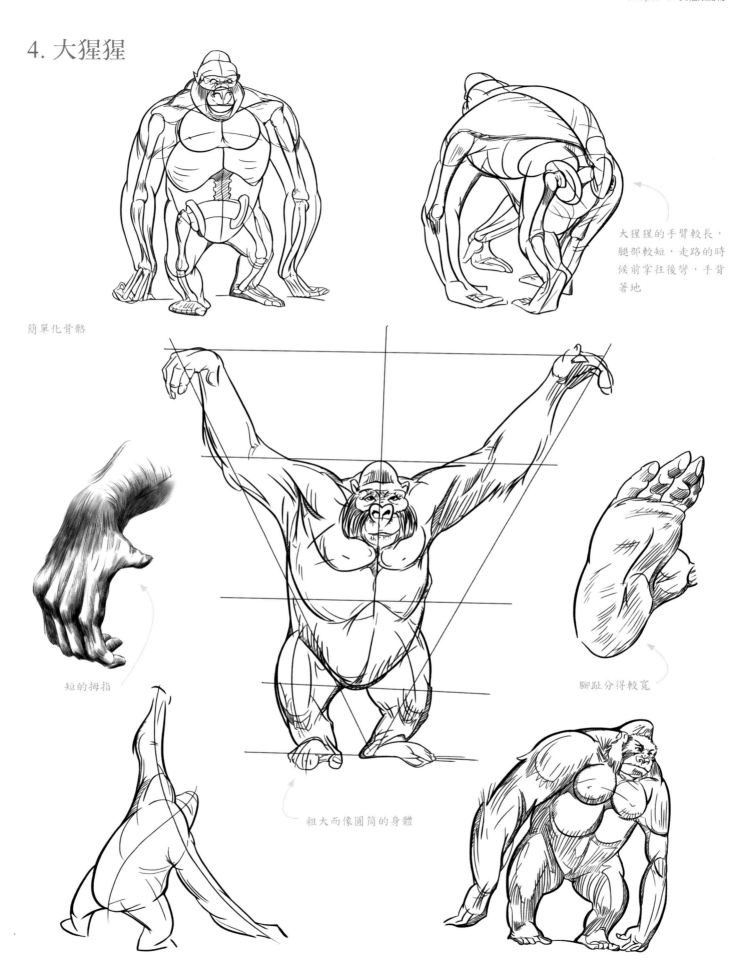

簡單化骨骼

大猩猩的手臂較長，腿部較短，走路的時候前掌往後彎，手背著地

短的拇指

腳趾分得較寬

粗大而像圓筒的身體

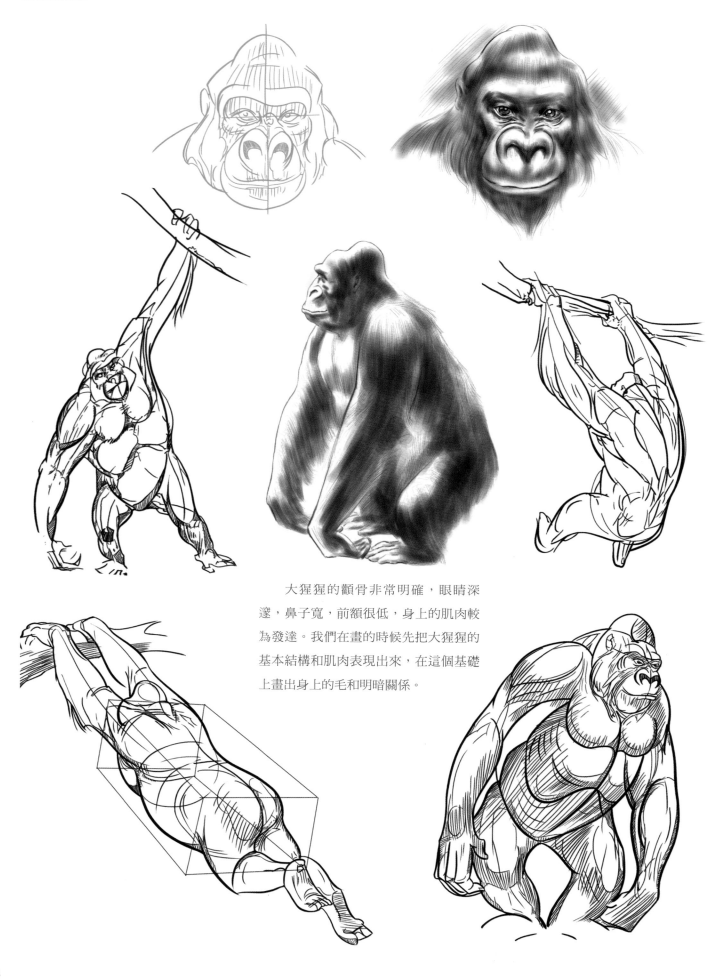

大猩猩的顴骨非常明確，眼睛深邃，鼻子寬，前額很低，身上的肌肉較為發達。我們在畫的時候先把大猩猩的基本結構和肌肉表現出來，在這個基礎上畫出身上的毛和明暗關係。

大猩猩的漫畫

為了獲得很滑稽的樣子，我誇張了胸部和手臂，相對把腳畫得很小。使形象顯得愚笨的要點是：較長的上嘴唇，閣嘴，尖小的頭頂，加強長臂與短腿的對比

為了表現出嚇人的樣子和強大有力的感覺，我強調了有力的肩膀和手臂。頭縮進身體，誇大了嘴，加強了小頭頂與巨大身體的對比

可以用簡單的線條來表現，去掉細節，抓住大猩猩的特徵表現誇張

123

5. 豬

不管它們多麼肥胖，不要把它們的樣子畫
得太圓了，下圖告訴我們脂肪是如何附著
於身體的外面的

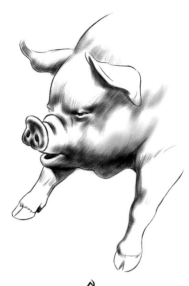

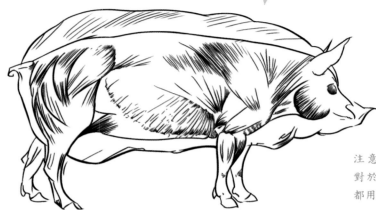

注意背面的分割線。
對於所有的動物作者
都用了這樣的分割線

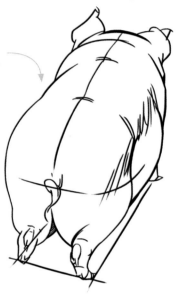

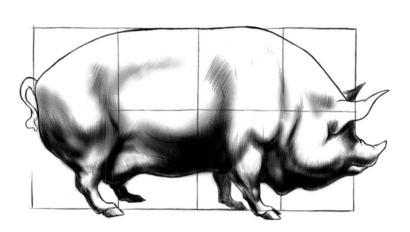

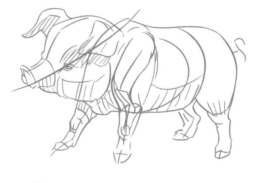

小豬高高的前額給他一種伶俐的
感覺，身體要畫得短一些

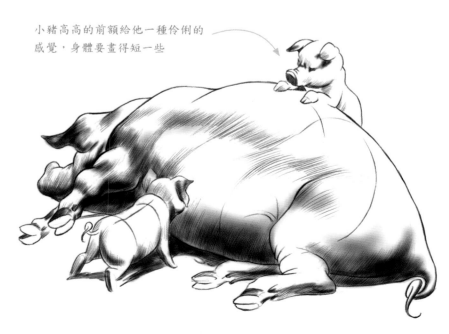

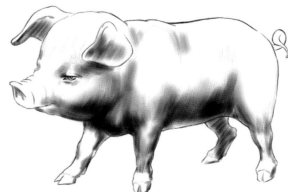

非洲野豬

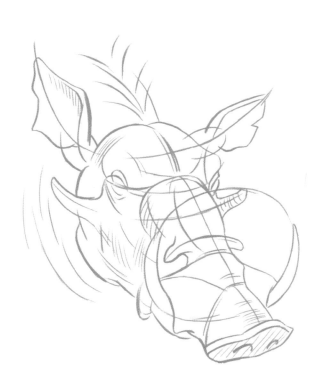
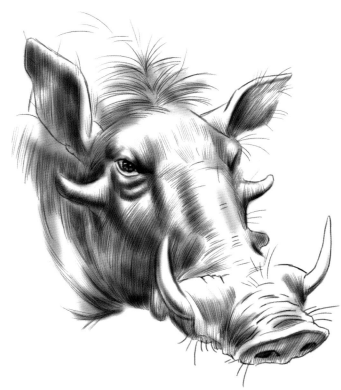

骨骼的結構類似家豬，鼻子長些，耳朵
豎起——不像家豬那樣下垂

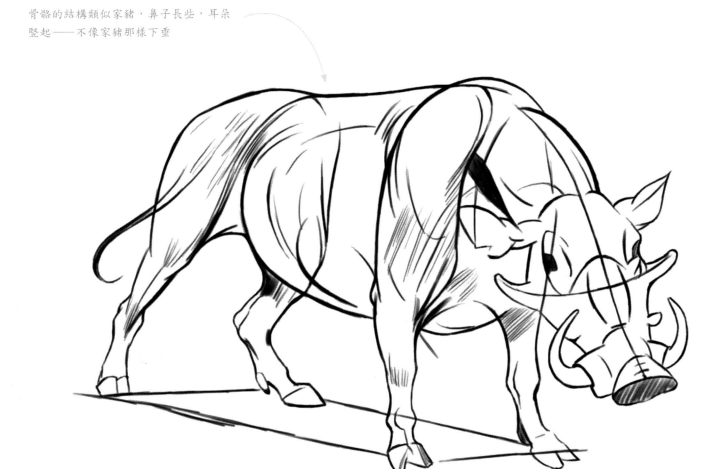

從前額到背部中間，幾乎長滿了鬃毛

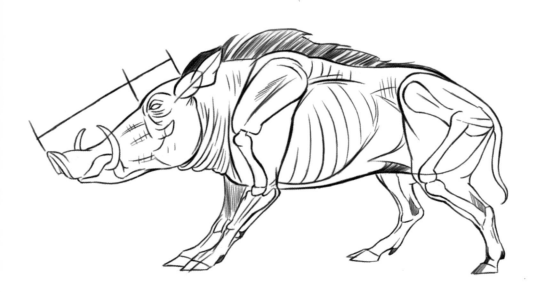

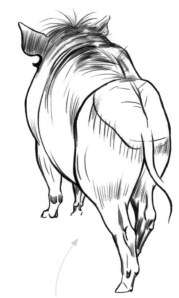

從背部看，野豬與普通豬類似

野豬相對家豬要精瘦靈活一些，屁股相對
小一些，嘴比家豬長，而且長著兩顆向外
彎的長牙，野豬在打鬧時動作比較靈敏

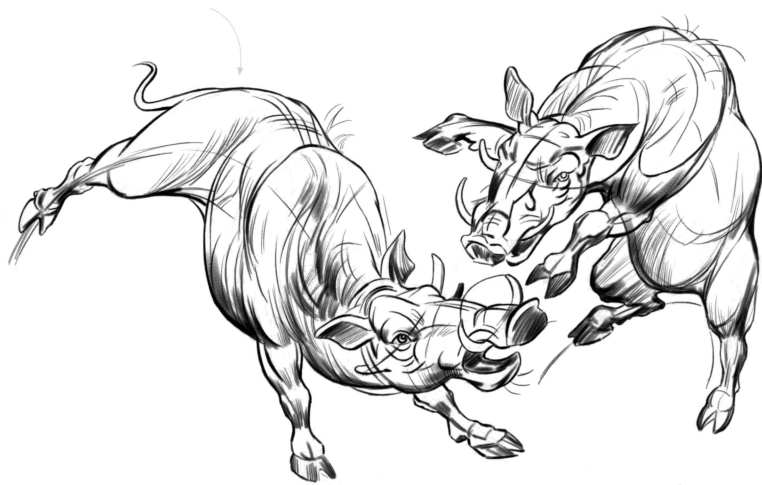

豬的漫畫

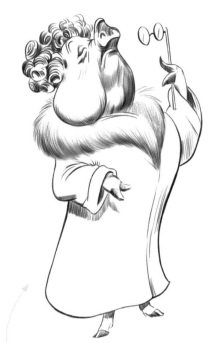

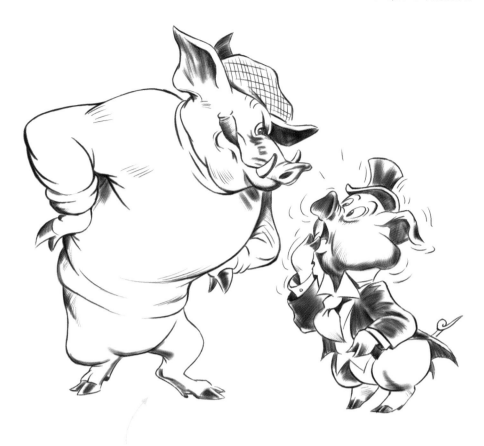

頸部和肥胖的身體以及小眼睛，沈重下垂的耳朵，都是誇張的重點。上面是一個貴夫人式的形像，頭頂小小的，因而捲髮就更加突出，加上一件時髦的大衣，就能更擬人的表現出她的富貴。下面這隻豬，與窄窄的肩膀作為對比，更突顯了腹部的龐大

刻畫野豬很兇的樣子，注意胸部巨大的體積和頭部是如何埋在胸中的

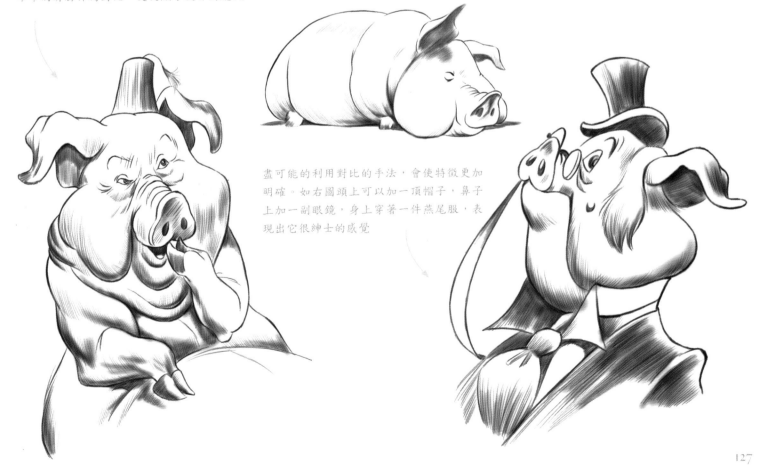

盡可能的利用對比的手法，會使特徵更加明確。如右圖頭上可以加一頂帽子，鼻子上加一副眼鏡，身上穿著一件燕尾服，表現出它很紳士的感覺

6. 狐狸

狐狸一些顯著的特徵是：尖小的口鼻，斜眼，大而尖的耳朵，細小的腿和較大的尾巴。

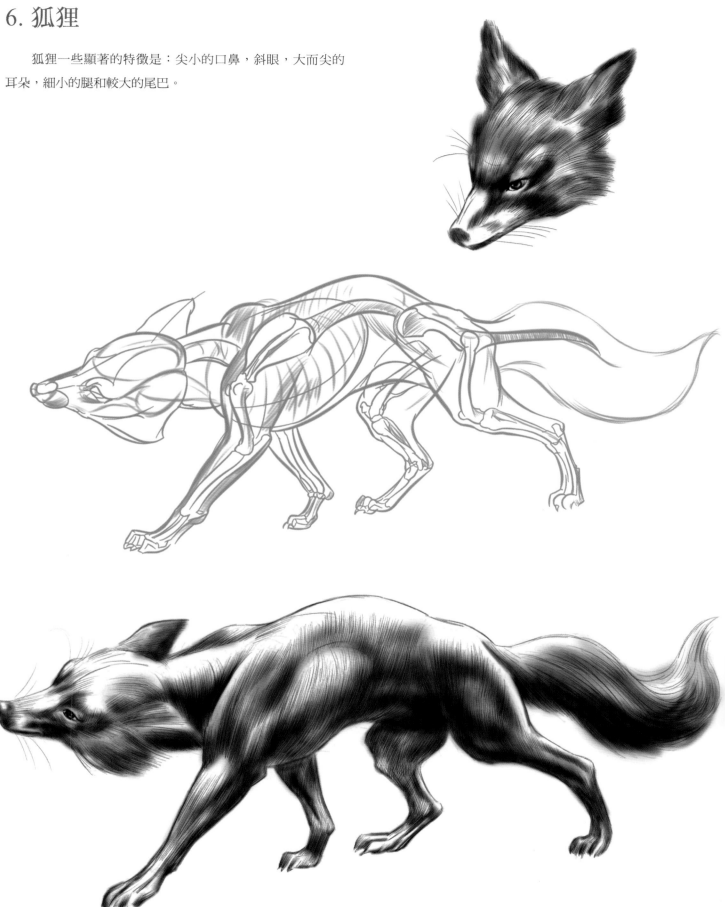

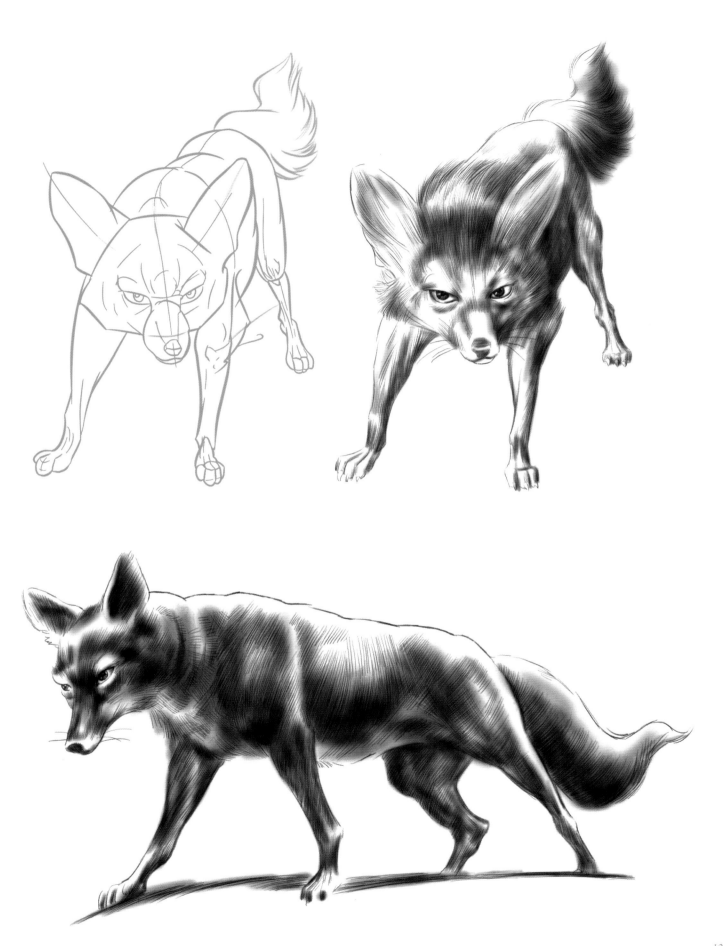

在畫狐狸的時候同樣也是先畫出基本的結構和動態，在
這個基礎上再進行細節的刻畫，可以做多種動態的練習，比
如跑、跳、蹲等等。

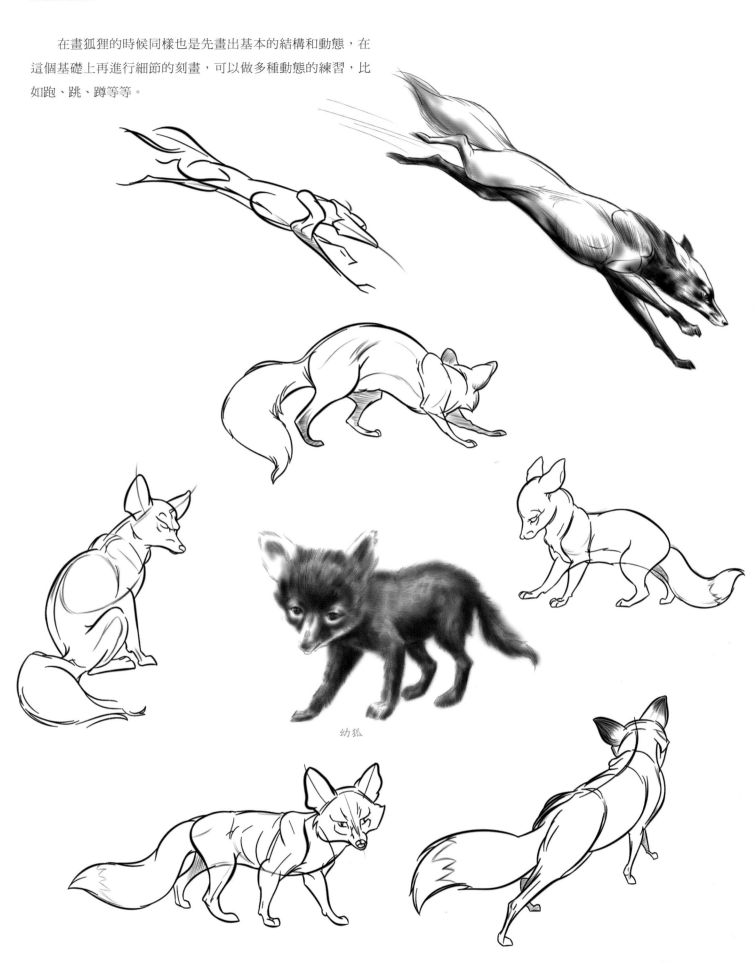

幼狐

狐狸的漫畫

　　狐狸形體非常靈巧，故容易掌握。下面是一般的畫法和擬人化的表現樣式。

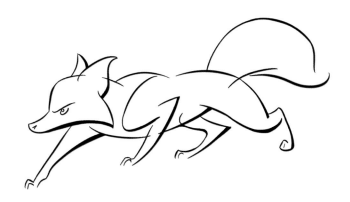

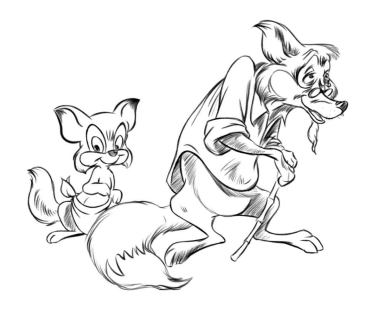

下面這張畫的要點是：尖小的鼻子，細長的腿，小腳，尖耳，斜眼和豐滿的尾巴

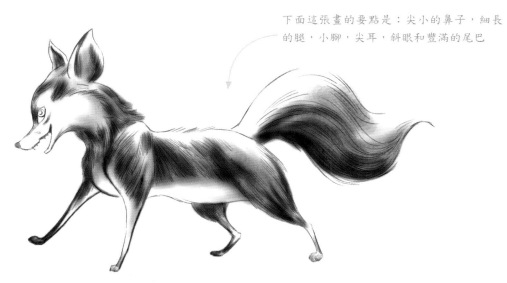

為了獲得活潑伶俐的效果，作者加強了它的大頭，眼睛安置得很低，前額很高，身體的短小，更加強了大頭的感覺

用擬人的手法去表現它狡猾的一面，狐狸通常被我們認為是一種狡猾的動物

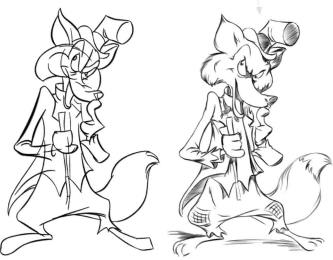

7. 袋鼠

袋鼠胸腔小，前腿下垂像囓齒類，頭和耳朵像鹿，尾巴長而尖，在連接身體的尾根部分非常肥大。尾巴對袋鼠是很重要的，因為它們把它當做一個舵來使用，並且幫助支撐身體的重量。因為它顯著，所以能給你有力的動態線，使你的畫面更加流利。

畫袋鼠與其他動物一樣，身體結構是最重要的，我們在瞭解結構的基礎上畫了幾個袋鼠的動態，袋鼠前腳小，主要靠後腿發力，因此後腿比較粗壯有力

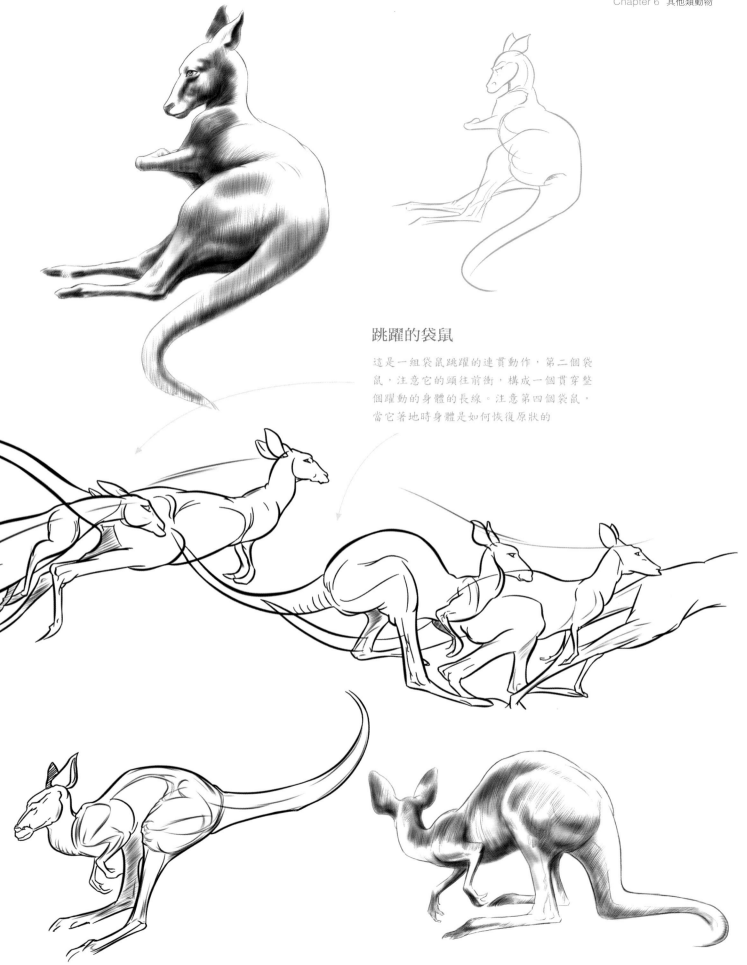

跳躍的袋鼠

這是一組袋鼠跳躍的連貫動作，第二個袋
鼠，注意它的頭往前衝，構成一個貫穿整
個躍動的身體的長線。注意第四個袋鼠，
當它著地時身體是如何恢復原狀的

袋鼠的漫畫

誇張要點：方鼻子，大而豐滿的耳朵，細脖子（用這個來和非常大的後部作對比）。

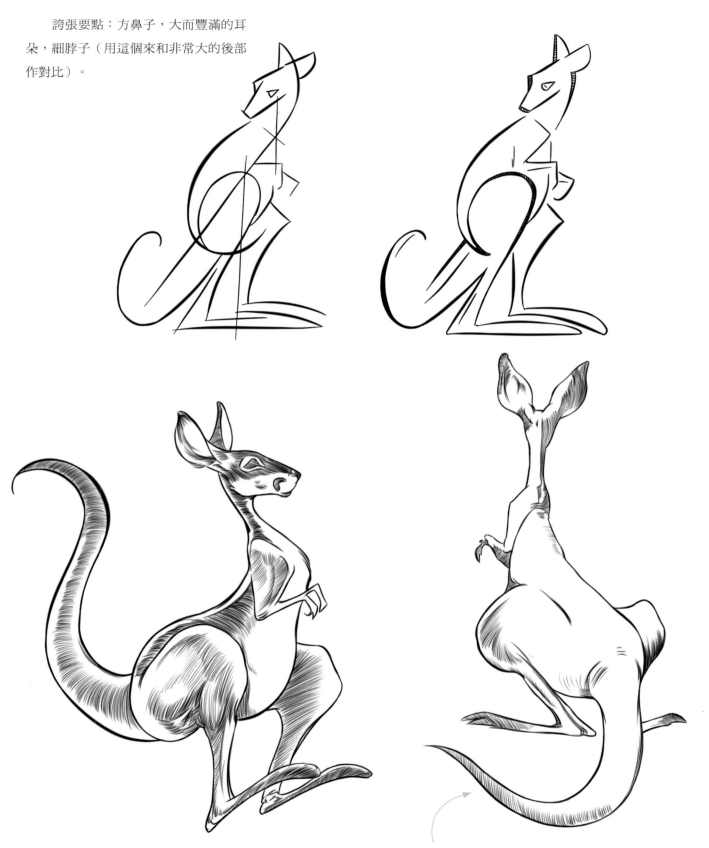

所有的末端加深：尾巴、四腳和耳尖

8. 兔子

它們的身體富有彈性，身體伸展時就會變為原來的兩倍長，奔跑的速度非常快。

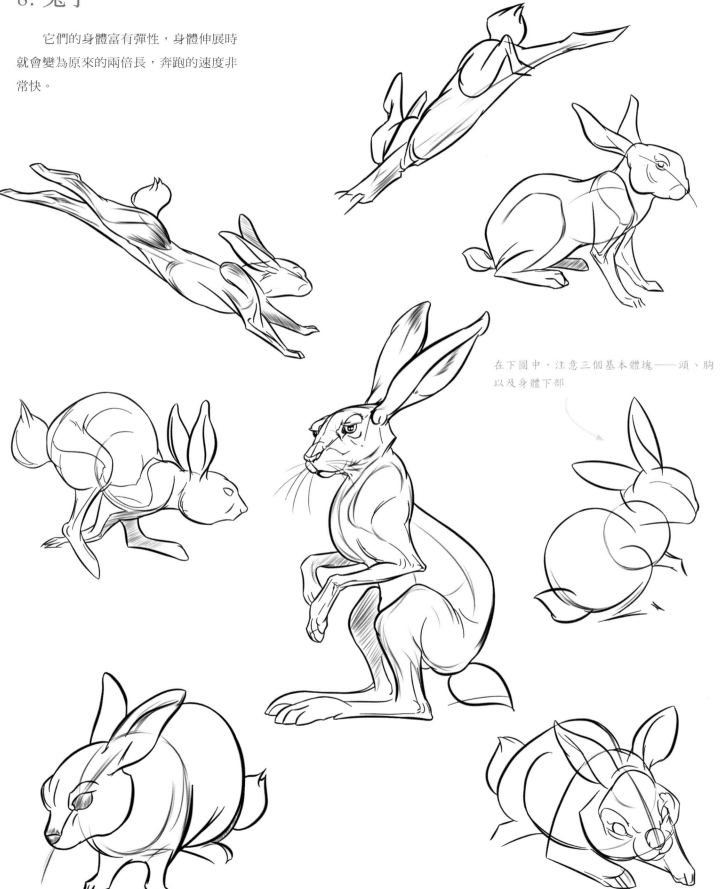

在下圖中，注意三個基本體塊——頭、胸以及身體下部

在坐姿時，兔子常常是縮成一團的，但是在動態中，可以看到它們其實很有伸張的能力。

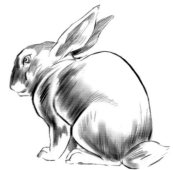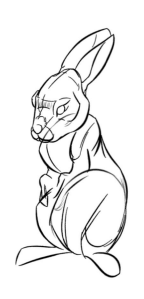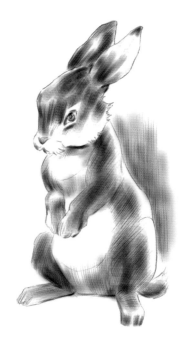

在塗光影的時候，可以用黑背景襯出亮面來

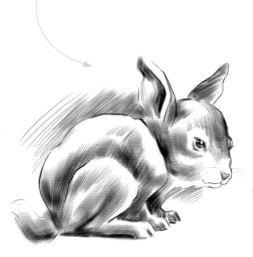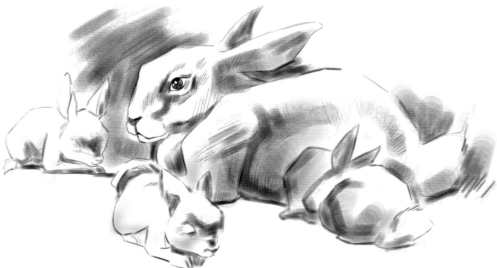

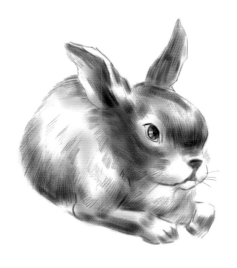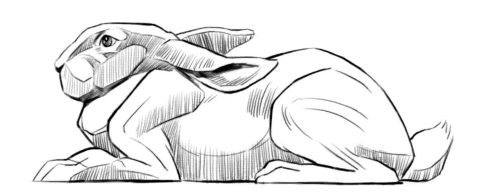

兔子的漫畫

　　兔子的樣子是非常適合於擬人化的，它們的頭和身體是那樣伸縮自如，適於表現。畫它們的顎和口特別的有趣，門牙加強了滑稽的效果。它們的耳朵在表現時可以作許多不同的用處，耳朵垂下來表示悲傷，在驚奇時耳朵則向後伸直。

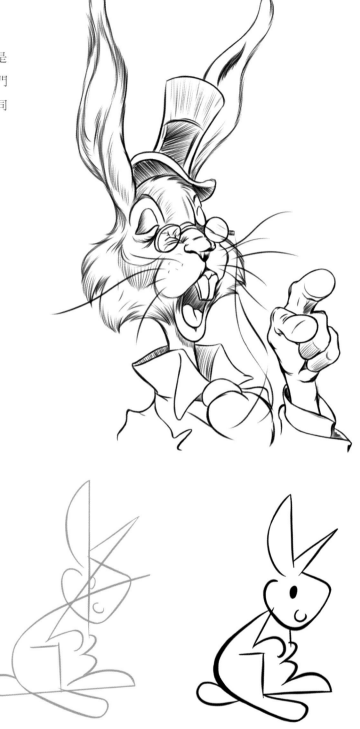

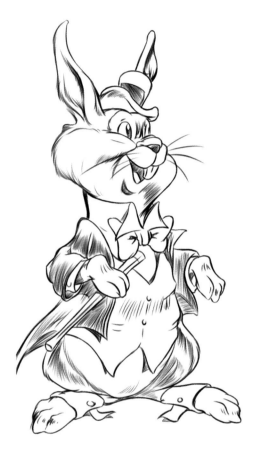

同樣也可以透過簡單的幾根線條來表現它們的漫畫形象

注意兔子在跳躍時，它的伸張和收縮

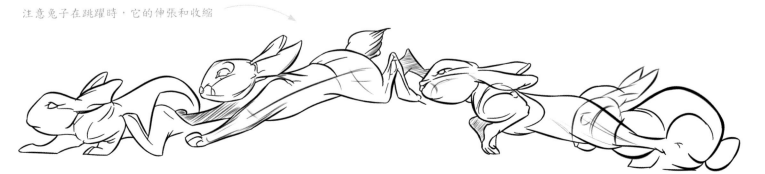

9. 松鼠

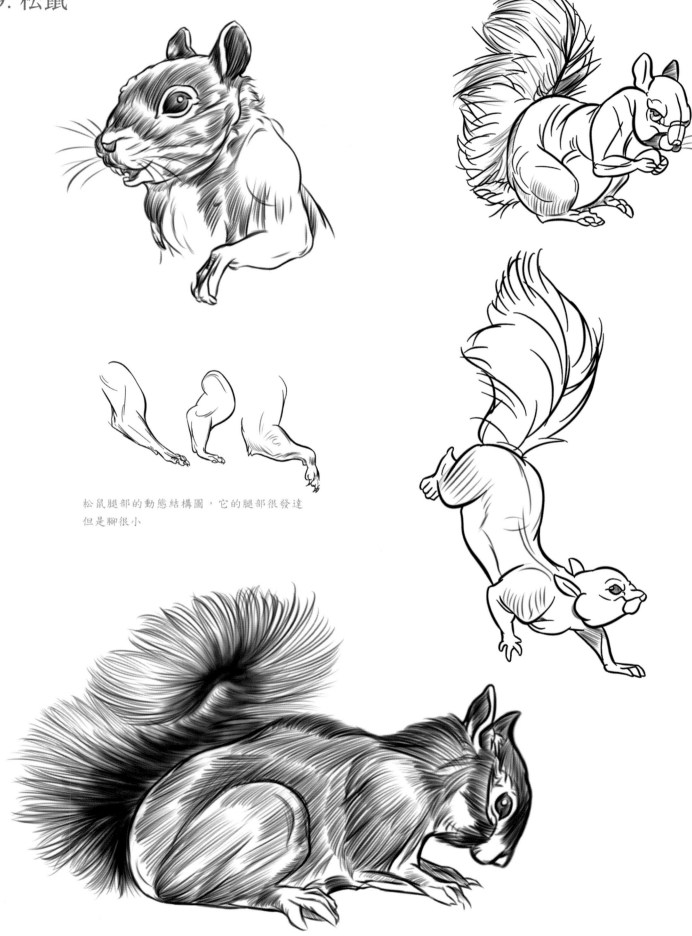

松鼠腿部的動態結構圖，它的腿部很發達
但是腳很小

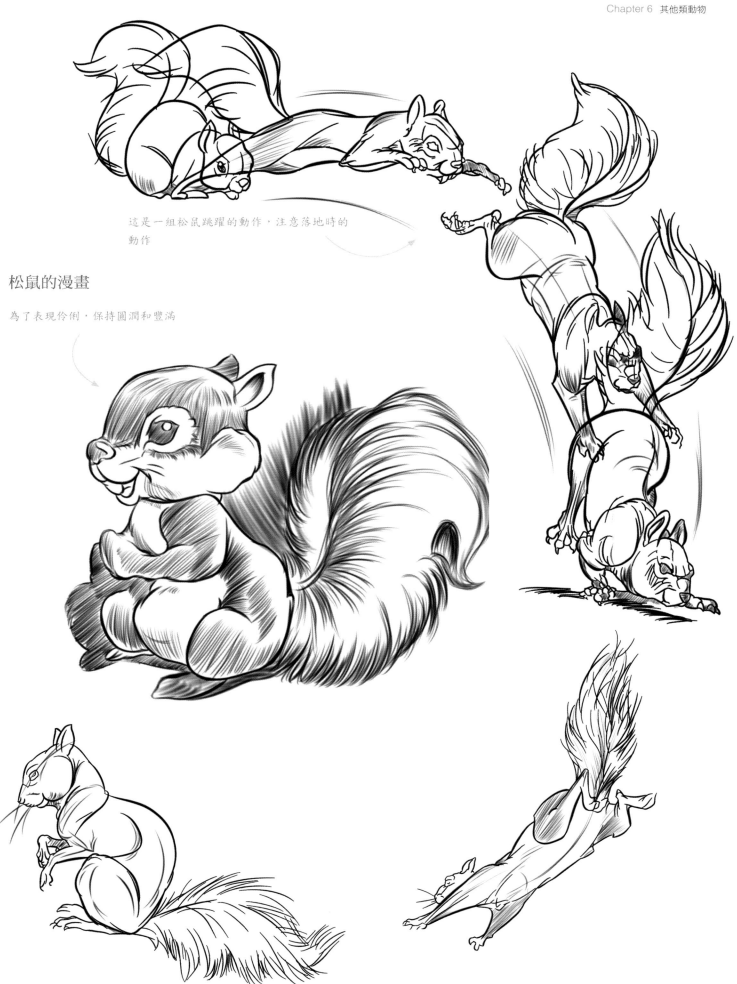

這是一組松鼠跳躍的動作，注意落地時的
動作

松鼠的漫畫

為了表現伶俐，保持圓潤和豐滿

10. 象

在畫大象的時候,掌握大而概括的形體,它的身軀非常龐大,在背部有非常明顯的脊柱。

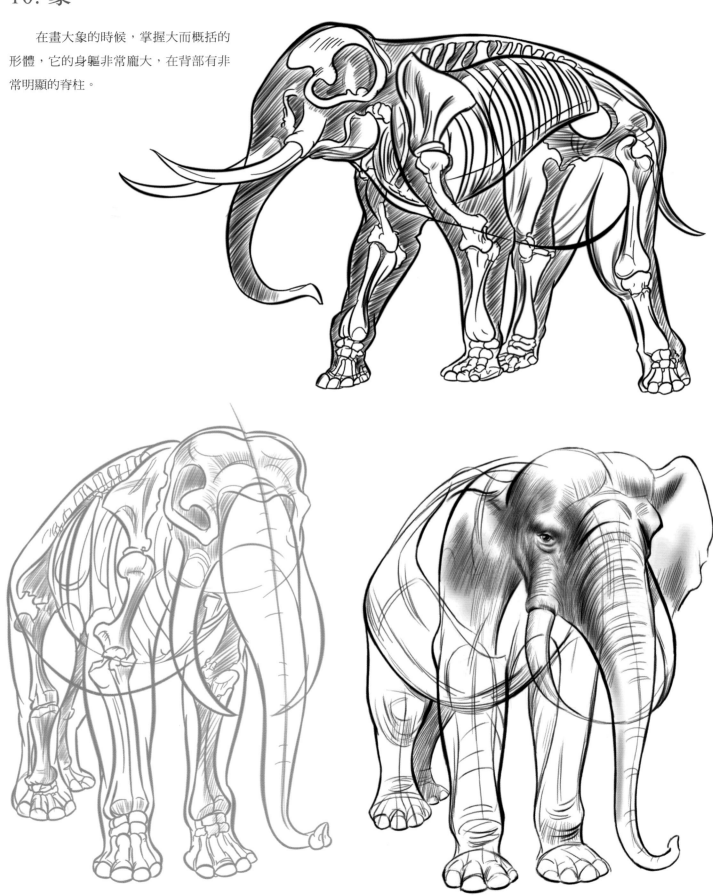

為了掌握簡單的基本形體，注意右面的圖例

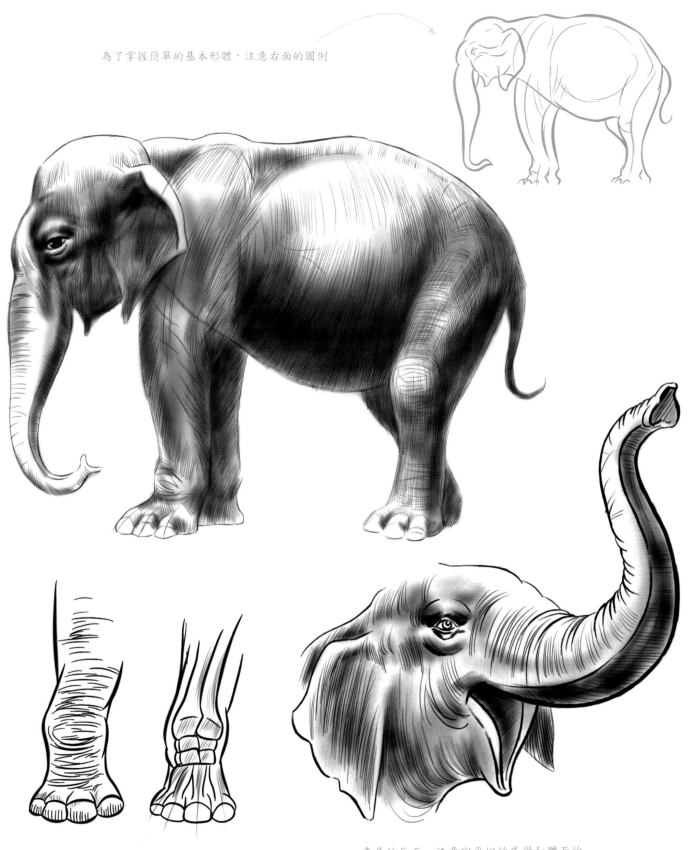

象鼻的反面，注意它平坦的感覺和體面的
分割。聯結到骨骼圖——這就能說明頰部
為什麼顯得向內凹了

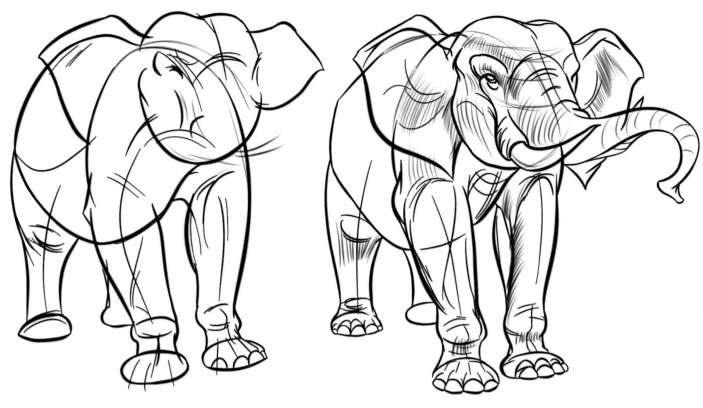

① 描出基本形體。

② 加上較小的細部，根據結構轉折面進行光影的刻畫。

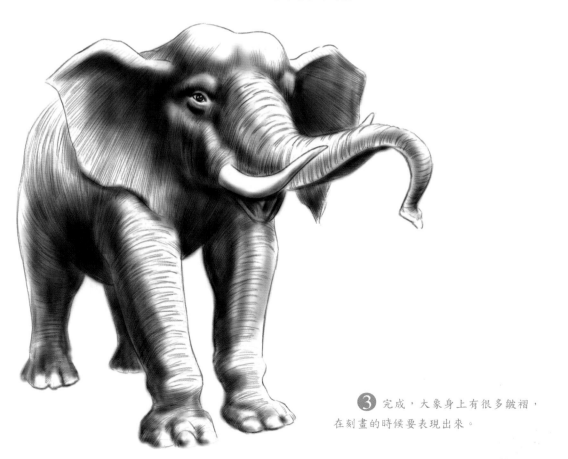

③ 完成，大象身上有很多皺褶，在刻畫的時候要表現出來。

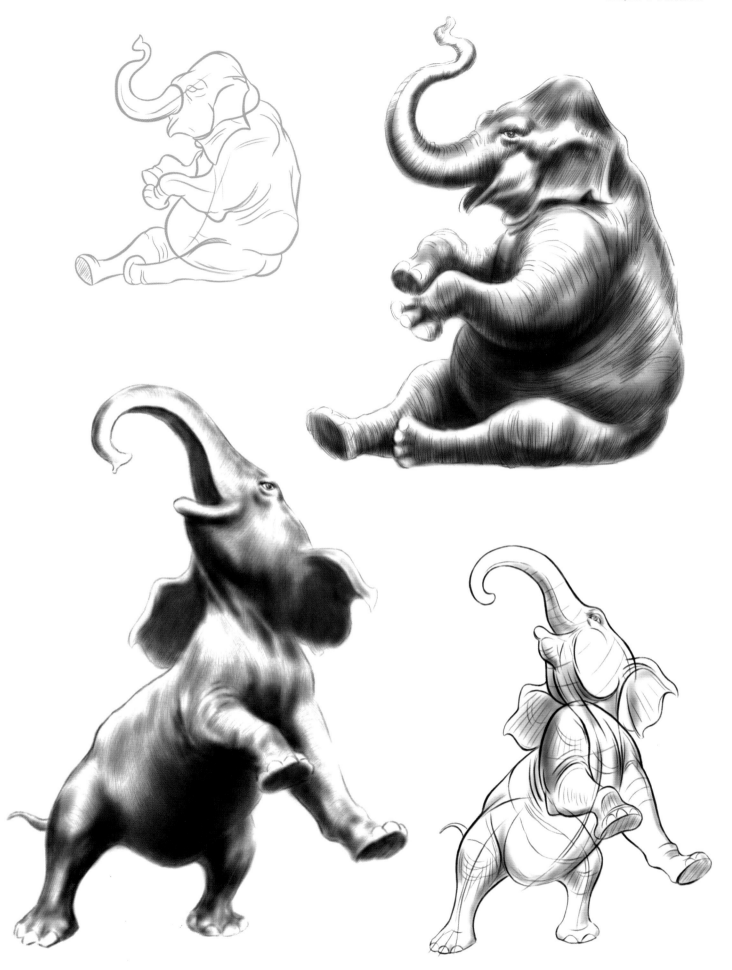

象是龐大的，但作畫時不要怕把它們多方面的移動。在下面動態圖中，注意後腿和象鼻怎樣用來表現動態線的。在作畫的時候不管大象的身體有多麼的龐大，你只要歸納出幾個主要部分來，就很容易掌握它的形體了。

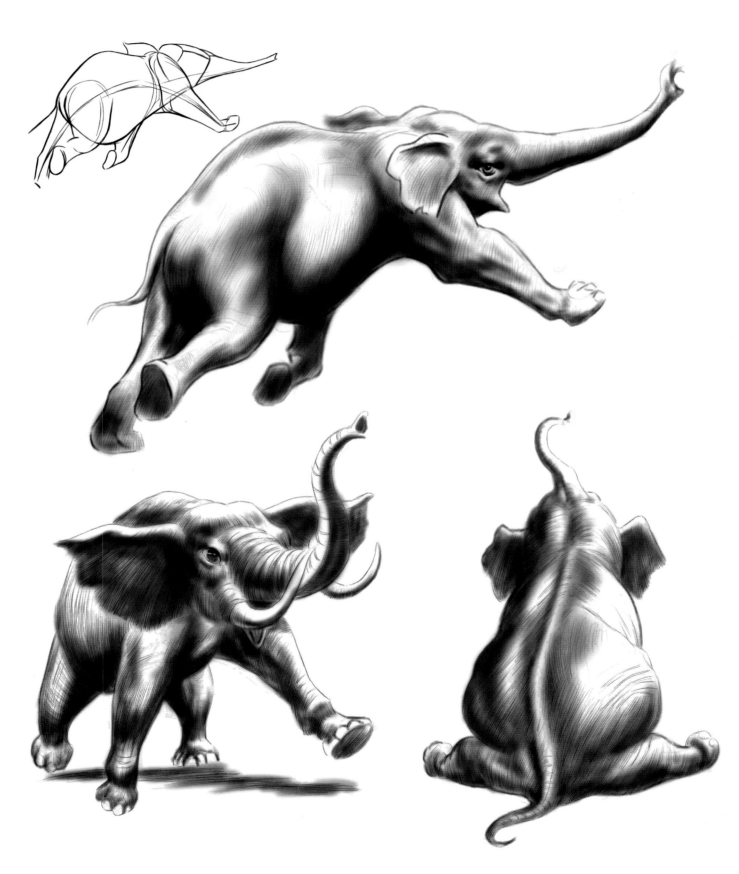

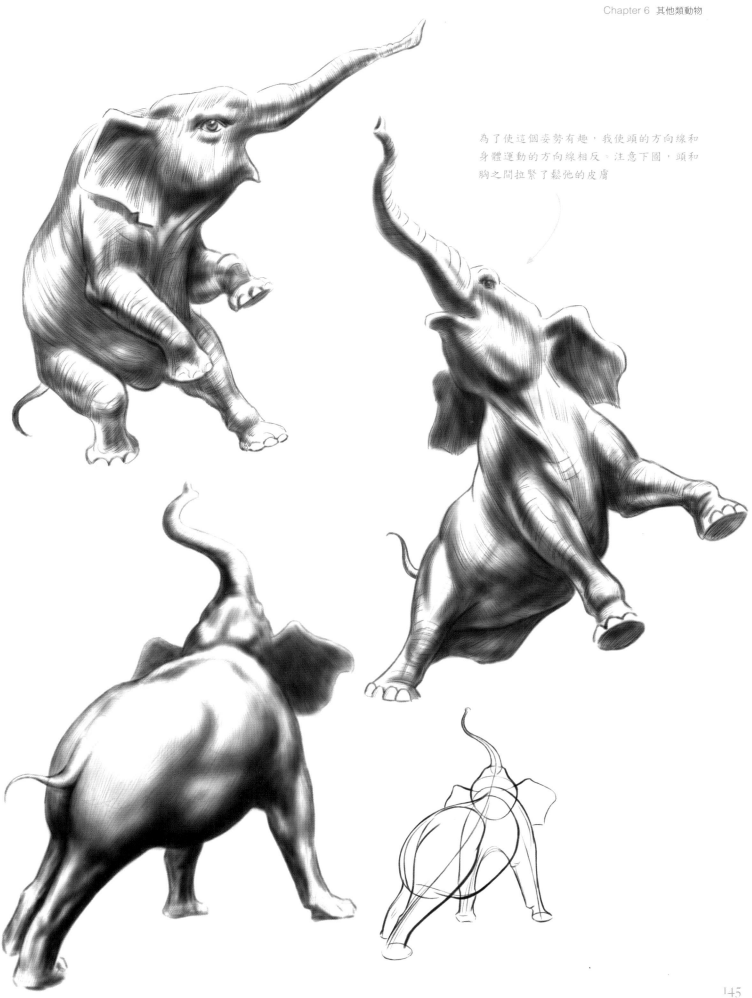

為了使這個姿勢有趣，我使頭的方向線和
身體運動的方向線相反。注意下圖，頭和
胸之間拉緊了鬆弛的皮膚

象的漫畫

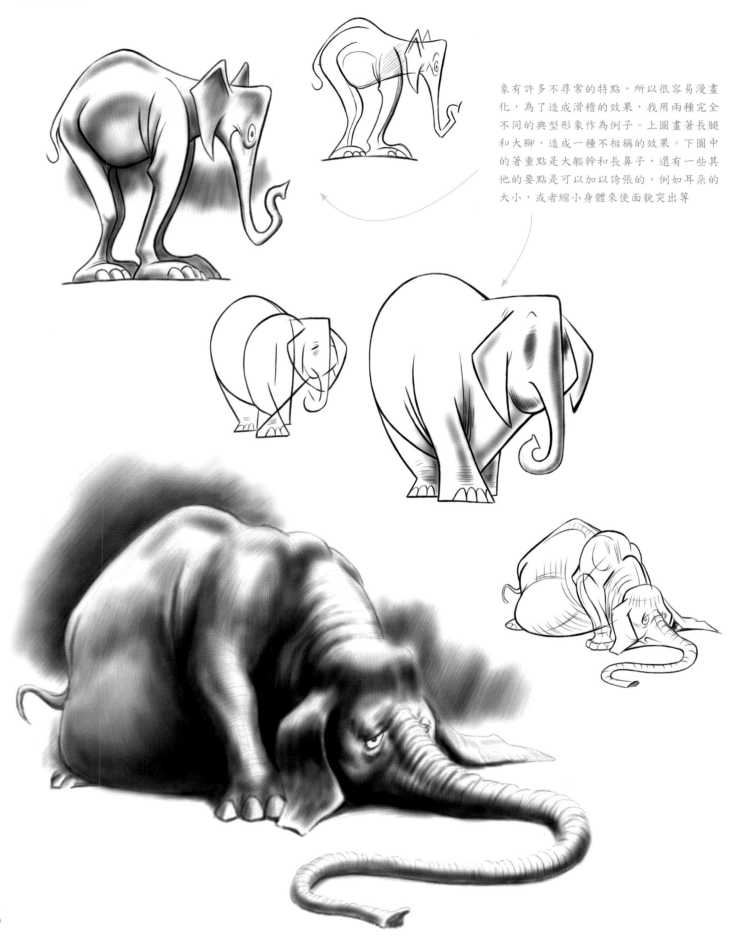

象有許多不尋常的特點，所以很容易漫畫化，為了造成滑稽的效果，我用兩種完全不同的典型形象作為例子。上圖畫著長腿和大腳，造成一種不相稱的效果。下圖中的著重點是大軀幹和長鼻子，還有一些其他的要點是可以加以誇張的，例如耳朵的大小，或者縮小身體來使面貌突出等

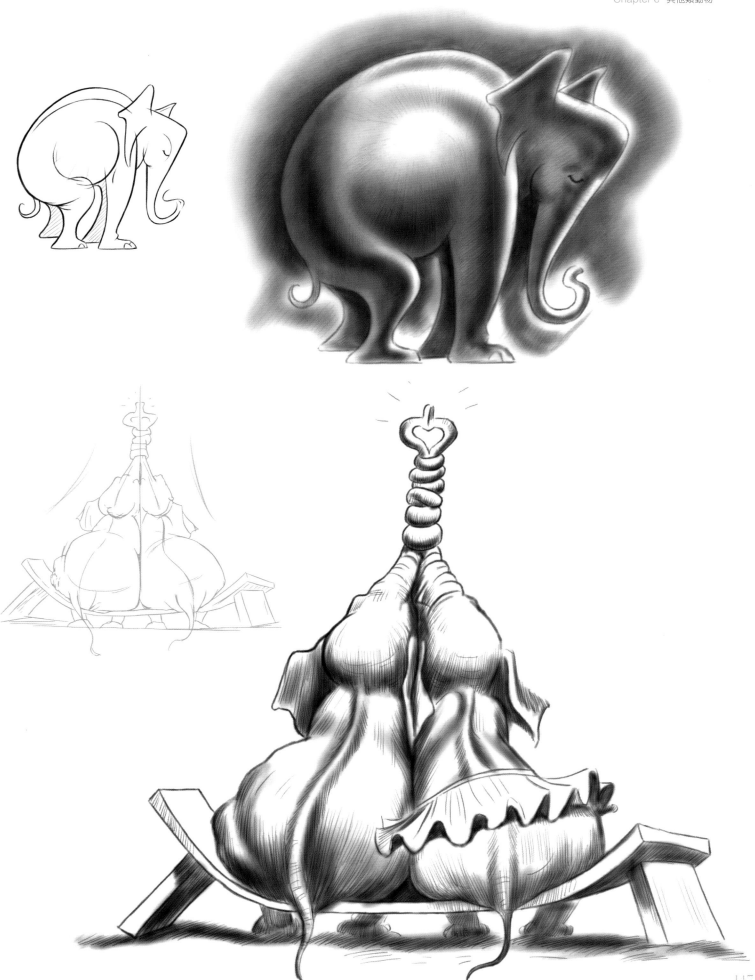

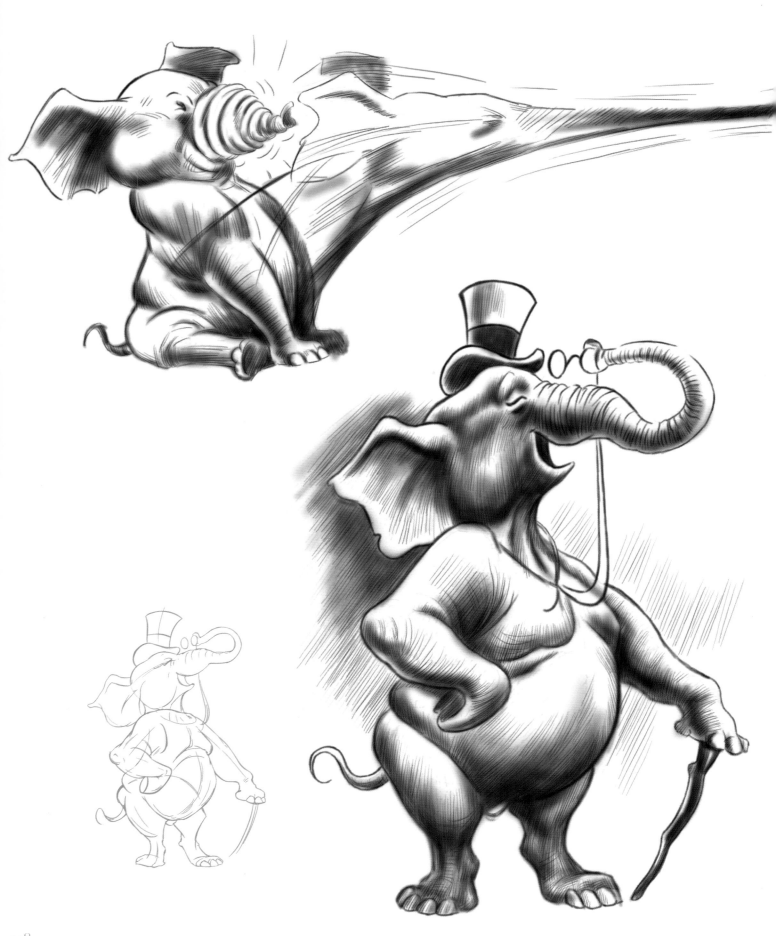

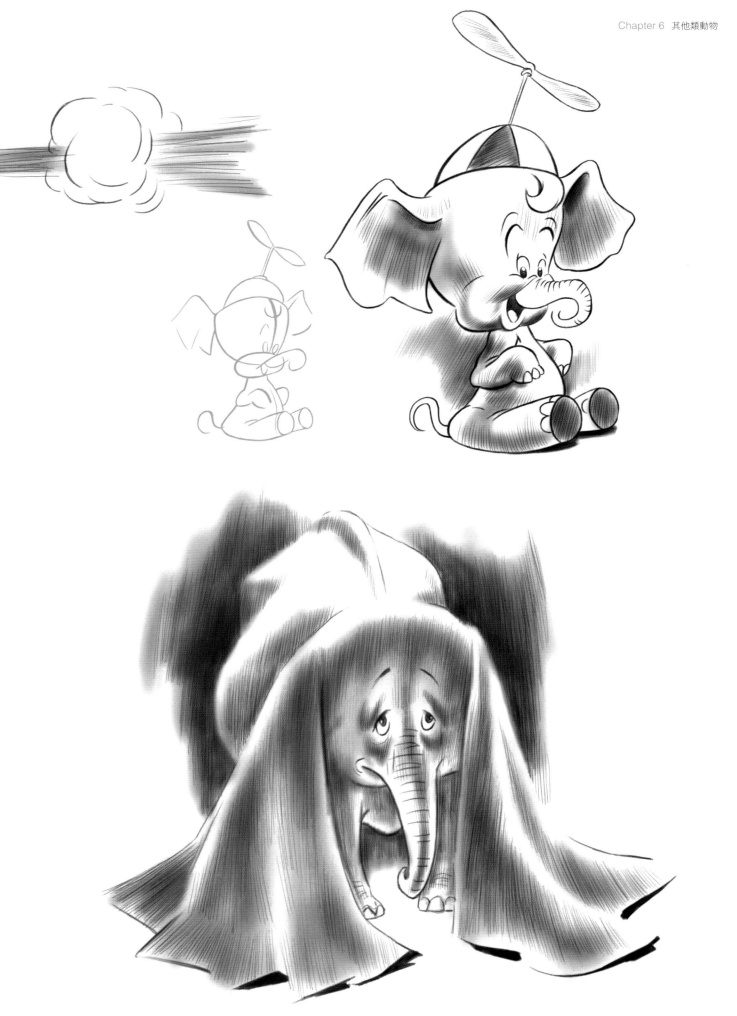

11. 熊科

畫熊是很有趣的，因為它們的形狀非常簡單扼要，在畫它們時，盡可能的多用直線，因為一般傾向用很多的曲線。

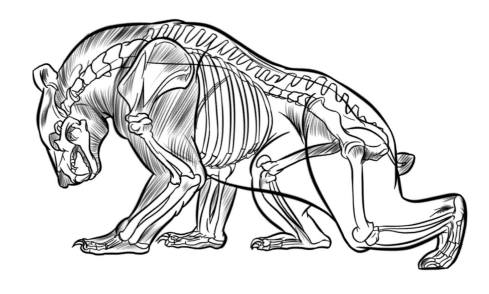

記著身體的三個部分，注意下面的熊

在開始時畫出輪廓，並從後腿到前腿順勢畫出動作線，如下圖

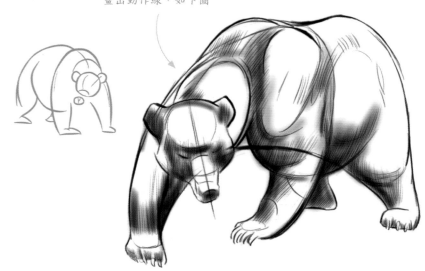

熊的身體是很肥壯的，但同樣要注意結構的表現

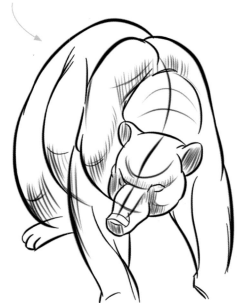

在這些速寫中，注意形體如何結合動態

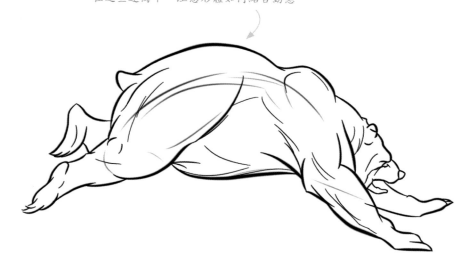

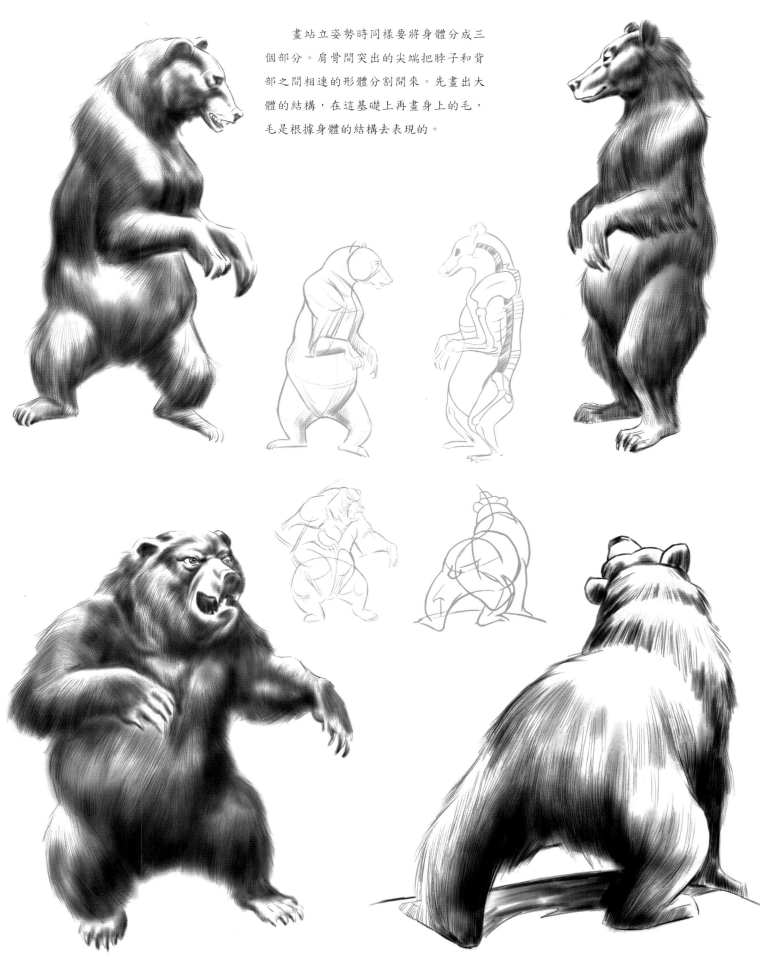

畫站立姿勢時同樣要將身體分成三個部分。肩骨間突出的尖端把脖子和背部之間相連的形體分割開來。先畫出大體的結構，在這基礎上再畫身上的毛，毛是根據身體的結構去表現的。

畫蹲在地上的熊時也一樣要先畫出大體的
形體結構來，然後根據結構畫出光影效
果。逆光的地方，背景可以塗黑

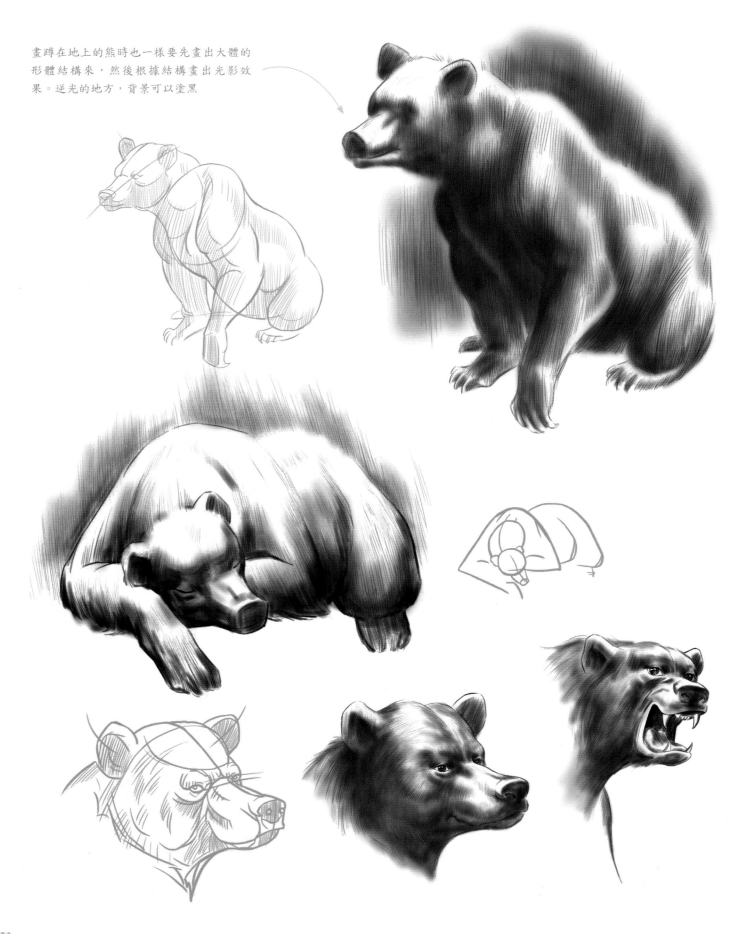

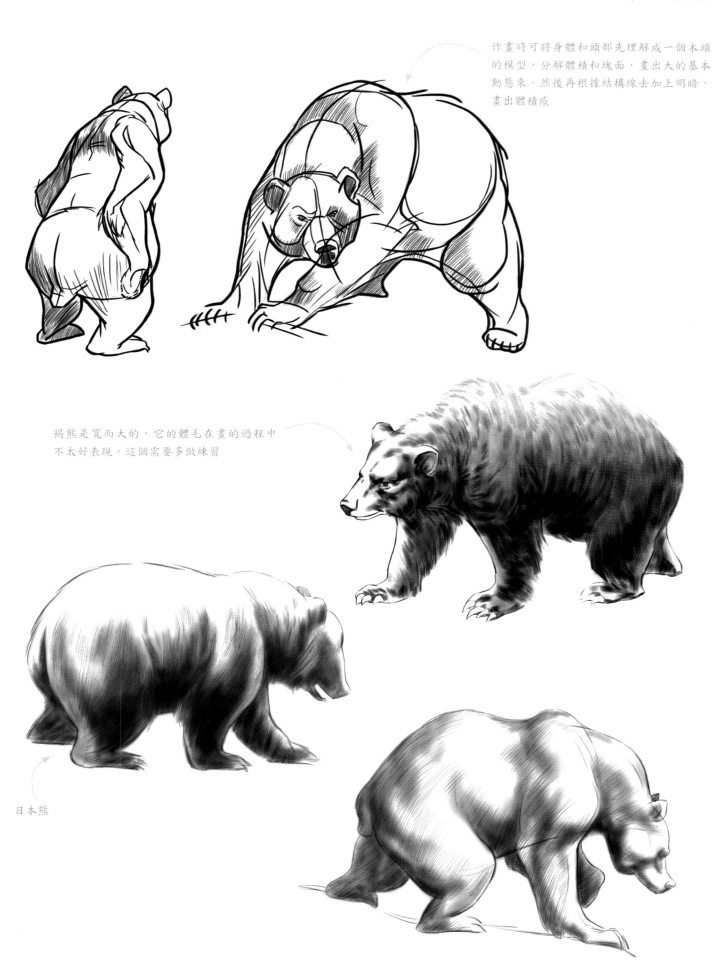

作畫時可將身體和頭部先理解成一個木頭的模型，分解體積和塊面，畫出大的基本動態來。然後再根據結構線去加上明暗，畫出體積感

褐熊是寬而大的，它的體毛在畫的過程中不太好表現，這個需要多做練習

日本熊

觀察下圖中斜線和曲線的運用。兩頭正在
打鬥的熊，注意打鬥時候力度和動作的表
現，要多觀察熊的動作，發力點和支撐點
要找好，同時動態感也要表現出來

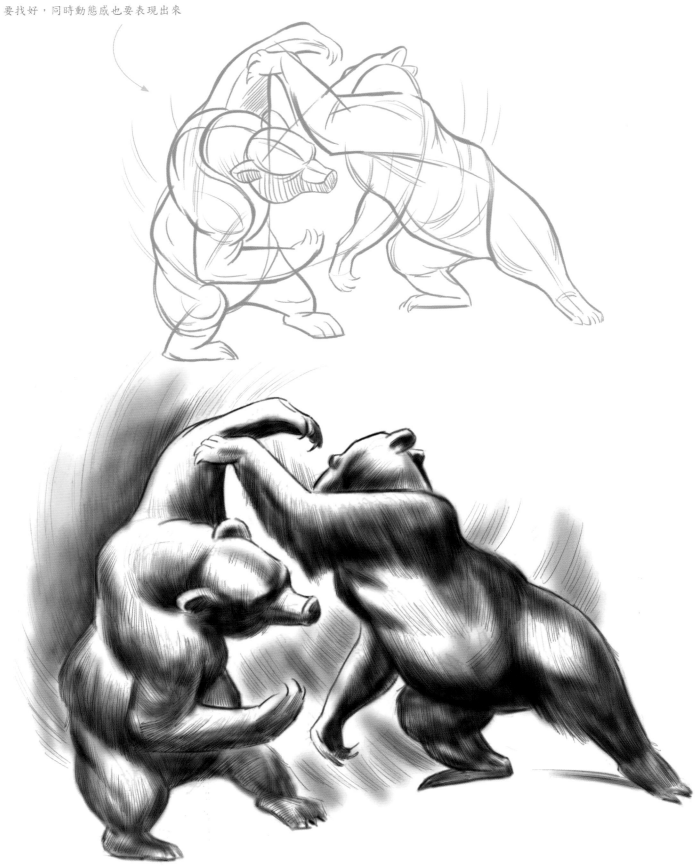

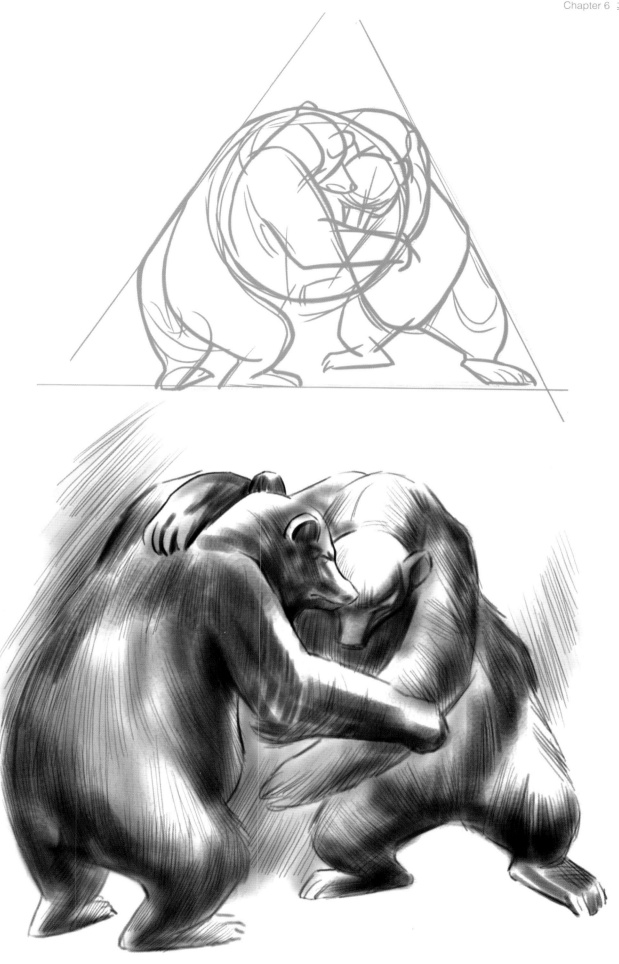

幼熊

　　幼熊的口鼻小，頭頂高，因此前額也高，它們的身體較短，像它們的父母那樣，微微有點"內八字腳"。把它們的眼睛放低些，就加強了伶俐天真的感覺。

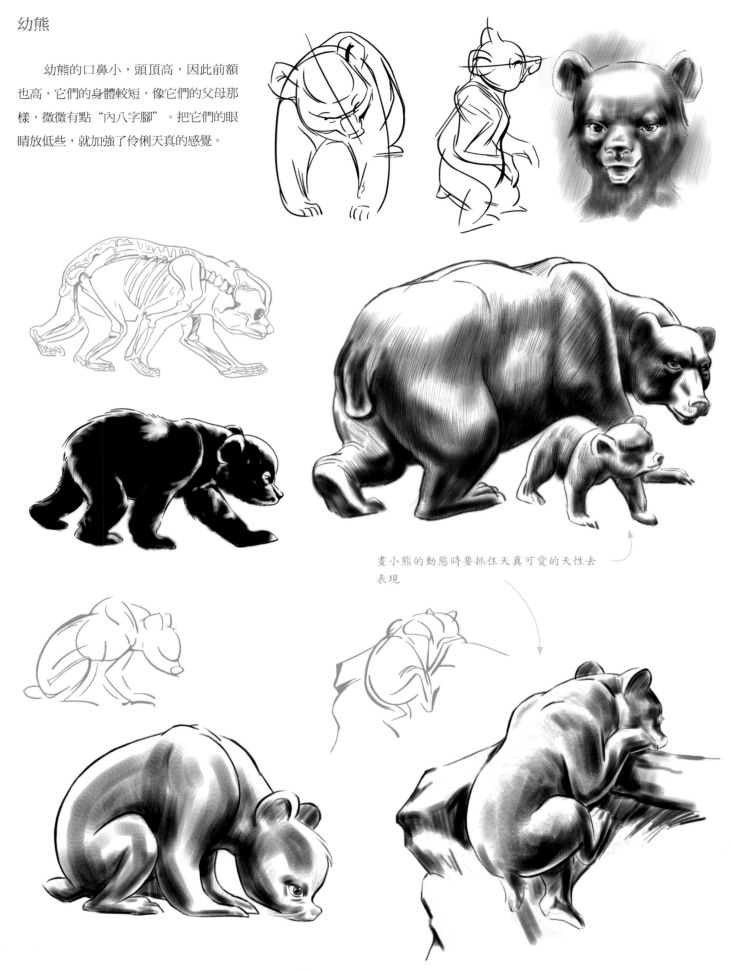

畫小熊的動態時要抓住天真可愛的天性去表現

北極熊

　　北極熊和別的熊不同的地方在於它們的脖子長些，鼻子更尖些。從下顎順著脖子胸膛一直到腹部長著一些鬆鬆的毛。同時它們的身體不會顯得那樣臃腫，由於北極熊的體毛是白色，因此在刻畫的時候只需在主要的結構轉折面刻畫一下，強調一下體積感即可，其他地方少畫，這樣就能體現體毛的"白"了。

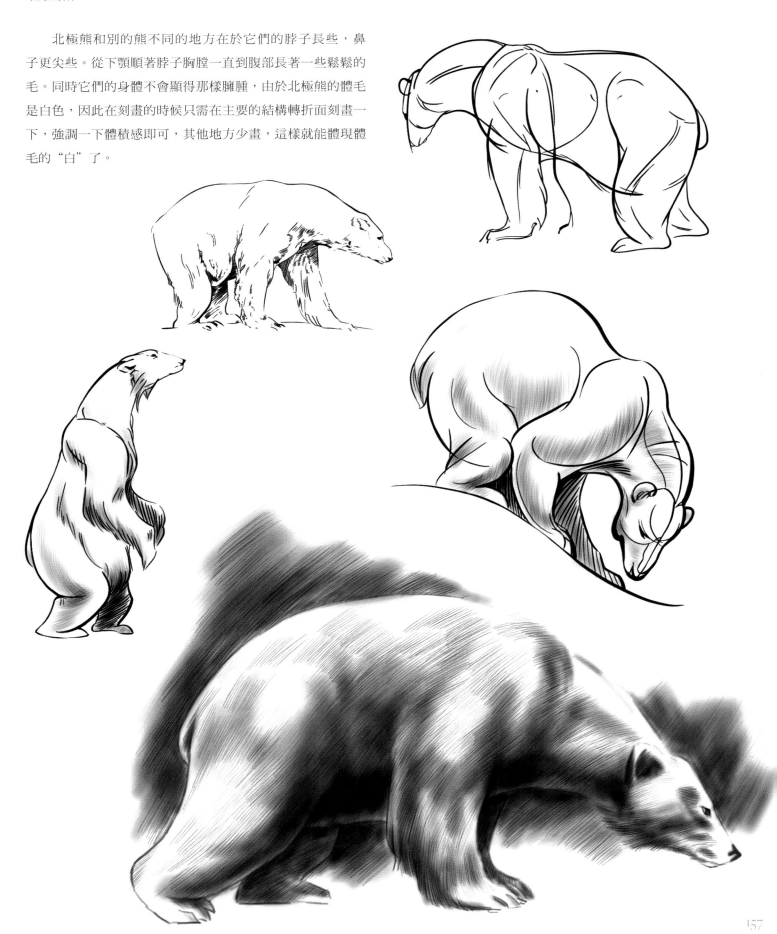

熊的漫畫

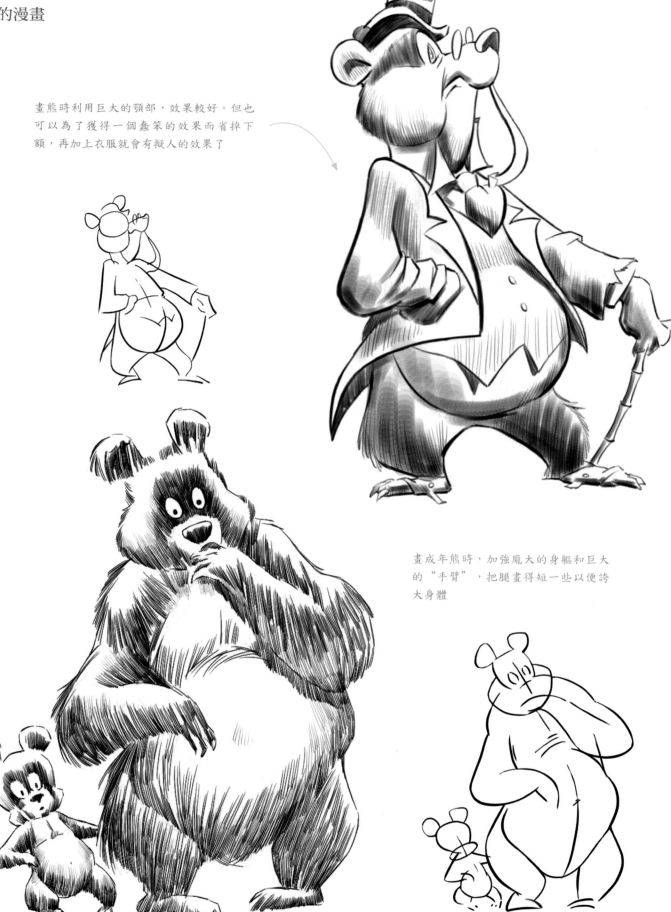

畫熊時利用巨大的顎部，效果較好。但也可以為了獲得一個蠢笨的效果而省掉下額，再加上衣服就會有擬人的效果了

畫成年熊時，加強龐大的身軀和巨大的"手臂"，把腿畫得短一些以便誇大身體

為了表現幼熊的伶俐和天真，要注意保持其身體矮胖的
比例，額要高，眼要低，臉頰和腹部豐滿，嘴短小。

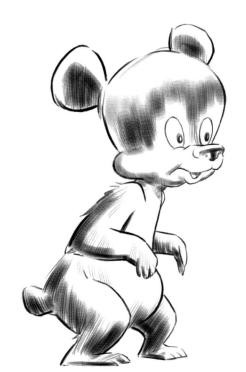

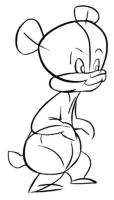

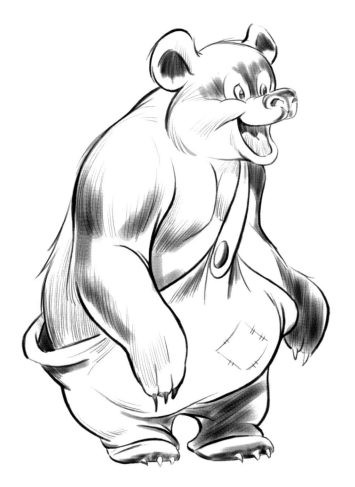

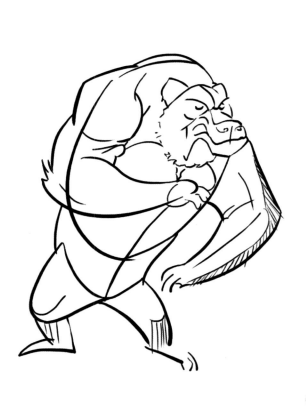

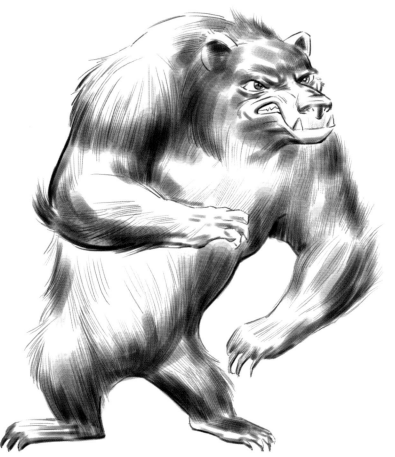

　　為了獲得滑稽的樣子，我用了兩個極端的方法，其一，把主要部分放在下面。其二，把主要的部分放在胸部。這樣，細脖子和龐大的軀幹就形成了強烈的對比。

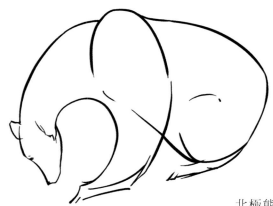

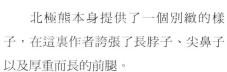

北極熊本身提供了一個別緻的樣
子，在這裏作者誇張了長脖子、尖鼻子
以及厚重而長的前腿。

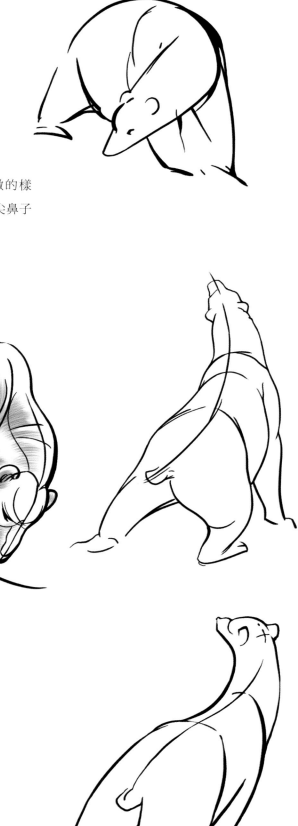

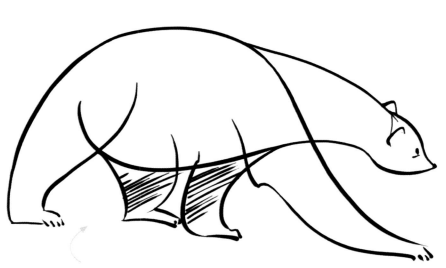

也可以用簡單的線條去表現，讓整個造型
看起來更加流暢簡潔

12. 動物畫的構圖

　　構圖對許多讀者也許是老生常談，但這裏還需要講述一些基本要點。一張好的作品必須由垂直線，水平線和傾斜線組成。必須有對比，例如垂直線和水平線的對比。必須有呼應，當有一條線向某一個方向移動時，在作品的另一個部分還要重複它，除了在抽象的構圖裏，在完整的作品中運用曲線能給人一種自然的感覺。此外，值得注意的是，在你的作品裏要有一個明確的動態線，以便使觀者感受到動感。

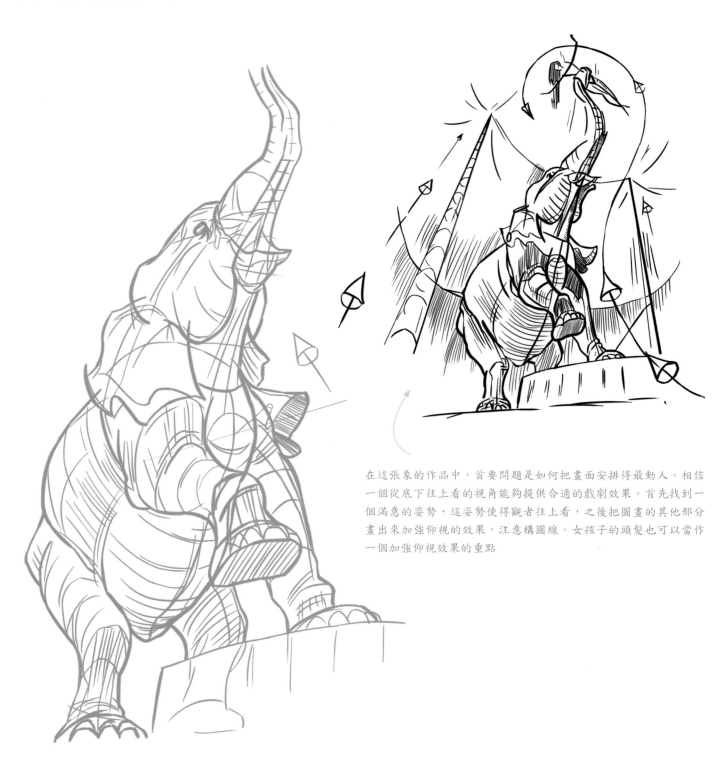

在這張象的作品中，首要問題是如何把畫面安排得最動人。相信一個從底下往上看的視角能夠提供合適的戲劇效果。首先找到一個滿意的姿勢，這姿勢使得觀者往上看，之後把圖畫的其他部分畫出來加強仰視的效果，注意構圖線。女孩子的頭髮也可以當作一個加強仰視效果的重點

這是一張完成的大象插圖，根據前面的構圖進行明暗的刻畫，讓
它更有強烈的體積感，更能表現出透視效果，前腳畫得更大一
些，而視覺的消失點在上方，這樣仰視效果就很好地表現了出來

為了表現這些耕馬的身軀,我用了一個四分之三的前透視。為了獲得戲劇性的效果,將視點放低,這樣就加強了馬的前半部分以及在前景中拱起的肩胛骨。馬頭向下,後腿發力,這樣就形成了一條有力的弧線

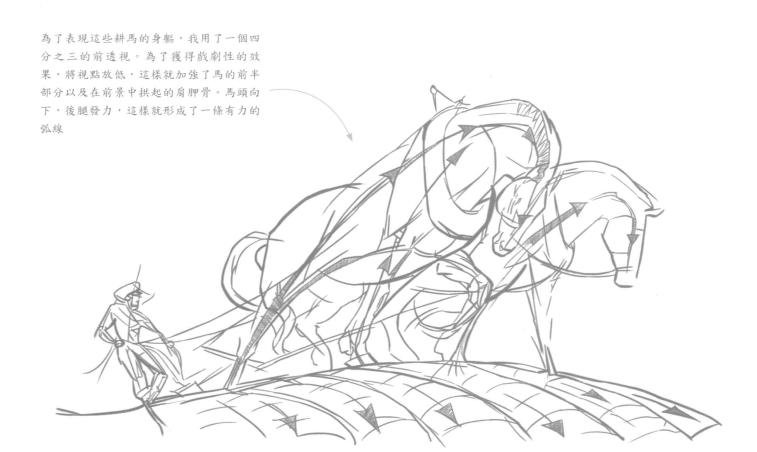

地面的溝槽給畫面增加了運動感。溝槽在前景中順著坡向下,形成了與前景中馬的向上角度之間的對比

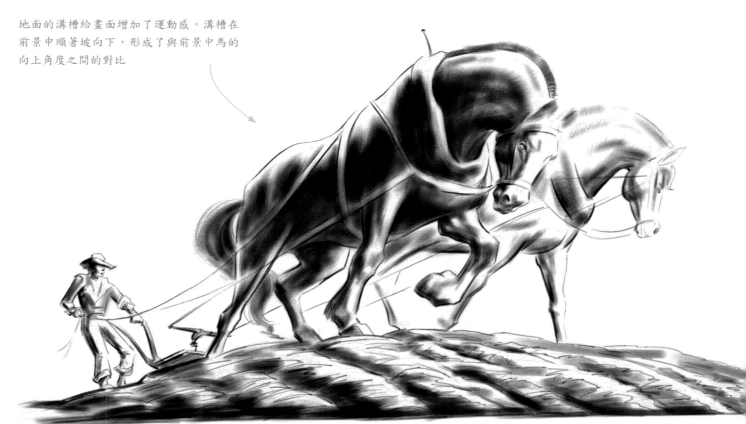

箭頭指示著動態方向，後景中的豹頭是畫
面的重點

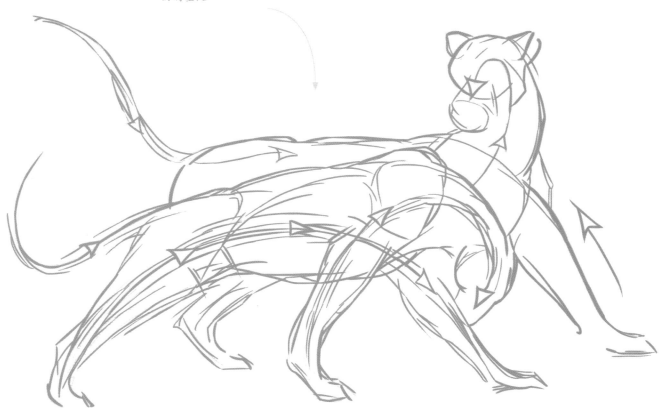

兩頭豹的動態不一樣，一個力量向上另一個力量向下，這樣的構
圖才顯得有力量感。刻畫上可以用灰色背景來襯托受光部分

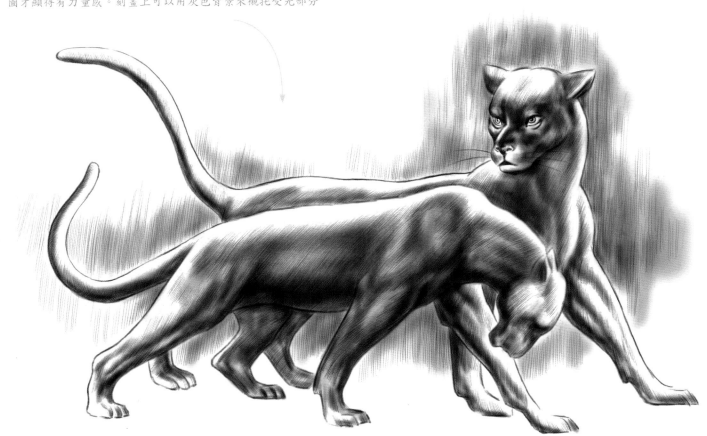

在這張動態畫中，動態線從母鹿的右後腿引向雄鹿左前腿。為了引導對小鹿的關注，母鹿的頭轉向小鹿，而小鹿則安置在另一條動態線上，注意斜線和垂直線的運用以及二者的呼應

在刻畫的時候把光源安排在頂部，受光面在背部，用灰色背景來襯托主題，這樣就構成了一幅較為完整的作品

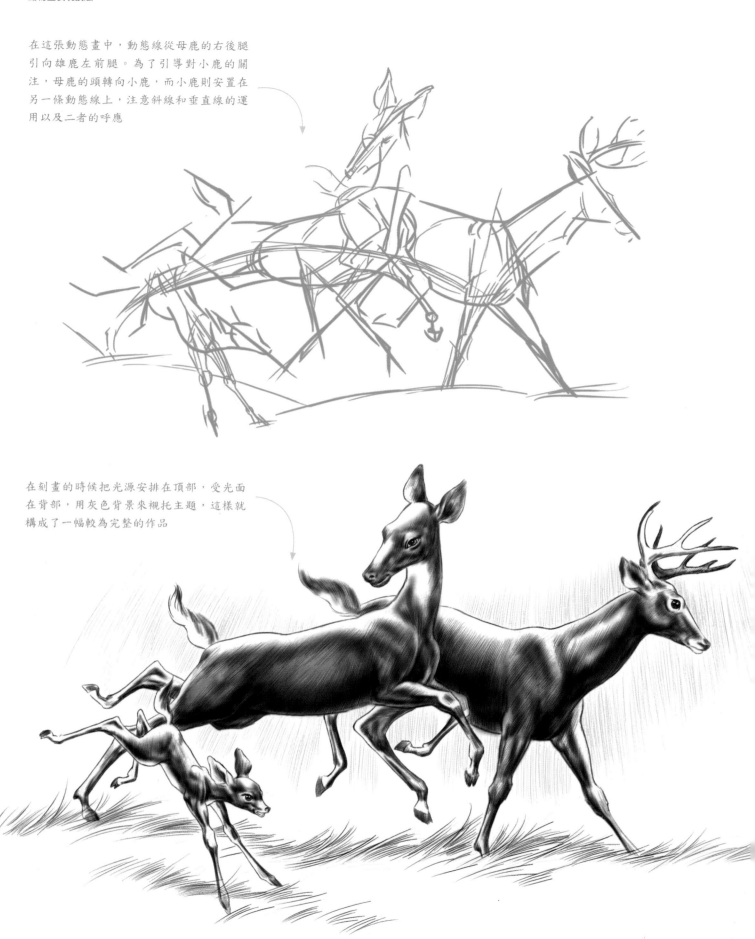

在這個佈局中,斜線、垂直線和水平線的運用被加強了。一個有力的垂直線,例如前景那匹馬的左前腿,把整張畫面貫穿了起來。注意這條垂直線如何引入三個頭的線。後面的馬頭是著重點,注意那匹帶頭的馬的前腿,它給畫面提供了一條很重要的斜線。同時也引伸了後面那匹馬的頭部的方向線(參看圖畫的箭頭)

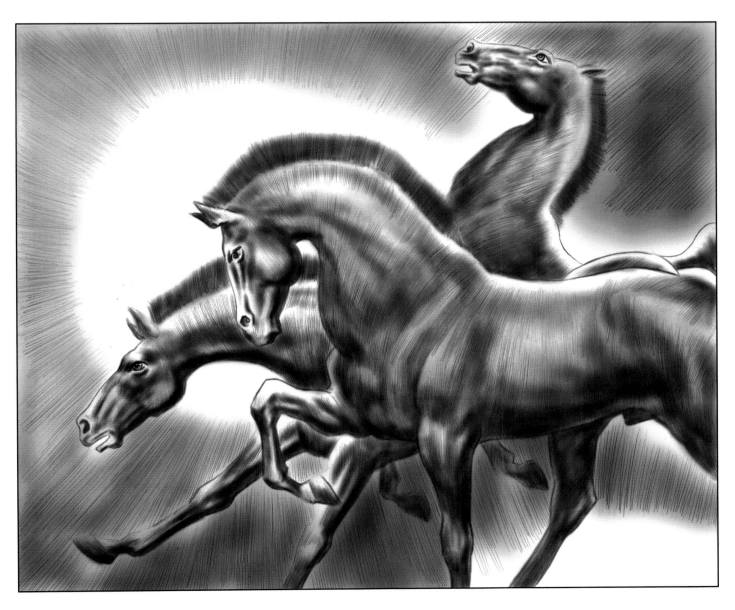

國家圖書館出版品預行編目資料

動物畫表現技法 / 林瑞編著；王海強主編. -- 初版. --
[臺北市]：視傳文化, 2015.10
面； 公分
ISBN 978-986-7652-81-2(平裝)

1.動物畫 2.繪畫技法

947.33 104017231

動物畫表現技法

主 編：王海強

編 著：林端

發 行 人：顏士傑

校 審：顏蘭懿

編輯顧問：林行健

資深顧問：陳寬祐

資深顧問：朱炳樹

出 版 者：視傳文化事業有限公司

 新北市中和區中正路908號B1

 電話：(02)2226-3121

 傳真：(02)2226-3123

經 銷 商：北星文化事業有限公司

 新北市永和區中正路456號B1

 電話：(02)2922-9000

 傳真：(02)2922-9041

印 刷：五洲彩色製版印刷股份有限公司

郵政劃撥：50078231新一代圖書有限公司

定價：400元